수녀님,

서툰
그림
읽기

수녀님,
서툰
그림
읽기

장요세파 수녀,
수묵화 속의 공백과 대면하다

불꽃과 불향으로 피어나기를

글과 문자가 나의 주변에서 멀었던 적은 별로 없었지만, 구체적으로 글을 쓰기 시작한 것은 수도원 입회 직후부터였습니다. 나의 글은 나의 내면의 불길과는 떼려야 뗄 수 없는 관계에 있습니다. 아주 어린 시절부터 내 안에는 "도대체 왜 살아야 하는가?"에 대한 깊은 의문이 불길처럼 저를 재촉하였고 삶의 모든 것을 걸 수 있는 답을 찾아 오직 그 물음에만 매달렸습니다. 몸부림에도 마음부림에도 그 답을 얻지 못하던 젊은 시절, 그 불길은 내면에서 이리저리 갈라져 있어 소위 말하자면 나는 너무 뜨거워 미칠 것같이 폴짝 폴짝 뛰고 있는 상황이었습니다. 어느 날 드디어 나는 이 불길을 지긋이 바라보는 한 눈길을 만났고, 각각으로 갈라진 불길은 이 눈길을 향해 하나로 모여가기 시작했습니다.

수도원 입회 뒤 그 불길은 900년 전통이 전해 주는 수도생활의 길 안에서 하나로 합쳐져 가기 시작했습니다. 갈라져 있던 불길이 하나 둘 합쳐지기 시작하자 그 힘은 더 커지고 강해졌습니다. 산산이 갈라져 힘들던 때와 달리 하나로 합쳐진 불길은 사람을 어떤 존재, 초월적인 것, 하느님

을 향하게 하기는 하였지만 여린 존재는 그 합쳐진 불길의 뜨거움을 견디기가 쉽지 않았습니다. 뜨거움이 덮쳐오면 마치 그 열기의 힘인 듯 글을 쓰곤 하였습니다. 그러다보니 나의 글 체험은 글을 쓰기 위해 고심한다든가 하기보다 그 열기가 향하는 방향을 그대로 쏟아 내놓곤 하는 일종의 영적 체험이 되었습니다.

그러니까 나에게 글은 이 불길이 수도생활이 전해 주는 그 길을 향해 가는 여정 안에서 솟아 나온 것이라 표현할 수 있을 것 같습니다. 그래서 1985년부터 2005년까지 20년 동안, 매년 그 해의 마지막 날에 나 자신을 봉헌하듯 한 해의 글을 다 태우곤 하였습니다. 2006년 한 친구로부터 "그 글들이 네 것이냐?"라는 질문 한 마디에 나는 승복할 수밖에 없는 내면의 소리를 따라 글들을 남겨 두기 시작했습니다.

때로 그 불길은 존재의 밑바닥을 향해 내리닫고, 또 다른 때는 위를 향해 춤을 추기도 하며, 존재의 변모를 겪는 시기에는 새삼 두 쪽으로 갈라졌다 다시 합쳐지기도 하고, 하느님 현존의 깊이 속에 잠길 때면 안개보

다 고요히 넘실거리기도 합니다. 심지어 이 불길은 물길이 되기도 하고 안개, 눈, 바람 무엇으로든 변모합니다.

그런데 어느 날 나의 이 불길의 체험들이 고스란히 은유라는 형태로 들어있는 김호석 화백의 작품을 만나게 되었습니다. 252점의 작품이 실린 화백의 도록을 만났을 때 저는 마치 물 만난 고기마냥 물속에서 공중에서 산위에서 뛰놀았습니다. 그 뛰논 결과가 여기 한 권의 책으로 엮어져 나오게 된 것은 또한 나에게 불길의 춤을 추게 해 줍니다.

현대미술은 현대인의 혼란, 혼돈, 분열, 병적 증세를 감탄할 정도로 잘 묘사하고 있습니다. 더 나아가 작품들 안에 나타나는 인간이란 존재는 거의 재앙과 추악함의 대명사 수준입니다. 플라톤의 정의에 따르면 "시인들은 신들의 통역자"입니다. 이 말은 바꾸어 예술가들은 신들의 통역자라고 할 수 있을 것입니다. 그러나 현대의 예술가들은 현세대의 추악함을 경쟁이라도 하듯 묘사하거나, 탐미적으로 그저 아름다움만을 묘사하는 양극으로 나뉘는 듯하며 양쪽 모두 인간에게 신들의 통역자로서 삶의 미와 초월적 세계에 대한 고찰을 전해 주지 못하는 듯합니다.

이런 세태 안에 김호석 화백의 작품 안에 드러나는 정신세계는 독특한 위치를 차지합니다. 역사에서부터 시작하여 고난 속에서도 찌부러지지 않는 고귀한 인간의 모습, 분노할 수밖에 없는 정치 풍토와 그 희생자들, 가족, 동물, 벌레, 그리고 종교적 영적 세계로까지 스펙트럼이 엄청납니다. 각 테마 안에는 깊은 성찰과 삶의 의미 추구를 통한 줄임과 통합의 결과인 각각의 다른 불길들이 일렁이고 있습니다.

인간이란 존재, 아니 존재하는 모든 것 안에 내재하는 이 불길이 나의 불길과 만나 또 다른 불꽃과 불향이 피어나기를 기도합니다.

트라피스트 수녀원에서
장요세파 수녀

수녀님, 서툰 그림 읽기

장요세파 수녀,
수묵화 속의 공백과 대면하다

장요세파 수녀,

/

김호석 수묵화 속의

/

공백과 대면하다

⎯ 황희 정승

이 작품을 처음 대했던 순간은 잊을 수 없는 생생한 기억으로 남아 있습니다. 어떤 유추나 해석, 분석을 뛰어넘어 몇 개의 화살이 연달아 가슴에 박혀 오소소 전율을 일으키며 물결파동을 만들었습니다. 한국에 이런 화가가 있다니! 이런 것들을 표현해내는 화가가 있다니!

가장 먼저 두 개의 눈이 화살이 되어 꽂혔습니다. 두 눈은 생긴 모양도 색깔도 다릅니다. 위쪽 눈은 눈꼬리가 살짝 위로 올라가 있고 흰자가 붉은 색깔을 띠고 있습니다. 아래쪽 눈은 살짝 푸른색에 위쪽 눈보다는 눈꼬리가 처진 느낌입니다. 즉 같은 눈이 아니되 그렇다고 완전히 다른 눈도 아닌 듯이 보입니다. 눈의 기능은 이론의 여지없이 사물을 보는 것입니다.

그런데 보통으로 눈은 자기 밖의 것을 보지, 자기 안의 것 혹은 자기에게 속한 것은 보기가 쉽지 않고, 더 나아가 등이나 귀, 입, 머리 뒤쪽은 거울 없이는 자신의 눈으로는 볼 수 없습니다. 그래서 등 뒤에 대고 욕하는 이를 야비하게 보는 것이지요.

눈의 기능이 사물을 보는 것이되, 자기 것은 보기가 어렵고 심지어 전혀 볼 수 없는 부분도 있다는 사실은 가만히 생각해 보면 무섭게 느껴지는 부분입니다. 이 맹점 앞에 서 있지 않은 인간은 없습니다.

특히 내면의 세계에 대해 이야기하자면 이것은 더 그러합니다. 자신에게서 볼 수 없는 부분이 많을수록 남들과 살아가기가 어렵다는 것은 불 보듯 뻔합니다. 세상의 온갖 얽힘과 뒤집힘은 악의로 일을 꾀하는 경우

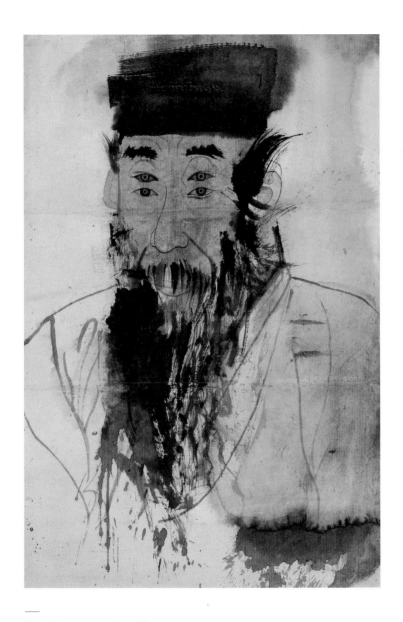

황희 정승, 135×100cm, 수묵 채색, 1998

가 아니라면 자신을 제대로 바라볼 때 절로 풀려집니다. 그런데 이 일 하나가 존재 전체를 꿰뚫는 일이요, 일생이 걸릴지도 모르는 일인 것입니다. 밖을 보는 일에만 익숙해진 우리, 남을 보는 데는 능하나 자신을 보는 데는 둔한 우리네 사정은 수많은 세월 속 보편적인 현상들 중 하나가 아니겠는지요. 그러다보니 하나의 눈으로만 살아가는 것이 오히려 정상인 줄 알고 살아갑니다. 그러나 인간에게는 또 다른 새로운 눈이 있습니다.

화백의 인물화 치고는 드물게 옷의 묵선과 수염이 굉장히 거칠게 그려져 있습니다. 거의 붓으로 내리쳐 버린 듯합니다. 이것이 두 번째 화살입니다. 그 덕에 그림이 굉장한 역동성을 띠게 되었는데, 이 새로운 눈을 얻자면, 안과 밖, 밖과 안, 뒤집힘과 하나됨, 봄과 보지 않음 그 사이를 무수히 드나들어야 하는 그 여정을 긴 설명 없이도 절묘하게 표현해 주고 있습니다. 사실 이 두 눈은 하나이면서 둘이고 둘이면서 하나입니다. 그 통합이 이루어지지 않은 채 선명히 다른 두 눈으로 한 존재 안에 있다면 그것은 내적 분열이라는 불행한 현상을 일으키고 말 것입니다.

세 번째로 꽂힌 화살은 가슴의 상처입니다. 가슴 중앙에서 왼쪽으로 길게 그어진 상처 사이로 피가 배어나고 있습니다. 하나의 눈은 노력 없이 태어나면서 주어진 것이지만, 다른 하나의 눈은 새로운 탄생을 통해서 생겨나는데, 이 탄생은 자신의 피 흘림 없이는 이루어지지 않습니다.

이 작품에서 화백은 자신의 특기인 배채법, 표정의 절묘함, 바림의 여운, 묵선의 힘참을 다 생략해 버립니다. 그럼으로써 오히려 역동성과 상처, 안팎, 두 개의 눈, 삶의 가장 깊은 핵심까지 파고드는 그림으로서는 표현하기 힘든 그 경지를 잡아내는 데 성공합니다.

마지막 농부의 얼굴

화백의 그림 중 개인적으로 가장 좋아하는 것들 중 하나입니다. 저 표정! 어떻게 그림으로 저런 느낌이 나올 수 있는지 그림을 그리지 못하는 이로서는 더욱 궁금해질 뿐입니다. 화백의 다른 농부그림과 비교해 보면 놀라움은 경탄으로 바뀌게 됩니다.

〈농부 김씨〉를 보면 순박한 농부의 느낌은 같지만 왠지 왜소하고 기가 죽은 농부의 스산한 삶이 느껴지는데 바지 앞쪽 열린 지퍼가 그런 느낌을 더 물씬 풍기게 하고, 〈고향을 지키는 농부〉는 강단이 있어 보이면서도 어딘가 한구석 맥이 풀리고 굴곡진 삶의 여운이 표정의 전면에 비쳐지고, 〈분노를 삭이며〉에서는 비료 값, 농약 값, 종자 값 제하고 나면 남기는커녕 빚만 늘어날 뿐인 이 땅 농군들의 모든 분노가 집약이라도 되어 있는 듯 눈빛의 강렬함은 종이를 오려낼 만하고 다문 입에서는 부글부글 끓어오르는 분노가 압축되고 또 압축되어 바늘구멍이라도 생기면 폭발해 분출할 것 같습니다.

이 그림의 제목 〈마지막 농부의 얼굴〉이 의미하는 바가 큽니다. 이 땅의 농부들, 세세대대로 이어진 그 굴곡진 삶은 유전자에마저 새겨져 있을 것 같습니다. 뜨거운 여름 내장마저 녹일 듯한 더위 속에서도 일을 멈출 수 없는 그 끝없는 고단함, 한여름 뙤약볕에서 얼굴이 익어 터질 것 같은 열기, 온몸을 달리는 피곤과 허옇게 핀 등의 소금 꽃. 기껏 농사지어 놓으면 땅 주인이 더 많이 가져갈 때의 허탈감. 어쩌다 한 번 정도라면 정신 훈련으로라도 해 볼까 하지만 일평생 그것도 매일매일 이런 노동을 해 본

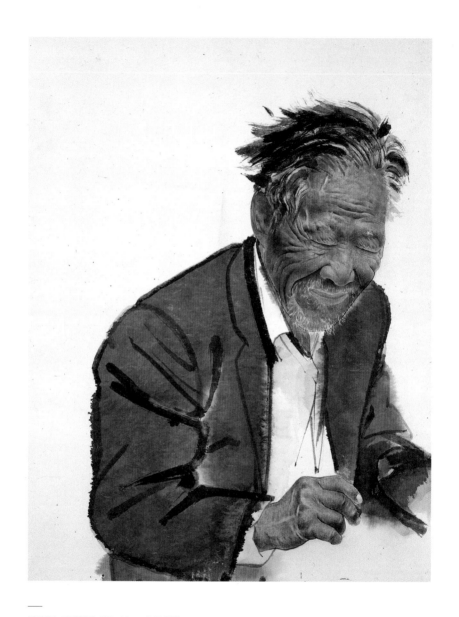

마지막 농부의 얼굴, 128×83cm, 수묵 채색, 1991

사람이라면 삶이 스산해지거나 움츠러들지 않고 분노에 몸을 맡기지 않는 일이 얼마나 어려운지 알 수 있습니다.

더욱이 이런 고된 삶에도 자식교육 하나 남들처럼 번듯이 시켜주지 못하는 자괴감은 또 얼마나 클 것입니까! 스님들의 용맹정진, 손가락 태우는 연비도 농부들의 이 핍진함에는 비할 바가 아닐 것이라는 생각이 듭니다.

그런 삶을 살아가는 이의 얼굴에 핀 미소. 고난과 여유로움은 서로 대립하는 것이 아님을 절로 느끼게 해 줍니다. 아니 고난이 없이는 피어날 수 없는 미소요, 이 땅을 살리는 미소입니다. 그 핍진한 삶 가운데서도 더 핍진한 이웃이 눈에 들어오는 이, 남의 눈에 피눈물 흘리게 하는 일은 결코 할 수 없는 이, 함께 살아가는 이의 고통이 남의 일이 될 수 없는 이의 미소입니다.

갈아엎은 땅 위에 누우면 흙인지 사람인지 구별이 될 것 같지 않을 정도로 아예 흙과 하나가 되어 버린 사람. 흙의 마음을 아는 사람. 흙의 성정이 되어 버린 사람. 힘차지만 거칠게 뻗치지 않은 묵선으로 처리된 농부의 옷과 어깨가 이 땅 곳곳에서 만나는 야트막한 야산처럼 부드럽고 듬직합니다. 슬쩍 기대고 싶은 듬직함에도 왠지 일렁거릴 것처럼 여린 마음이 집혀집니다. 고난 속에 인간의 약함을 배워 알고 그 약함을 앎이 진정한 강함임도 알게 된 진정한 도인입니다. 쓸데없이 강할 필요도 이유도 없고, 삶의 고난에 인간이 쉽게 무너지지 않음도 알아 약한 이에게 부드럽고 강한 이와 부딪치지 않을 여유를 함께 품어 땅과 사람을 살리는 이 땅의 마지막 농부의 얼굴입니다. 생명은 죽음의 문을 통과함이 없이는 얻어지지 않는 것이 생명의 법칙입니다. 그 법칙을 피하고 생명의 힘과 생기만을 향유하고자 하는 이들 앞에 야트막한 야산 하나 서 있습니다

‾ 세수하는 성철 스님

 화장실과 욕실이 집안에 구비되어 있지 않았던 70년대만 하더라도 거의 대부분의 집에서는 수돗가에서 저렇게 엉덩이를 들고 세수를 했었지요. 그러면 세숫대야 속에 구름도 놀다가고 수도 옆 감나무 푸른 잎사귀들도 기웃거리곤 했었습니다. 먹구름, 깨진 구름이 멈추기도 하고, 한겨울엔 얼어붙은 하늘이 싫어 세수도 하는 둥 마는 둥 얼른 집안으로 들어가기 바빴습니다. 하얀 세면대에서 사시사철 따뜻한 물로 세수하는 복된 생활에서는 맛볼 수 없는 삶의 향기입니다.

 노승의 등 뒤에 구름이 궁금해 세숫대야 속을 엿보고 있네요. 세숫대야 속 늙은 얼굴과 정답게 이야기를 나눕니다. 자르고 닦고 갈고 몰아치던 젊음의 열정이 아름답지만, 갈지 않아도 이미 아름다운 자신의 본래 모습을 보는 데는 그지없이 서툽니다. 갈고 닦아야 아름다운 것이 아니라, 이미 있는 그대로 거기 그대로 지금 그대로 아름다운 것이 사람으로 생겨먹은 모든 존재의 본래 모습인 것을….

 용맹한 정진도 자칫 여인네의 화장술과 다를 바 없는 것이 될 수도 있음을 수도에 전념하는 이들은 잊지 말아야 할 사실입니다. 마음공부가 사실 바로 이 있는 그대로의 자신을 찾는 일인지도 모릅니다.

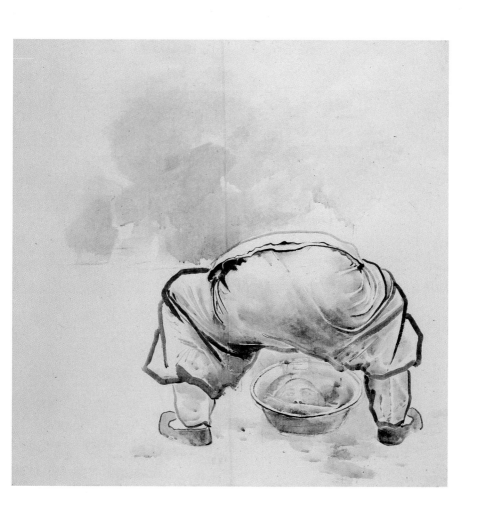

세수하는 성철 스님, 161×142cm, 수묵 채색, 1994

¯ 성철 스님

화백이 그림 속에 품은 생각이 어떠하든, 보는 사람의 방향에 따라 자유롭게 다양한 즐김이 가능한 폭넓은 그림으로, 그림을 통해 표현해낼 수 있는 세계의 무한함에 새삼 감탄하게 되는 작품입니다. 화가의 독창성과 사색의 깊이가 하나로 어우러져 보는 이를 향해 질문을 던집니다.

"너는 너 자신으로 살아감에 행복한가?"

이 질문은 단지 정신적인 것에 한정되는 것이 아니라 삶의 구체적이고 실제적인 면에서 더 크게 다가올 수 있어야 합니다. 그림의 형상은 성철 스님이지만 수도생활은 물론 모든 종류의 닦음, 정진의 길, 진리 추구의 길에 있는 이들이 반드시 직면해야 할 진리를 생동감 있게 전해 줍니다.

우리나라 정치 세계는 아직 '노무현'이라는 이름을 넘어서지 못하고 그를 중심으로 모든 것이 뱅뱅 맴을 돌고 있습니다. 누가 노무현의 적장자인가라는 말이 나올 정도니 욕을 하는 이든 칭송을 하는 이든 양쪽 모두 그 영향 아래서 움직이고 있다고 해도 과언이 아닙니다.

이 그림을 보고 있노라면 절로 현재의 정치세계가 떠오릅니다. 그가 남긴 족적이 아무리 커도 남에게는 껍데기일 뿐이거늘….

화백은 성철 스님의 몸은 쏙 빼고 그림을 그렸습니다. 분명 사람의 형상은 느껴지지만 사람은 없고 가사와 장삼, 고무신과 주장자만 그려져 있습니다. 그럼에도 분명 거기에는 성철 스님이 느껴집니다. 불교계 역시 성

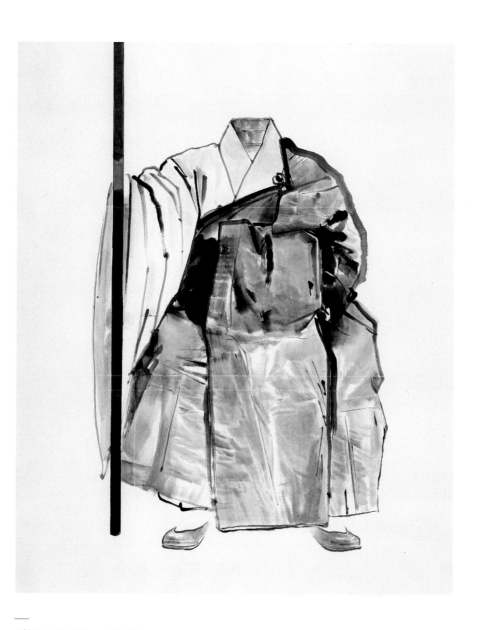

성철 스님, 223×184cm, 수묵, 1994

철이라는 거대한 산을 넘어서지 못하고 그 그늘 아래서, 그 산을 해석하느라 바쁜 모양새인 듯합니다.

이런 현상은 가톨릭이라 해서 예외는 아닙니다. 큰 인물의 족적, 그 정신의 영향으로 세상이 건전해지고, 따라갈 모범이 생긴다는 것은 분명 바람직한 일입니다. 하지만 바람직한 것으로 끝난다면 죽은 이의 그늘 아래 머물러 있을 뿐입니다.

누군가 저 옷 속으로 성공적으로 들어간다 한들 그이는 성철도 아니요 들어간 자신도 아닌 어중이떠중이가 되어 버릴 것입니다. 옷은 옷일 수밖에 없으니 입다보면 성철이 아닌 자신의 몸매로 환원될 뿐입니다.

그럼에도 저 당당한 모습, 산인 듯 묵직함! 남의 껍질이라도 탐낼 만하지 않은가요? 더구나 다 이루어진 것이기에 쉽사리 그 속으로 들어갈 수 있을 것 같습니다. 이것이 다름 아닌 환상일 뿐임을 아는 것이 수도생활입니다. 핵심, 진짜, 진리 그 외의 것들은 끊임없이 비워내고 가난하고 작고 비천해지는 길입니다. 몸이 빠지고 남은 그 무엇, 그것 하나 챙기곤 미련 없이 쓰레기통 속으로 던져 버려야 합니다. 훌훌 털고 제 앞길, 작고 소박한 길 휘적휘적 자신만의 길을 고독하게 걸어감이 참된 위대함이 아니겠는지요. 바오로 사도는 이 진리를 단 하나의 문장 "뒤의 것은 잊고 앞을 향해 손을 뻗으라"로 압축했습니다.

¯ 시선의 바깥

아포토시스(Apoptosis). 세포 스스로 죽는다는 의미를 지닌 말입니다. 인간은 하나의 세포로 이루어진 것이 아니라 100조 개에 이르는 수많은 세포로 이루어져 있습니다. 이 세포들이 일정한 시기가 되면 죽어 새로운 세포들에게 자리를 내주는데, 이는 세포 하나에게는 죽음이지만 수많은 세포로 이루어진 생명체에는 역설적으로 생명을 유지하는 더 좋은 조건이 됩니다.

그런데 세포가 때가 다 되어 제 기능을 다하지 못하면서도 계속해서 자리를 차지하여 새 세포들이 기능을 하지 못할 때 이것을 암세포라 합니다. 세포가 스스로 죽지 않으면 인간 자신의 생명이 위태롭게 되는 것이지요. 이렇게 인간의 세포는 매일 죽고 매일 새로운 세포가 그 자리를 차지하는 죽음과 생명을 반복함으로써 활기 있는 생명을 유지하고 있습니다.

〈시선의 바깥〉이라는 묘한 제목, 늘상 접하는 것을 보는 일상적인 시선에서 비껴나 있는 어떤 것입니다. 먹을 수 없어 밖에 버려진 배추 한 포기에서 놀라운 세상 하나가 열립니다. 배추의 죽음 안에서 뚫고 나온 호박꽃과 열매, 경이롭지 않습니까!

배추의 죽음 위에 파도가 겹치듯 새로 태어나는 생명 하나, 새 세상이 열립니다. 죽음과 생명의 이 묘하고도 장대한 하나됨의 역동성 안에서 살아간다는 것은 삶 안에 무진장으로 묻힌 보물 창고가 열리는 그런 새로운 세상입니다. 죽음으로만 경도된 삶을 살아가는 이에게는 어쩔 수 없이

썩는 냄새가 납니다. 생명에로만 치우친 삶은 너무 가벼워 작은 바람에도 훌 날아갈 듯 불안합니다. 죽음에서 나온 생명, 삶이 건너갈 수밖에 없는 죽음은 매일의 삶에서 새로운 탄생과 자기 포기의 죽음이라는 역동성으로 나타납니다.

매일의 삶에서 요구되는 자기 포기 속으로 기쁘게 들어감이 없이 새로 태어남의 기쁨은 있을 수 없다는 것이 됩니다. 또 새로 태어남의 경이로움을 경험함이 없이 자기 포기는 어깨를 누르는 무거운 짐이 될 것입니다. 자기 포기와 새로움의 기쁨이 이 둘이 자유로이 술렁술렁 드나드는 사람은 이미 죽음과 생명의 묘하고도 장대한 하나됨의 역동성 안에 살아가고 있습니다.

이 사실은 역사라는 맥락 속으로 들어가면 더 역동적인 움직임으로 나타납니다. 한 시대와 그를 잇는 다음 시대는 죽음과 생명이 밀물 썰물처럼 뒤섞이고 요동치는 가운데 사라지고 나타납니다. 이전 세대의 것을 제대로 전수받지 못하면 다음 세대는 활발하지 못하고 이전 세대가 제대로 죽지 않을 때 다음 세대에는 피바람의 전쟁이 터지기도 합니다. 개인이든 한 시대든 죽음과 생명의 원활한 역동성 가운데서 비로소 힘찬 생명력을 얻습니다. 그림 속의 호박처럼….

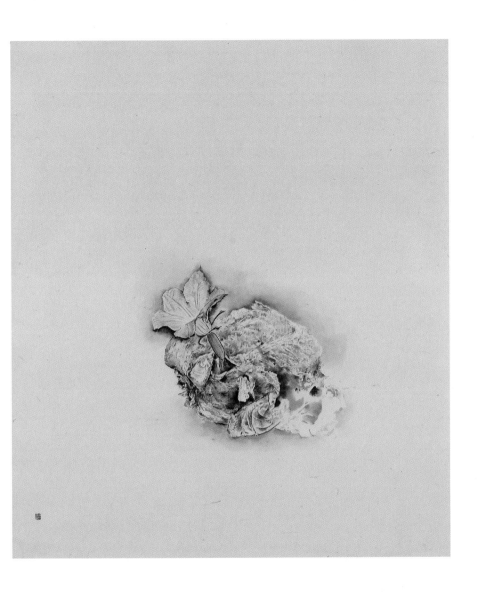

시선의 바깥, 125×110cm, 수묵 담채, 2015

⎯ 물고기는 알고 있다

이 그림을 볼 때마다 출렁출렁 일렁거림이 하도 심해 멀미가 날 것 같습니다. 이 작품을 처음 접했을 때 화백의 그림에 대한 아무런 사전 지식이 없었지만, 보는 즉시 '세월호'를 묘사한 것임을 알아볼 수 있었습니다. 호랑나비와 물고기의 출렁이는 두 눈에 제 몸이 따라 일렁일 것만 같았습니다. 바닷물이라도 다 빨아들여 아이들을 내놓고 싶은 물고기. 아이들의 영혼을 품은 듯, 아이들의 그림자라도 그리운 듯 물고기에서라도 그 흔적을 찾고 싶은 호랑나비.

예술혼이 사회적 상황과 정신의 깊이에 닿아 태어난 작품의 호소력이 얼마나 큰지 잘 알게 해 주는 그림입니다.

나중에 화백으로부터 물고기가 물속에 잠긴 세월호 유리창을 하도 긁어 주둥이가 뭉툭해졌다는 말을 들었을 때는 아린 상처에 고춧가루라도 뿌려진 느낌이었습니다. 그리고 팽목항 바닷가에서 낚시를 하는 세월호 가족을 보고 있노라니 물고기를 잡았다간 입을 맞추고 다시 바다로 돌려보내고 그렇게 반복하고 있었다고 합니다. 배 근처까지 갈 수 있는 물고기가 한없이 부러운 그 심정을 어떤 말로 표현할 수 있을까요?

한국인의 영원한 상처 세월호!

치유될 수 없는 상처,

적어도 이 세대에는 치유되지 않을 상처,

모두가 책임을 질 때까지는 치유되지 말아야 할 상처,

마지막 한 사람 내 상처가 될 때까지 치유될 수 없는 상처입니다.

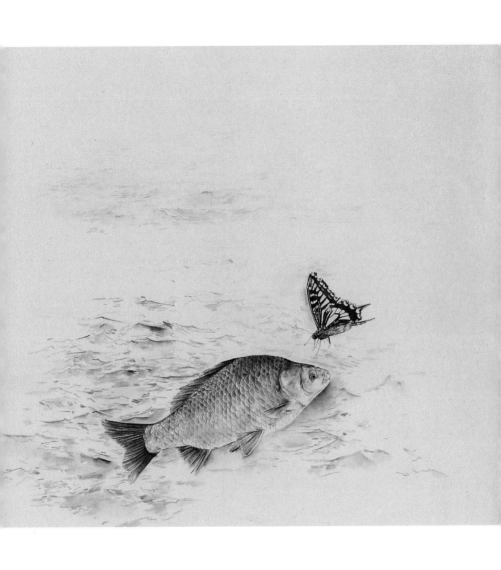

물고기는 알고 있다, 125×110cm, 수묵 담채, 2014

독무대

저렇게 시원하게 자신의 무대 위를 날고 싶은 마음 없는 이
가 있겠습니까! 자신만의 독무대 위에서 멋진 역할로 많은 이의 박수갈채
쏟아지는 그런 장면에 홀려 일생 모든 것을 거는 이도 있습니다. 그렇게
독무대를 화려함 가운데서 누군가에게 자신을 보여 주는 곳, 드러내는 곳
으로만 여기며 이 그림을 본다면 그것은 아마도 화가의 정신을 거꾸로 뒤
집는 일이 될 것이라는 생각이 듭니다.

우선 이 그림의 배경을 한번 보십시오. 줄이고 또 줄이고, 없애고 또
없애 가장 본질적인 것만 남기는 것이 화백의 그림 특징 중의 하나입니다
만, 여기서는 드물게 배경이 그려져 있습니다. 거친 들판, 가을걷이 끝난
들판, 나무 한 그루 없는 삭막한 들판이 배경입니다. 가슴이 시원해지는
멋진 폼으로 공중을 날 듯 도약하는 아이의 모습에만 시선이 꽂힌다면
화가의 역설법을 놓치게 됩니다.

이 독무대는 어쩌면 누구도 보아주는 이 없는 무대입니다. 박수갈채도
환호성도 없고, 화려한 옷도 뭇사람들의 칭송도 없습니다. 자신만이 고독
하게 자신의 무대 위에 서 있는 한 사람. 존재의 가장 깊은 바닥을 보는
곳. 그 바닥에서 자신의 약함과 한계, 외적 열악한 환경, 심지어 비난과
오해와 공격마저 훌쩍 뛰어넘어 참으로 자신이 닿아야 할 곳으로 도약하
는 한 사람. 사람에게는 누구나 이 독무대가 있습니다. 이 독무대를 발견
할 때 이 아이처럼 거친 들판도 험준한 산악도 황량한 사막도 뛰어갈 수
있는 풀뿌리 같은 힘이 솟아납니다.

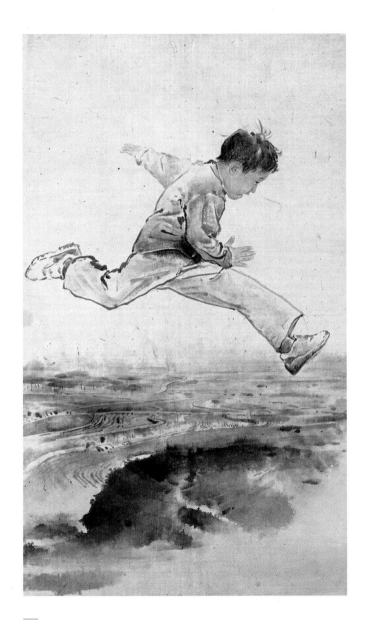

독무대, 94×56cm, 수묵 담채, 1998

관음

저 거리, 저 안에 인류의 얼마만한 사연이 담겨있는지! 탐하는 이-탐하는 것 사이 무한한 거리. 무엇인지도 모른 채 탐하고 또 탐하며 역사의 수레바퀴는 굴러왔나 봅니다. 그것이 있기에 예술도 생겨나고, 과학도 발전하고, 농부는 밭을 매고, 새 아기도 태어납니다. 저 무한한 거리 좁힐 수 없음에 그 긴장으로부터 스스로 튕겨나가 버린 사람들도 있습니다. 그 결과는 생명력의 핍진이요, 삶의 황폐함일 수밖에 없습니다.

낭창하니 꼬리를 꼬고 앉아 있는 저 고양이. 하지만 어림도 없는 헛동작, 뛰어오르기를 얼마나 수없이 시도했겠는지요? 다다를 수 없음과 다다름 사이, 그 팽팽한 긴장이 해소되는 짧은 순간은 저 고양이가 텅 빈 눈동자의 목어가 되어 버리는 바로 그 순간뿐일 것입니다.

하나됨은
탐심이 내려진 곳
탐심이 없이도 갈망할 수 있는 곳
탐심이 이루어지는 곳
탐심이 상대 안에서 기꺼이 죽음을 맞는 곳
위대한 작품을 이 시대에 볼 수 있는 복에 감사할 뿐입니다.

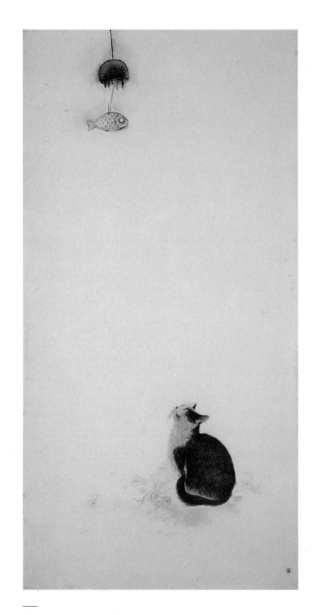

관음, 188.5×94.5cm, 수묵 채색, 2012

¯덫1, 2

화백은 찍찍이에 붙어 죽어가는 두 쥐의 극명하게 다른 모습을 그리고 있습니다. 도록 안에 두 그림은 〈덫1〉 〈덫2〉라는 제목으로 나란히 놓여 있습니다. 그림은 상징의 세계입니다. 아무리 극사실적 그림일지라도 그리는 대상 그 자체만을 표현하고자 하는 화가는 없을 것입니다. 설사 화가는 그렇게 그렸다 할지라도 감상하는 이는 또 다르게 볼 수도 있는 것입니다.

현대문화 안에는 생명과 죽음을 반대되는 것, 생명이 끝나는 것이 죽음이라고 생각하는 경향이 많은 것 같습니다. 심지어 문화가 그것을 부추기고 있습니다. 죽음을 예찬하고 퇴폐와 혼돈, 폭력, 성적 혼란을 부각시키는 아이돌 그룹의 대중 예술에 어린 초등학생, 중학생들이 넋을 잃고 빠져듭니다.

인터넷에서 만나 동반 자살을 했다는 기사도 매년 빠지는 일이 없습니다. 그러면서도 정작 죽음이라는 현상, 심지어 죽음이라는 말조차 듣고 싶어 하지 않는 극단적인 모순을 동시에 보여 줍니다.

이 시대는 생명에서 생명을 느끼지 못하고, 생명력이 커짐을 경험하지 못하는 무기력함의 세대 같습니다. 그 무기력감에서 몸부림치듯 빠져나온 것이 죽음의 문화가 아닐까 생각해 보곤 합니다. 현대의 종교들 역시 이 면에서 시대의 짐을 같이 지고 있습니다. 풀뿌리 같은 질김도 구름 같은

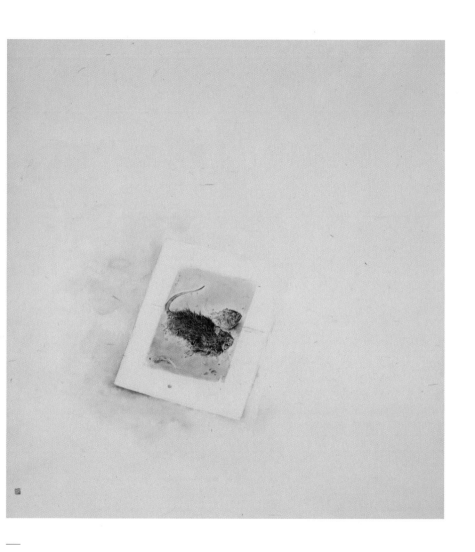

덫1, 125×111cm, 수묵 담채, 2011

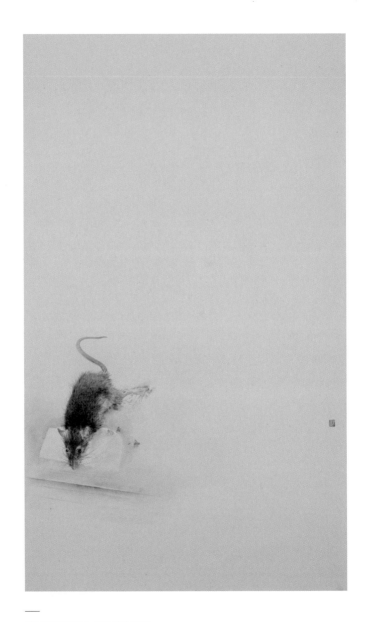

덫2, 141.5×73cm, 수묵 담채, 2013

가벼움도 느낄 수 없고, 중심이 되어야 할 가난한 이들은 오히려 소외되는 현상이 모든 종교들에서 공통적으로 감지됩니다. 참 아픕니다.

생명과 죽음의 파도타기. 파도는 어떤 순간에도 직선으로 탁 끊어지고 다시 다음 파도가 시작되는 일이 없고 끊임없이 서로 물리고 겹치며 밀려옵니다. 죽음과 생명도 그렇습니다. 생명에 이미 깃든 죽음을 보고 받아들여 이기적인 자아에 죽는 사람은 역설적이게도 자기 몸에 깃든 죽음에 생명을 물들이는 결과를 빚게 됩니다.

죽음을 거부하고 도망가는 사람은 이기적 자아만 끝까지 고집하게 되면 자신의 생명 안으로 기어드는 죽음의 기운에 자신도 모르는 새에 짓눌리게 됩니다. 어떤 생명도 누군가의 죽음 없는 생명은 없습니다. 우리의 생명이 유지되는 것은 온갖 동식물의 희생이 없이는 불가능합니다.

숲속에 들어가 보면 숲 바닥을 덮고 있는 썩어가고 있는 낙엽들로 가득합니다. 한때 자신의 몸이었던 잎의 죽음의 흔적으로 나무는 제 생명을 이어갑니다. 사람의 몸도 이런 자연의 법칙에서 벗어나지 않아, 악인이든 선인이든 우리는 죽음을 맞고 우리의 몸은 자연으로 되돌아가 무엇인가를 먹여 살립니다.

생명이 이렇듯 물 흐르듯이 흐를 때 맞게 되는 죽음은 단지 공포와 충격으로 끝나지는 않습니다. 미리 연습하고 맛본 일상의 죽음이 어떤 의미에서 친근함이 생겨나게 했다고나 할까요. 죽음 속에 이미 깃든 알 수 없는 저 너머 세상을 감지하게 해 준다고나 할까요.

〈덧1〉의 쥐처럼 죽음보다 더 공포스런 모습으로 죽음을 맞고 싶은 이는 아무도 없을 것입니다. 그러기 위해서 우리는 이미 지금 여기서 죽음을 맞아들이고 환영해야 합니다. 이 죽음은 역설적으로 사람을 성숙하게 합니다. "죽고 싶어 죽겠네"라고까지 말할 수도 있지 않을까요.

하늘에서 땅으로

조선시대 천주교 순교자들은 살점이 튀고 뼈가 부러지는 끔찍한 고문을 당하고 죽어갔습니다. 이들이 당한 고문은 사람의 상상을 초월하는 것이었지만 그럼에도 그들에게 가장 고통스러웠던 것은 배고픔이었다고 합니다. 자기 상처의 피고름과 썩어가는 멍석을 뜯어먹었을 정도였다 합니다. 그 유명한 아우슈비츠에서도 가장 심한 형벌은 아사 감방이었으며, 사람들은 그곳에서 지옥의 소리가 들려왔다고 회상했다합니다.

땅을 향해 거꾸로 박혀 죽은 이 소의 모습은 설명이 조금 필요할 듯합니다. 몽골 사막에 "강"이라 불리는 극심한 가뭄이 있은 후 "조드"라는 맹추위가 겹치듯 덮쳐와 천지가 눈으로 덮여 짐승이 먹을 풀을 찾지 못하고 늦가을 낙엽지듯 가축들이 죽어가는 끔찍한 자연재해 속에 벌어진 하나의 장면입니다. 물론 이렇게 되면 이 사막에서 유일한 양식인 가축을 잃고 인산들도 위험에 처하게 되는 것은 당연한 결과입니다.

풀 한 포기를 향해 맹목적으로 돌진하여 눈 속에서 빠져나오지 못하고 거꾸로 박힌 채 장렬하게 목숨을 잃은 소 한 마리!

생명을 유지하고자 하는 이 필사적이고 맹목적인 움직임은 조물주의 피조물을 향한 생존의 명령입니다. 그 누구도 빼앗을 수 없고 자기 자신도 함부로 포기할 수 없는 생명의 장엄함입니다.

이 장엄함을 함부로 유린하는 오늘날, 인류의 가장 큰 재앙 중 하나가 될 수 있는 GMO 유전자 조작 식품들이 이 장엄한 생명에 조작을 일으킬

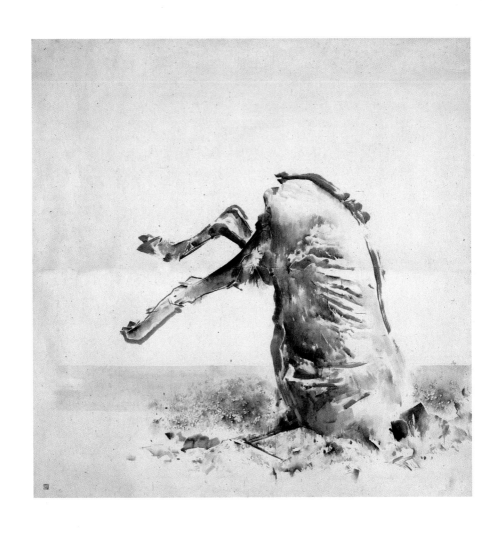

하늘에서 땅으로, 189×189cm, 수묵 담채, 2005

것을 염려하는 소리가 점점 커지고 있습니다. 소 한 마리가 하늘에서 땅으로 거꾸로 박혀서라도 지키고자 했던 그 생명을 우리는 함부로 조작하고 대량 생산으로 헐값이 된 제초제 투성이, 유전자 조작된 곡물을 사다가 대형 기업들은 식용유, 라면, 과자, 양념류 등 온갖 생필품을 만들어 내고 있습니다.

우리가 접하는 모든 인스턴트식품은 여기서 자유로울 수 없다고 볼 수 있을 것입니다. 그 결과의 엄청남은 이미 남미에서 일어나고 있으니, 우리는 공부하고 기억하고 함께 대처하여 우리의 후손들에게 이 장엄함을 물려주어야 할 크나큰 책임이 있습니다. 소 한 마리보다 나을 것 없는 이 시대 우리네 생명의 무게를 통렬하게 느끼게 해 주는 그림입니다.

ˉ 풀들은 늙지 않는다

생명은 우리 자신의 것이 아닙니다. 그래서 누구도 생명을 만들지 못합니다. 생명은 낳는 것입니다. 무슨 바보 말문 터지는 소리냐고 하실 분들도 있을지 모르겠으나 현실에서 이 말은 아주 쉽게 무시되고 있다는 사실을 자각하는 분들이 얼마나 계실까요? 아이의 미래나 장래를 엄마의 뜻대로 밀고 끌고 가는 경우들이 얼마나 많은지 아무도 모릅니다. 자신의 모양새 제 꼴대로 살 수 있는 아이가 얼마나 될까요?

이것이 아이의 생명, 엄마의 것이 아닌 생명을 마음대로 재단하겠다는 것입니다. 엄마의 욕구에 맞지 않는 아이의 생명은 언젠가는 반란을 일으킬 수밖에 없습니다. 반란을 일으키지 못한다면 그 생명은 피기도 전에 시들 것입니다.

우리를 먹여 살리기 위해, 입히기 위해 얼마나 많은 동물들이 끔찍한 일을 겪고 있는지요? 털옷, 가죽옷을 위해 산 채로 털을 뽑히고 깎이는 동물들, 우리의 몸을 위해 상상을 초월하는 잔인한 방식으로 사육되는 동물들. 생명을 이렇게 다루면 그 몫은 언젠가는 우리에게로 돌아옵니다.

생명은 세대에서 세대로 전달됩니다. 오직 전달할 수 있을 뿐입니다. 내가 받은 것을 소중히 키우고 살찌워 아래 세대에게 물려줍니다. 내 것이 아니기에 전달할 뿐입니다. 생명을 전달하자면 늙고 찌그러들 수 없습니다. 아이의 생명과 눈 맞추기를 하는 것은 어른의 생명을 풍요롭게 해주는 것임을 아는 이들이 많지는 않은 것 같습니다.

그 엄하던 아버지가 할아버지 되자 눈 맞추고 낮추고 죽는길에 어색함이 없어졌습니다. 같이 노는 것만큼 큰 사랑도 없습니다. 아이는 이때 자신이 가장 존중받는다고 느낍니다. 생명의 전달은 거창하고 대단한 일을 하는 것이 아닙니다. 지금까지의 자신에 죽고 아이의 생명에 자신을 맞추는 일입니다. 그러면 저절로 생명은 전달되고, 아이는 스스로 커갑니다.

풀들은 늙지 않는다, 143×190cm, 수묵 채색, 2002

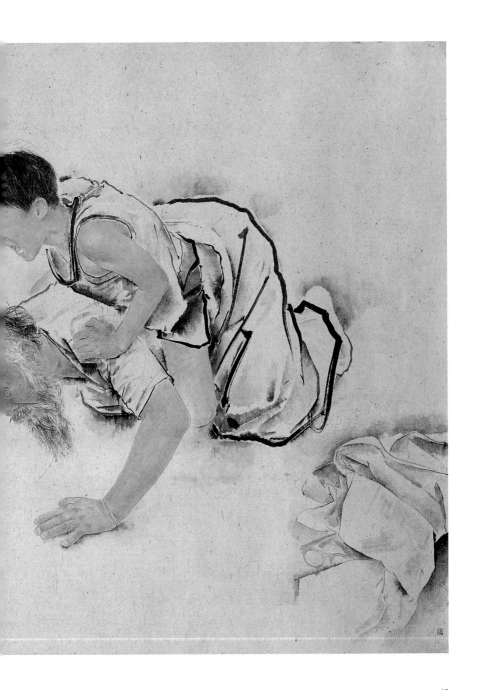

¯법

부디 깨어지기를, 부디 부서지기를, 부디 작아지기를!

무슨 저주의 말을 퍼붓느냐고 할 사람도 있을 듯합니다. 어쩌면 이것들은 일상 안에서 사람들이 가장 싫어하는 것들일 수 있습니다. 심리학적으로 볼 때 사람이 화를 내는 가장 근본적인 원인은 자신의 자리를 빼앗길 것 같은 느낌이 들 때라고 합니다. 위의 경우들은 전부 자신의 자리를 내어놓을 수밖에 없는 상황입니다.

그런데 자신의 자리가 자기 자신은 아닙니다. 결코 아닙니다. 사람은 자신의 자리보다 훨씬 고귀합니다. 이 단순한 진리를 깨닫는 길이 얼마나 멀고 험한지요! 부서질 때, 깨어질 때 사람은 비로소 이것을 깨닫습니다. 자신과 자리를 동일시하는 그 환상이, 진실로 환상임을 깨닫는 순간, 그제사 비로소 사람은 자기 자신이 됩니다.

철학과 종교적 통찰을 넘나드는 그림을 보는 것은 그 자체로 복입니다.

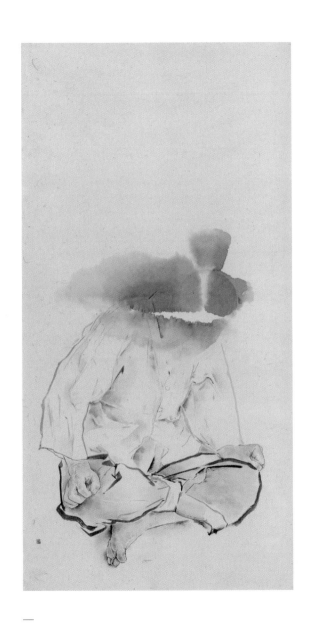

법, 193×95cm, 수묵, 2012

¯보이르 호수

　작품의 제목이 〈보이르 호수〉인데 자세히 보지 않으면 호수
는 보이지 않습니다. 그림을 첫 대면했을 때 맑고 투명한 눈이 시야를 찌
르고 들어 왔습니다. 그러나 이 정도에서 그치지 않습니다. 눈빛에 흔들림
이 없고 무척 셉니다. 소녀의 눈빛이 맞나 싶지요.

　보이르 호수는 길이 40km에 폭이 21km나 되는 우리나라에서는 찾아
볼 수 없는 크기, 공해의 흔적도 찾아볼 수 없는 맑음을 지닌 몽골의 호
수입니다. 하지만 보이르 호수가 크기로서니 제 나라 몽골도 다 담을 수
없습니다.

　사람의 눈은 어디까지 담을 수 있을까요? 내 가족? 내 나라? 온 세
상? 천만의 말씀! 온 우주를 담고도 남음이 있음을 아시는지요?

　화백이 담고자 했던 호수도 이런 호수 아니겠는지요?

　빨려들어 가고 싶은 호수, 서로에게 열린 호수, 캐묻고 따지지 않아도
눈빛으로 알 수 있는 호수, 들어갈수록 더 깊은 곳이 있는 호수.

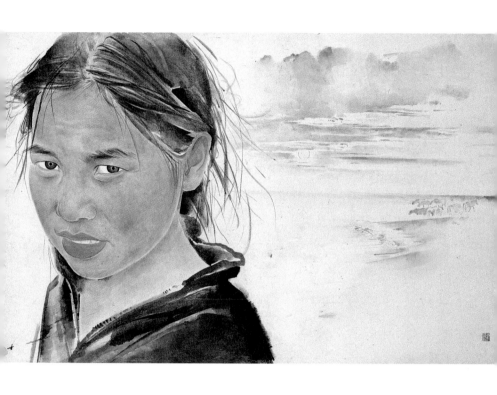

보이르 호수, 59×103cm, 수묵 채색, 1999

‾비상

〈비상〉이라는 제목 그대로, 그림을 보면 나도 팔을 활짝 펴고 싶어집니다. 화백의 그림 가운데서 드물게 수려함이 느껴지는 작품입니다. 화백의 그림에는 쥐나 농부, 정신대 등 첫눈에 보아서는 아름답다고 할 수 없는 그림들이 많은 편입니다. 화백의 그림을 감상할 때 "아, 아름답네!"로 끝난다면 그림의 반도 제대로 보지 못한 것이 됩니다. 그림이 품고 있는 해학과 익살, 역설에 마주쳐야 그림을 뚫고 펼쳐지는 세계로 들어가는 새로운 체험을 하게 됩니다.

이카루스 이야기가 보여 주는 대로 인간 안에는 날고자 하는 갈망이 깃들어 있습니다. 그 갈망이 이윽고 인류에게 비행기라는 물체를 탄생시켰겠지요. 모으고 또 모은 깃털을 밀랍으로 몸에 붙이고 갇혀있던 미로를 훌쩍 벗어나 태양을 향해 비상하던 순간의 이카루스, 상상만 해도 짜릿함이 절로 느껴집니다. 하지만 그 다음 순간의 추락은 수천, 수만 배의 아찔함이었겠지요.

날 수 있는 기능이 퇴화된 앵무새나 공작, 꿩 등이 다른 어떤 새보다 화려한 깃털을 지니고 있다는 것은 참 재미있는 일입니다. 비상을 향한 갈망이 오롯이 깃털로 모여들었나 하는 생각이 듭니다. 아마도 나는 짐승 중 '비상'이란 말이 가장 어울리지 않는 것이 꿩일 것입니다. 공작이나 타조와는 달리 날 수 있기는 하지만 그야말로 날자 바로 하강이요, 나는 속도가 얼마나 느린지 날고 있는 놈의 깃털 무늬가 땅에서도 확인될 정도이

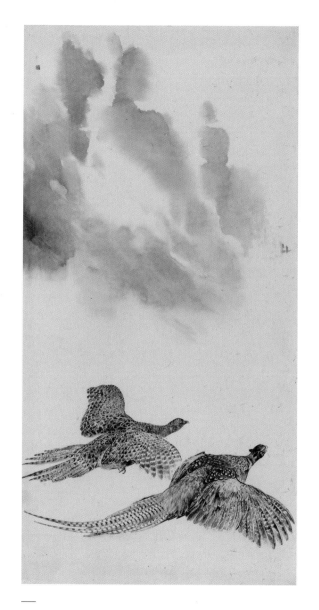

비상, 190×95cm, 수묵, 2009

지요. 나는 기능이 퇴화된 새들에게는 비상에 대한 방향성도 퇴화와 함께 사라져 버리는 것일까요?

땅 위를 기는 뱀이나 벌레도 있고, 땅 밖으로 나오면 생명을 유지하지 못하고 땅 속만 기어 다니는 두더지도 있습니다. 이런 생물들에게는 비상의 갈망이 사라져 버린 것일까요? 무생물에게 비상 따위는 언감생심 아예 관련조차 없는 말일까요?

알지 못하는 무엇, 자신의 존재를 넘어서는 무엇을 향한 비상의 움직임은 인간만이 아니라, 모든 존재의 바탕에 깔려있고, 그 존재마저 넘어 어떤 것을 향해 가게 합니다. 비상의 갈망이 있어 존재의 세계는 온갖 수렁과 암흑에도 불구하고 주저앉음이 없이 도도히 앞을 향해 흘러갑니다.

인간은 오히려 날개가 없어야, 날개를 가지려는 욕망을 포기할 때에야 비로소 날 수 있습니다. 욕망은 비상을 잡아당겨 주저앉히는 걸쇠와도 같습니다.

⁻ 단잠

세상 부러울 것 없는 단잠, 아기만이 뿜을 수 있는 단 냄새가 폴폴 코를 간지럽힙니다. 아가의 단잠을 감싸는 머리 위 꽃그늘 엄마 아빠 가족의 그늘 아래 아가의 단잠 꽃잠 꿀잠이 한없이 포근합니다. 아기 혼자이지만 부모의 사랑의 그늘, 가족을 둘러싼 여러 그물들이 얽힌 사랑의 그늘이 함께 느껴집니다.

생명은 결코 저 혼자 독야청청 하는 법 없이 이리저리 요리조리 얽혀 그물망을 형성합니다. 그물이 촘촘하고 넓을수록 그 속에는 많은 생명들을 담을 수 있고 건강한 삶을 누릴 수 있습니다. 엄마 아빠의 사랑이 아예 없거나, 불안하고 흔들리는 사랑이라면 아기는 저런 잠을 잘 수가 없겠지요. 엄마 아빠가 좀 떨어져 있어도 이 꽃그늘 속이라면 아기는 안심하고 놀고먹고 잠들 수 있습니다.

이 그물망을 형성함에는 희생이 반드시 필요합니다. 내 것을 하나도 줄이지 않고 그대로 보존하겠다면 아무리 여러 생명들이 만나도 그물은 형성될 수 없고, 다른 생명을 키워낼 수가 없습니다. 그래서 아이 한 명 자라는 데 온 집안뿐 아니라 온 동네, 온 나라 심지어 온 우주가 협동합니다. 자연은 이 생명을 키우기 위해 서로가 서로에게 자신의 몸을 보시합니다.

희생은 생명이 지닌 특권입니다.

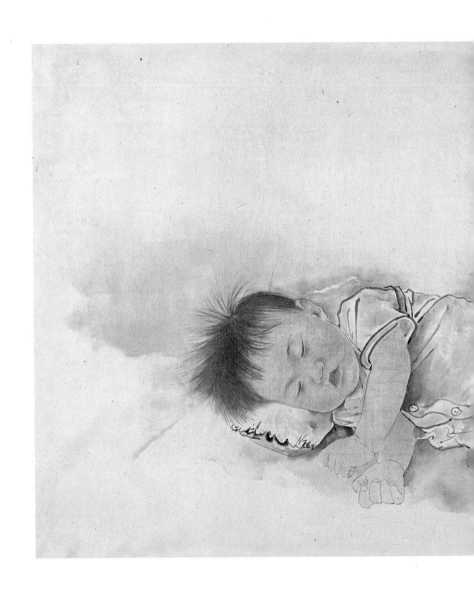

단잠, 60×100cm, 수묵 채색, 1994

⁻독수리

공격성이 생존 수단이라니, 숨이 턱 막혀옵니다. 공격하지 않고서는 생명을 유지할 수 없는 존재. 그와의 사이에는 영원한 거리만이 있을 뿐일까요? 공격성으로 인해 주인조차 덮쳐버리기에 저리 눈을 가려 놓는다고 합니다. 눈을 가리면 공격성이 준다니, 자신의 한 부분을 포기해야 타자와 소통할 수 있다니!

소통의 대상에는 예외가 없습니다. 찌그러진 이라 해서, 표범 같은 이라 해서, 시궁쥐 같은 이라 해서 그 사람을 열외로 제쳐 둘 권한을 어느누구도 지니고 있지 않습니다. 인간이 약해 이 사람 피하고 저 사람 찾는일이 있다 할지라도, 원칙만은 분명해야 합니다.

그리고 공격성을 생존 수단으로 지닌 독수리만이 소통이 어려울까요? 찌그러진 이와 함께 찌그러져 그와 눈높이를 같이 하는 일이 어디 쉬운일인가요? 표범의 그 속도를 어찌 쉽게 따라잡을 수 있을까요? 사람만 보면 도망가는 시궁쥐를 어떻게 앞에 둘 수 있을까요?

따지고 보면 소통이 쉬운 사람이란 없습니다. 소통이란 것 자체가 자신의 어떤 죽음을 내포하고 있기 때문입니다. 소통이 쉬운 상대를 찾을일이 아니라, 자신이 소통하기 쉬운 사람이 되는 일입니다.

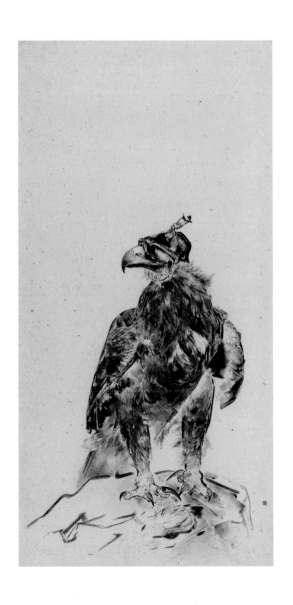

독수리, 190×95cm, 수묵, 2010

서(鼠)

몹시 불편한 작품입니다.

불편한 작품에는 두 가지 종류가 있다고 봅니다. 첫째는 사람이 혐오감을 느낄 수 있는 장면을 그저 화폭에다 과장 왜곡 변형을 시켜 더 추악하게 옮겨놓은 작품입니다. 그리고 그뿐입니다. 다른 하나는 처음 볼 때 불편하나 돌아서서 다시 생각해 보게 하는 불편함이 있습니다. 아름답고 상쾌하지 않은 것은 분명하나 이런 그림은 그 앞에 머물며 깊이 들어가면 여러 차원의 것들이 하나 둘 혹은 서로 겹치며 나타납니다. 여러 번 볼 때 그때마다 또 다른 깊이를 드러내주기도 하여 사람을 어떤 진리 앞에 서게 만듭니다. 깊은 사색과 그에 걸맞은 은유가 만나 빚어내는 예술은 사람의 마음에 균열이 일게 만듭니다.

한국의 유명한 화가들 가운데서 주제의 선이 분명하고 은유의 세계가 독특하며 보는 이를 끌어당기는 매력을 지닌 작품들을 그린 분들이 있습니다. 그러나 저의 서툴고 다소 건방진 눈으로 보자면 훌륭한 작품들 가운데서도 이런 불편함을 느끼게 해 주는 작품이 많지는 않은 것 같습니다. 그런 의미에서 김호석 화백의 작품은 사람을 불편하게 하는 작품들이 많다는 것이 그 특징 중의 하나입니다.

뎅그렁 머리만 남고 죽은 쥐, 여기저기 피도 보입니다. 사정을 들어보니 고양이는 쥐를 잡아먹을 때 반드시 이렇게 머리 부분은 남긴다 하며, 화

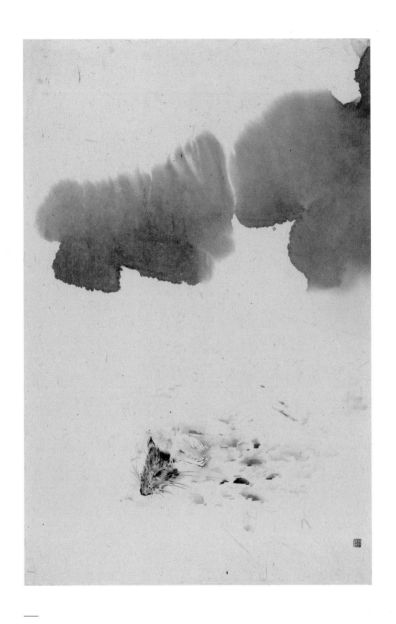

서(鼠), 95×64cm, 수묵, 2008

백이 관찰한 바에 따르면 고이 바위 위에 머리와 발을 올려놓기도 한다고 합니다. 고양이한테 물어볼 수 없으니 그네들의 이유야 알 수 없을지라도 인간의 입장에서 풀어 볼 수는 있을 것입니다. 작품에서도 선명히 보이는 쥐 수염은 수묵화가들에게 귀하디귀한 붓이 되는 재료입니다. 그 탄력성에 있어 어떤 붓도 따라오지 못하는 것이 '쥐 수염붓'이라 합니다. 화백의 작품 가운데서 세밀한 머리카락이나 수염 등은 이 붓 없이는 표현해 낼 수 없다 합니다. 여기쯤 오면 이 작품 앞에 많은 생각들이 날 수밖에 없습니다. 그 많은 생각은 각자 보는 사람의 몫입니다. 작품이 던지는 물음 앞에 한번 서 보시기를 권유하며 저는 여기서 물러남도 좋을 듯합니다.

⎯ 날 수 없는 새

남북 분단의 뼈저린 현실, 한 형제끼리 서로에게 총을 겨누고 있는 아픔을 이처럼 꼭 집어 바로 그렇게 설명해 주는 작품이 또 있을까요?

황량하다 못해 음산한 기운마저 느끼게 하는 저 땅—분단의 땅!

머리에 총을 맞고 거꾸로 떨어지고 있는 새는 저렇게 영원히 매달린 채 떨어지지도 못하고 있습니다. 머리에 입은 상처 또한 영원히 아물지 않은 채 우리 위에 매달려 있습니다. 서로 네 탓이라는 남과 북, 정치 상황에 따라 서로를 궁지에 몰아넣음으로 자신의 앞날의 보장에 이용하려는 남과 북. 한 형제가 그리운 민초들의 애달픈 마음은 그들에게는 어린아이들의 소꿉놀이마냥 유치해 보이나 봅니다.

화폭 위에서 아래로 마치 현재진행형인 듯 떨어지고 있는 커다란 새도 참 창의적이지만 부리 끝에 맺힌 보일 듯 말 듯 한 방울의 붉은 피가 이 작품의 백미입니다. 작품이 작가의 손을 떠나면 감상하는 이의 뜻에 맡겨지는 것도 사실이지만 그 감상을 공식적으로 표현할 때 지나친 상상은 그야말로 보는 이의 자유일 뿐 자칫 탐미적 놀음으로 끝날 위험이 있습니다.

그래서 그림 감상에서 중요한 것은 자세히, 멀리, 한 통으로, 조각조각 나누어 있는 그대로 보는 것이 우선되어야 합니다. 그런 다음 자유로운 해석도 가능해집니다. 이럴 때 그림 감상은 사람의 존재 밑바닥을 건드리

고 삶에까지 영향을 미치는 어떤 사건이 되어 옵니다.

만약 한 방울의 피가 아니라 선혈이 뚝뚝 흘러내리는 장면을 묘사했다면 분단의 처절함을 묘사하는 데는 아쉬움이 없겠지만 그것으로 끝나고 맙니다. 그러나 저 피 한 방울은 더 멀리 가보도록 보는 이를 촉구합니다. 한 방울 한 방울 흘린 피로 강이 붉게 물들고 있습니다.

분단의 철조망 위 저 새는 자신이 제사장이요 동시에 자신이 제물이 되어 이 땅을 위한 제사를 올리고 있습니다.

이것은 화백의 염원일까요? 우리 팔천만 겨레의 마음 속 드러낼 수 없는 고갱이들이 하나로 응축되어 표현되어 있다고 봅니다.

저 피 한 방울의 제사로 형제의 피로 물든 황량한 산천에 진달래 피는 봄이 오기를 고대합니다.

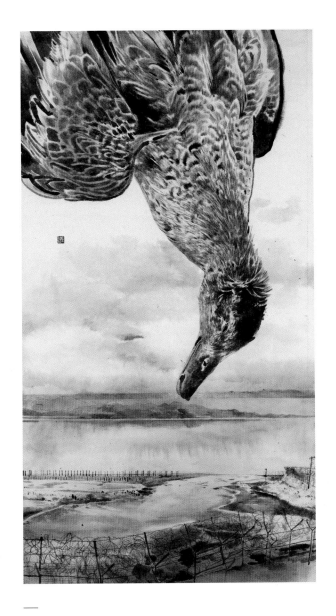

날 수 없는 새, 170×93cm, 수묵 채색, 1991

⁻키 재기 꿈꾸기

보는 것만으로 절로 흥겨워지는 그림입니다. 나도 저 속에 들어가고 싶어집니다. 한 명 한 명 뚜렷이 다른 아이들의 저 생동감 있는 표정. 아이들의 성격마저도 다 읽을 수 있을 것같이 정교하게 묘사되어 있습니다.

아이들끼리만 키 재기를 한다면 저렇게 흥겨운 장면이 나올 수 있을까요? 아이들은 자신들이 어른들의 관심의 대상이 되고 있음을 금방 알아차립니다. 아이가 중심인 세상. 아이의 성장을 위해 온 가족이 힘을 모으는 세상. 그것도 단지 공부 잘 시키기 위해 온갖 수단을 동원하여 아이를 쥐어 짤 뿐인 그런 관심이 아니라, 아이를 아이답게 하는 관심입니다.

아이들의 마음을 읽을 줄 아는 어른이 참 드뭅니다. 누가 더 컸는지 그 작은 일이 최대의 관심사인 아이들의 마음속으로 들어갈 줄 아는 어른이 진짜 어른입니다. 어른이 아이들과 함께 놀면서 자연스럽게 아이 특유의 맹목적인 자기중심성을 깨우쳐 줄 수 있습니다. 이럴 때 어른이 "네 것을 남에게 뺏기지 말고 싸워서라도 일등해라"라고 가르친다면 그 아이의 미래는 그렇게 형성될 것입니다.

요즘은 아이들의 옷도 아이다운 옷이 아니라, 어른 옷처럼 세련되고 잘 빠져서 흙속에 뒹굴고 놀 생각 자체를 없애버린다는 생각이 듭니다.

어른 관심이 자신의 주위를 맴돌고, 아이답게 뛰어놀 수 있을 때 아이들은 학교나 세상에서 난리를 치지 않고 활개를 칠 수 있습니다. 자신의

꿈에 진지하게 응해 주는 어른 앞에서 아이는 꿈을 현실로 바꿔 갈 힘을 얻습니다. 어른이 함께 하면 아이들끼리 놀 때 경험할 수 없는 것을 아이들은 몸으로 체득합니다.

이 단순한 일이 가장 어려운 일로 되어 버린 우리의 현실이 절로 떠오릅니다.

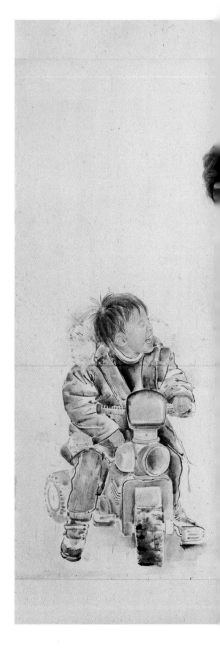

키 재기 꿈꾸기, 185×238cm, 수묵 채색, 1998-1999

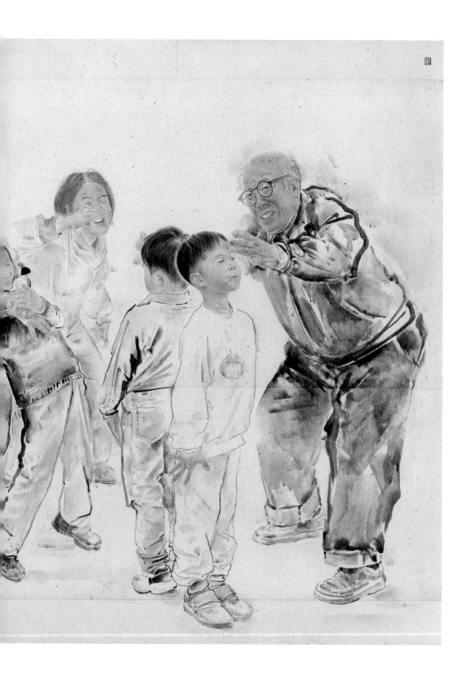

¯하늘

물 속-물 밖, 하늘 속-하늘 밖 완전히 다른 세상
물 속-물 밖, 하늘 속-하늘 밖 이리저리 섞이는 세상

물 속에 있으면서 물 바깥 세상, 하늘을 쫓고, 하늘에 있으면서 땅과 물 속을 기웃거리는 것이 인간의 보편심리일까요? 그렇습니다. 인간은 인간이면서 속에 신적인 것을 품고 있어 끊임없이 자신을 초월하여 어떤 것에로 나아가는 성향이 DNA보다 더 깊은 곳에 숨어 있습니다. 누군가로부터 인간은 어떤 존재인가라는 질문을 받는다면 "초월하는 존재"라는 답을 할 것입니다.

그렇다면 물 속에 있으면서 끊임없이 하늘만 쫓고 땅 밖만을 그리워하며 부유하는 삶이 마땅하고 당연한 일이 되겠습니까? 물론 그리워함에는 그런 요소가 들어 있습니다. 초월하여 닿고자 하는 곳에 대한 그리움, 닿지 못함의 안타까움은 사람을 앞을 향해 나아가게 할 뿐 아니라 깊어지게도 합니다. 그러나 자칫 몸담고 있는 땅은 잊고 가야 할 곳도 찾지 못한 채 정처 없는 떠돌이 삶으로 전락할 수도 있습니다.

중요한 것은 이것입니다. 몸담고 있는 곳 그곳에 초월하여 가닿아야 할 문이 있고, 그 시발점이 있다는 것입니다. 우리가 가닿아야 할 곳은 완전히 우리와는 별개인 어떤 세상이 아니라, 이미 우리가 몸담고 있는 곳과 연결되어 있습니다.

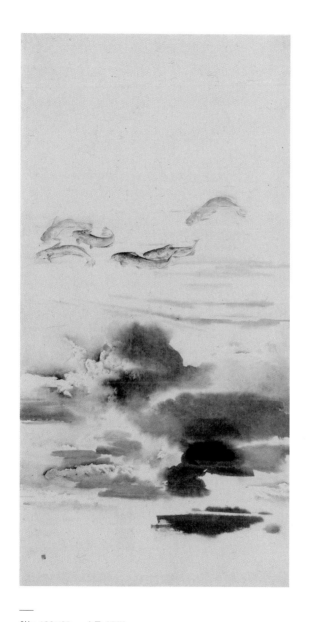

하늘, 189×95cm, 수묵, 2009

하늘은 이미 땅과 이어져 있고 하느님은 이미 인간이 되어 세상 안에 와 계십니다. 그것을 발견하고 즐기기만 하면 되는 것입니다.

무슨 헛소리! 하늘은 하늘이고 땅은 땅이더구만! 땅을 기어봤어? 이렇게 항변하는 이들도 있겠지요. 그렇게 소리를 높이는 분들께 다음 질문을 던지고 싶습니다. 땅을 기어야 하는 그런 모든 상황까지 걸고 온 존재를 걸고 하늘을 그리워한 적이 있습니까? 그런 이 안에 하늘은 이미 와 있습니다. 참 그리움은 그 자체로 이미 성취의 시작입니다.

이미 와 있는 하늘
이미 딛고 있는 땅
이미 잠겨 유영하고 있는 물 속

하늘 찾느라 땅을 잃고
땅 그리워하느라 물 속 잃고

하늘에서는 물 속 기웃거리고
땅은 하늘만 쳐다보고

하늘도 땅도 물 속도
텅텅 비었네

기억의 빈자리

인간의 기억은 고정되어 있지 않고, 기억과 기억끼리 서로 영향을 받으며 변해갑니다. 많은 경우 기억 그 자체가 이미 왜곡되어 저장되는 경우도 있는데, 과거 역사를 제대로 기억하지 못하고 왜곡된 채 지니고 있으면 많은 심리적 문제들이 발생하기도 합니다.

또 고통스럽고 아팠던 기억이 생을 한참 지나고 보면 오히려 그 체험이 있었기에 지금의 자신이 있을 수 있음을 인정할 수밖에 없는 경우도 있고, 반면에 좋았다고 여겼던 경험이 사실은 자신에게 해를 끼치는 것이었음이 드러나는 경우도 있습니다. 온갖 느낌을 지닌 기억들의 창고로 인간은 새롭게 형성되기도 하고 피폐해지기도 하니 기억의 자리란 참으로 소중한 자리입니다.

이 기억들 가운데 마치 빈자리처럼 뻥 뚫려 시린 바람이 드나드는 그런 기억도 있습니다. 세월호 엄마 아빠들의 기억입니다. 다른 여타의 기억이 서로 얽힘으로써 큰 도움을 줄 수 없는 기억. 그 기억 자체가 마치 살아있는 하나의 생물처럼 따로 작동하는 그런 지독한 아픔입니다. 이 기억은 마치 존재의 중심이 되어 버린 듯 그 사람의 모든 삶은 이 빈자리를 거쳐 나오게 되는 그런 종류의 것입니다.

그런데 이렇게 묘사하기도 쉽지 않은 엄청난 기억의 빈자리 한복판은 따끈한 붕어빵 두 개 같은 그런 작디작은 것들로 채워져 있습니다. 대단하고 화려하고 자랑하고픈 그런 기억들이 아닙니다. 따뜻한 붕어빵보다

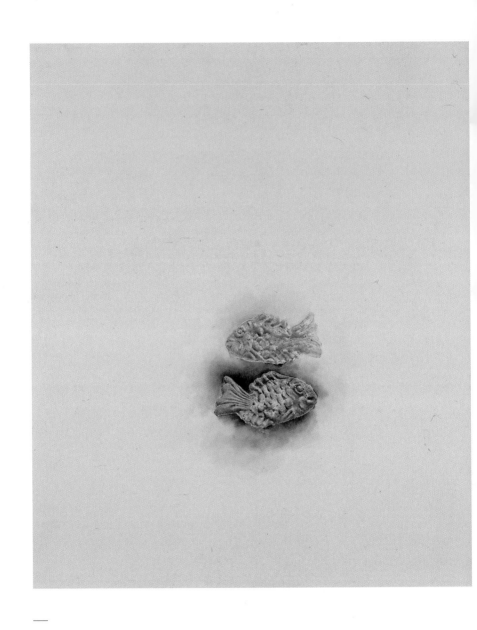

기억의 빈 자리, 125×110cm, 수묵, 2015

더 따뜻했던 기억은 이런 사소한 것에서 배어나오니까요. 그런 기억이 없는 사람은 슬픈 일을 겪어도 기억의 빈자리가 생겨나기보다 기억 자체가 왜곡되거나 아예 망각이 되어 버리기까지 합니다.

이런 빈자리는 무엇으로 대신 채울 수 없기에 세월호 부모님들은 대형 사건 중 희생자 가족이 보상을 받지 않은 거의 유일한 케이스가 되었을 뿐 아니라, 이 세상을 위한 하나의 지표 역할까지 하고 있습니다. 기억의 빈자리는 그 비워짐의 의미를 발견하기까지 결코 멈추지 않습니다. 그 의미는 단지 사라진 한 아이, 소중한 아이에게서 발견될 수 없고 생명의 원천 그 자리까지 가야 합니다.

붕어빵 두 개의 빈자리를 발견한 날카로운 눈이 감탄스럽습니다.

전체보다 큰 부분

저 집중력, 바위도 충분히 뚫지 않겠습니까! 이 사람에게는 지금 몸 가운데서 가시 박힌 손가락 하나밖에는 없습니다. 저 앞을 누군가 지나친들 그 사람의 눈에는 들어오지 않을지도 모릅니다. 바로 옆에서 바스락 사탕을 까도 의식하지 못할지 모릅니다.

사람의 참 흥미로운 면들 중 하나입니다. 위가 아플 때 위로부터 의식이 떠나는 일은 기적에 가까울 만큼 어렵습니다. 작은 가시가 큰 산이 되어 버리는 사람의 사정. 누군들 여기서 자유롭다 큰소리치겠습니까?

출발점은 작은 가시를 큰 산으로 알고 있다는 아픈 자각입니다. 작은 가시 하나로 요동치는 마음이 자유롭지 못하고, 나의 것이되 나의 의지대로 움직이지 못한다는 사실을 아프게 인식하는 것입니다. 내 아픔 하나 이리도 소중한 좁디좁은 자아를 의식하는 일이 닦음의 길입니다.

그 닦음 없이 가시는 늘 큰 산으로 사람을 짓누를 것입니다. 그리고 그 탓은 오로지 남의 몫입니다. 큰 산의 무게가 자기 탓으로 돌아와 버린 상대는 그 작은 가시 참지 못하고 다시 상대의 상대에게로 되돌리고, 이 순환은 돌고 돌며 이 사람 저 사람 끌어들여 멈추지 않는 영원한 악순환의 원을 그리는 것이지요.

작은 가시 하나 작은 가시로 볼 줄 아는 눈 결코 작은 일이 아닙니다.

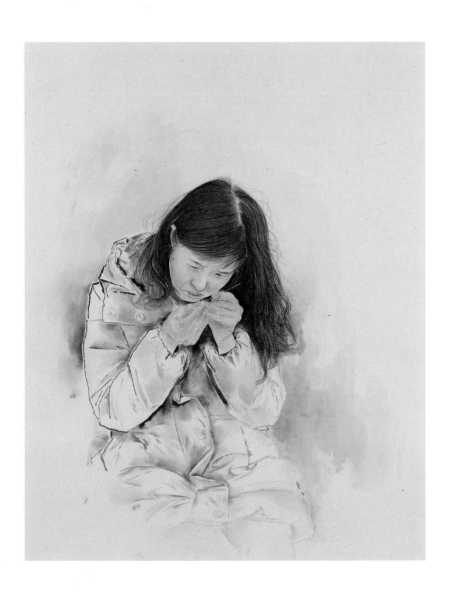

전체보다 큰 부분, 125×110cm, 수묵 채색, 2015

¯ 생성

　죽음이 저리도 당당할 수 있는 땅. 살아서 비상하는 모습 못지않게 당당한 죽음의 모습입니다. 남을 덮쳐 생명을 끊어야 목숨을 이어가는 한 생애, 이제 땅으로 돌려 자신을 먹이로 내어줍니다. 자신의 생존 자체인 공격 무기를 고이 하늘을 향해 떠받들고 있는 형상으로, "이제 고이 돌려드립니다"라고 아뢰는 형국입니다. 아니 어찌보면 화백이 붙인 제목 그대로 이제 막 눈 속에서 새순처럼 솟아나와 생성되고 있는 듯이도 보입니다.

　어쩌면 이 두 가지는 별개가 아니라 하나로 이어지는 한 가지 현실인지도 모릅니다. 몽골이란 땅에서 죽음과 생성은 그리 먼 말이 아닌가 봅니다. 하늘인 듯 구름인 듯 옆으로 흐르던 먹이 스륵 땅을 향해 고개를 기웃거립니다. 죽음과 생명이 섞이며 드나들듯, 하늘과 땅도 그러합니다. 땅만 하늘이 궁금한 것이 아니라 하늘도 땅의 사정이 궁금합니다.

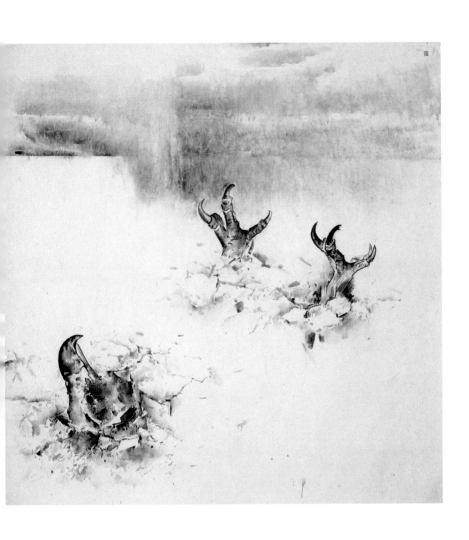

생성, 142×141cm, 수묵, 2004

ˉ소리를 듣던 날

"집중력의 혁명" 묵상기도 혹은 다도, 검도 등 일종의 닦음과 관련된 것을 오래 수행해 본 사람은 어느 순간 집중력의 혁명이란 말을 붙여도 무방한 어떤 경험을 하게 됩니다. 묵상기도를 할 때 가장 힘든 것이 잡념이라고들 합니다. 이에 대처하는 방법은 여기서 논할 일은 아니므로 제쳐 두고, 어느 순간을 넘어서면 잡념에 쉬이 휘둘리지 않고 들어와도 쉽게 떠나보낼 수 있는 때를 만납니다. 그러면 기도뿐만 아니라 삶의 모든 영역에서 집중력이 상승됨을 느끼게 되고, 이는 나이가 들어도 흐트러지지 않을 뿐 아니라 더 수렴되기까지 합니다.

이 아이는 지금 호박꽃 속 벌의 소리 외에는 아무것도 귀에 들어오지 않는 모양새입니다. 매화꽃이 활짝 피었을 때 매실나무 곁에 머물러 본다면 재미있는 경험을 할 수 있습니다. 물론 벌이 무섭지 않아야 하지만…. 매미 소리는 단조롭게 맴맴맴 매-앰만 반복합니다.

그런데 벌 소리는 유사한 리듬이 있지만 생각보다 다양한 소리를 냅니다. 림스키코르사코프(Rimsky Korsakov)의 왕벌의 비행을 들어보신 분은 짐작이 될 것입니다. 그 소리 속에 빠져들면 다른 소리가 들리지 않는 것은 물론 다른 것들도 보이지 않게 됩니다.

이것은 일종의 자기망각의 체험인데, 아이로서는 신세계를 경험한 것이라고도 할 수 있겠지요. 기도 속에서 이렇게 자신을 잊는 순간, 그 텅 빔의 체험, 그 텅 빔 속으로 무엇이 들어오든 활짝 열린 온전한 개방의 마

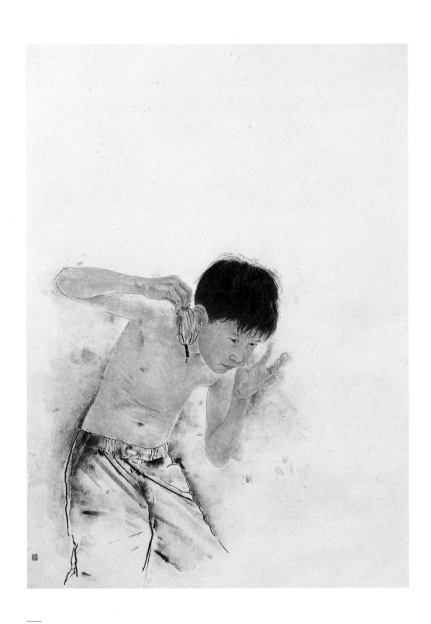

소리를 듣던 날, 130×96cm, 수묵 채색, 2001

음 상태는 인간 존재를 바닥부터 새롭게 해 줍니다. 특별한 체험이라기보다 인간이 자신의 고유한 참모습과 만나 진정한 그 모습대로 머무는 순간이라고 할 수도 있습니다.

이 체험을 인위적으로 하겠다는 것이 모든 종류의 중독입니다. 이런 중독은 인간을 살리기는커녕 피폐케 하고 죽음에까지 이르게 할 수 있지요. 그러나 참된 자기 망각은 삶 안에서 자기희생이라는 향기로운 열매를 맺고, 삶의 온갖 희로애락 속에서도 자신의 존재가 과도하게 흔들리지 않는 평화로움을 얻게 됩니다.

작품과 함께 〈소리를 듣던 날〉이라는 제목에서 자유롭게 흘러가 본 한 마당입니다.

나무꾼 대선사

마산 수정리 시골 할머니들의 삶은 새벽 세 시에 일어나 바
닷가에 있는 바지선에서 홍합을 까다 새벽 여섯 시에 집으로 돌아와 아침
밥을 준비하고 다시 바지선으로 돌아가 홍합을 까거나 밭으로 가서 농사
일을 하는데, 농사일이 없으면 저녁 식사 준비 전까지 홍합을 깐다고 합니
다. 열무든 쌈채소든 예쁘게 크면 석 단 넉 단 깨끗이 다듬어 머리에 이
고 시장에 내다 팔지요. 경로 우대 아니면 버스비도 나오지 않을 값이지
만 내 손으로 키운 대가는 저쪽 동네 사람들의 썩을 돈보다 귀하답니다.

무릎 수술을 해서 제대로 펴지지 않는 다리를 밭고랑에 쭉 펼치고 김
매기를 하는 장면을 본 적도 있습니다. 할머니들의 이야기를 듣노라면 아
기를 낳고 산후 조리도 못한 채 3일 만에 일하러 나가 논밭에 피를 뿌리
며 일을 한 분들이 부지기수라는 것입니다.

대부분의 할머니들의 몸은 구부러질 대로 구부러져 제대로 펴지는 곳
이 없을 지경이고, 식사 후 복용하는 약이 식사량만큼이나 될 정도입니
다. 그런데 아주 드물게 이 그림 속 할머니 대선사처럼 몸이 아주 꼿꼿
한 분이 있습니다. 일평생 뙤약볕이 내려앉은 얼굴은 당연히 검지만 무엇
인가 범접하기 어려운 위엄이 느껴지고, 얼굴에 패인 주름마저 마치 원래
그 자리인 듯 자연스럽습니다.

굳이 구구절절 일생의 사연 들어보지 않더라도 노동만으로도 고단했
을 삶이건만, 표현하기 어려운 가벼움이 위엄과 동시에 느껴집니다. 고난

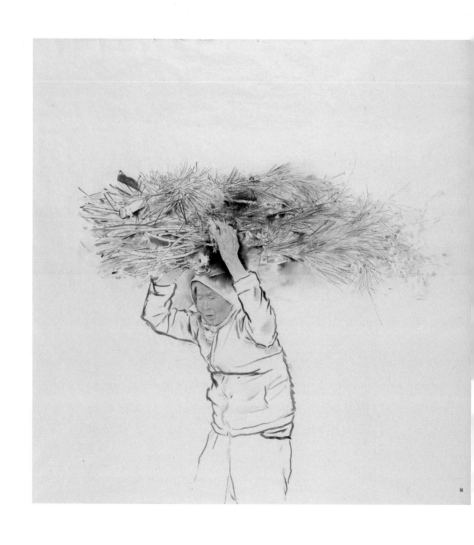

나무꾼 대선사, 185.5×183cm, 수묵 채색, 2014

이 없어서도 아니요, 남보다 적지도 않았겠지만, 고난이 잠시 놀다 갔다고나 할까, 고난과 함께 살았다고나 할까 뭐 그런 경지가 느껴집니다. 고난이 사람을 누르지 못함을 알게 해 줍니다. 원석을 다듬어야 보석이 되는 것처럼 고난 속에서 갈고 닦은 아름다움이 고스란히 묻어납니다. 사람은 고난보다 위대합니다.

⁻소

 소 한 마리 키워도 제법 부자 소리 듣던 그 시절, 사람이 저렇게 쟁기를 메고 밭을 갈았다는 이야기는 들어보았지만, 실제로 본 적은 없는지라 이 그림은 처음 보았을 때 살짝 충격으로 다가왔습니다.

 무거운 흙덩이를 삽으로 떠내는 작업은 수도원 초기 여러 해 동안 거의 매일 해 보았던 작업인지라 저 일의 힘겨움이 어느 정도일지 조금은 감이 잡힙니다. 삽과 곡괭이만으로 500m 이상 되는 산길을 만들기도 하고, 수도원 입구에 있는 지하수를 수도원 제법 위에 있는 물탱크까지 끌어올리는 파이프를 산길을 파고 직접 묻는 작업도 해 보았습니다.

 수도자들이 직접 그 일을 했다니까 업자가 하는 말이 "인간 포크레인이네요"라고 해서 두고두고 이야깃거리가 되기도 했습니다.

 며칠 동안 이런 작업을 하다보면 나중에는 삽만 왔다 갔다 하고 흙은 떠지지 않고 허리는 아프다 못해 아예 감각이 없어집니다. 그런데 이런 지경까지 오면 신기하게도 머리는 쨍하도록 맑아집니다.

 노동이 마지못해 하는 고역이 되면 마음이 몸보다 먼저 다칩니다. 그런데 노동이 지니는 싱그러움을 느끼는 사람은 노동 그 자체만으로 땀으로 몸속 나쁜 것들이 씻기듯, 마음도 영도 씻어짐을 보름달처럼 환하게 느낄 수 있습니다.

 무거운 흙덩이를 갈아엎으려 온몸의 힘을 짜내다보니 발가락이 오그라들어 정말 소의 발같이 보입니다. 소처럼 일해서 소가 되는 것이 아니

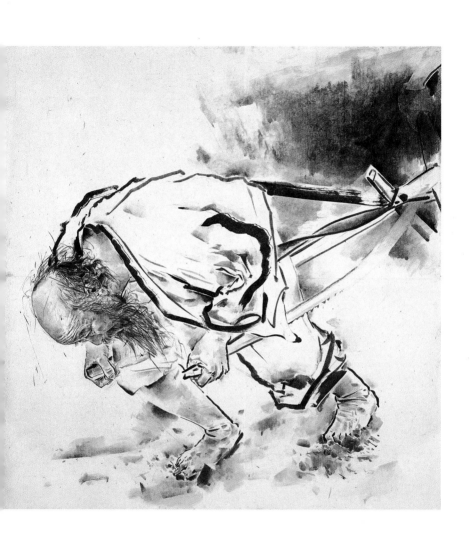

소, 144×142cm, 수묵, 2002

라, 점점 더 인간이 되어가는 그 역설을 옛날 그 시절 한 아버지가 보여주고 있습니다. 아마도 이것은 화백 개인의 역사 한가운데 친척을 위해 직업과 가산을 다 희생한 뒤, 모든 것을 잃은 후 가족의 생계를 위해 모든 것을 헌신했던 부친에 대한 구체적 경험에서 나온 듯하여 더 절실히 다가옵니다.

⎺ 통하라

인간이란 존재는 바탕에서부터 통해야만 생명을 유지하게 지어졌습니다. 사람의 몸부터 그렇습니다. 통하지 않으면 굳고, 굳어지면 생명이 위축되고, 굳어진 것이 풀어짐이 없이 계속되면 생명도 사그라드는 것은 누구도 부정할 수 없는 현상입니다. 여기에는 이유도 조건도 없습니다. 생존을 위한 명령입니다.

우선 자신의 내면과의 소통이 원활해야 합니다. 인간은 많은 경우 자신이 진정으로 원하는 것이 무엇인지도 모르고 삽니다. 타르코프스키라는 러시아의 유명한 영화감독의 영화 가운데 〈잠입자〉라는 것이 있는데, 그 내용은 다음과 같습니다.

"금지구역이 있는데 그곳은 오래전에 혜성이 떨어졌던 곳으로 거기에는 소원을 풀어주는 비밀의 방이 있다고 한다. 그 방에 들어가면 그 사람의 진정한 소원이 실현된다는 것인데 그 방을 찾았던 고슴도치라는 사내가 비밀의 방을 찾아서 벼락부자가 되었다는 것이다. 그러나 그는 자살하고 만다. 그가 비밀의 방을 찾은 목적은 자신을 위해 희생함으로써 병을 얻은 동생을 살려 달라고 하는 소원 때문이었는데 정작 동생은 죽고 자신은 벼락부자가 된다. 그의 무의식 속의 진짜 소원은 벼락부자가 되는 것이었던 것이다."

통하라, 109×141cm, 수묵 채색, 2013

30년 전 이 이야기를 처음 접했을 때 온몸에 돋은 소름이 사그라지지 않고 며칠 계속되는 체험을 했습니다. 남들 다를 바가 없다는 것이었지요. 이 뛰어난 감독은 인간 존재의 보편적 구멍을 정확하게 짚어냅니다. 우리는 자신의 내면과도 단절이 되어 있어 내면에 일어나는 일에 너무도 둔감합니다.

마음 비우기란 바로 자신의 갈망과 제대로 대면하는 일, 그 이후에 내려놓을 것은 내려놓는 일입니다. 이렇게 자신의 내면과 통하지 않는 이는 함께 살아가는 이와 결코 통할 수 없고 단절의 고통 속에 허덕이는데, 이는 많은 경우, 자신의 과거와 통하지 않는 것에 원인이 있습니다.

삶의 현실, 삶의 뿌리, 삶의 근원을 정확히 보고 바로 그곳에서 출발하는 일, 감사해야 할 일에 감사하고, 내 잘못이 없음에도 업처럼 물려받은 것들 중 어떤 것과 단호히 결별하는 일에서 출발해야 합니다. 자신의 뿌리를 있는 그대로 보는 것은 참으로 자신을 내려놓아야 가능한 작업임을 먼저 분명히 알아야 합니다. 자동으로 되는 일이 결코 아닙니다. 자신의 근원이기에 포장하고 싶고, 자신의 근원이기에 부족한 것은 더 못나 보이는 것이 인간 심리이기 때문입니다. 이런 장애물들을 거치고 과거와 통하는 일 참 좋은 일입니다.

이렇게 과거와 통하고 자신의 내면과 통하게 되면 현재와 통하는 일이 수월해집니다. 현재 일어나는 모든 일들, 모든 상처, 모든 기쁨 안에서 의미를 발견하게 됩니다. 현재의 모든 순간이 바로 생명의 근원에 닿아 있음을 과거와 자신의 내면의 경험이 이야기해 주기 때문입니다. 바로 지금,

여기에서 일어나는 일과 만나는 사람 안에 영원의 씨앗이 숨겨져 있습니다. 과거, 현재, 내면 모든 것을 아울러 우리는 존재의 근원과 통하는 존재임을 알아듣는 신명나는 삶을 살아갑니다.

통하는 일 참 좋은 일입니다.

통하라
이유도
조건도 없이

통하라
자신의
내면의 소리와

통하라
과거와
그러면 미래 낯설지 않으리

통하라
현재와
그러면 근원에 닿으리

칼눈

〈칼눈〉 도발적 제목, 도발적 내용의 그림임에 틀림없습니다. 도발하기 위해 그린 그림임에 틀림없지요. 긴 말 필요 없이 그림 한 폭으로 던지는 충격, 이것은 글이 지니지 못하는 그림의 장점입니다. 이 단 한 폭의 그림을 아래에 길게 풀어나가 봅니다.

여기서 예수 그리스도의 "나는 평화를 주러 온 것이 아니라, 칼을 주러 왔다"는 말씀이 절로 떠오름도 무리는 아니라 생각합니다. 우리에게는 때로 칼이 필요합니다. 이 칼이 상대를 향한다 생각하기에, 거부 반응을 일으킨다면 좀 생각해 볼 여지가 있지요. 그런데 이 칼은 무엇보다 먼저 자신을 향해야 합니다. 자신을 찔러, 생명에 거스르는 부분을 도려내라는 것이지 그 칼로 상대를 찌르라는 이야기가 결코 아니지요.

자신에 대한 진정한 사랑이 있어야 가능한 일입니다. 자신에 대한 애착 같은 것으로는 이런 작업을 할 수 없지요. 그래서 어떤 때 사랑은 칼입니다. 수행생활에 완성이야 없겠지만 그래도 어떤 경지까지 간 사람의 표징 중 하나가 스스로 상처를 수술할 수 있는 것이라 합니다. 수행이 아무리 나아가도 인간은 인간, 그래서 마지막 순간까지도 인간은 자신의 약점에 대해 방심해서는 안 되는 것이지요.

또한 이 칼은 자신을 찔러 상대를 살게 하는 칼입니다. 바로 이것이 예수 그리스도가 주겠다는 칼입니다.

이 작품의 제목이 칼이 아니라 칼눈이라는 것도 주목해야 합니다. 세

칼눈, 124×109cm, 수묵 채색, 2012

상은 칼눈을 필요로 합니다. 그렇지 않으면 썩고 곪아 더는 인간이 살지 못하는 곳이 될 것입니다. 신기하게도 칼눈으로 도려낸 곳은 구멍이 뻥 뚫리는 것이 아니라, 더 튼튼한 새살이 돋아 전보다 더 건강한 지체가 됩니다.

　이 도발적 작품 앞에서 어떤 이가 "이 그림을 그린 화가는 심리적으로 굉장히 문제가 많으니 가까이 하지 말라." 했다는데, 이런 반응도 무리는 아닙니다. 사람에게 어떤 결단을 촉구하게 하는 작품 그리 많지 않지요.

¯거미줄

거미와 거미줄 참 독특하고 재미있는 자연계의 현상입니다. 거미줄이라는 별난 것을 쳐놓고는 자신보다 몸집이 큰 놈도 잡아먹고 사는데다, 생긴 모양새도 공포영화나 SF에 나올 법한 괴기스런 모습입니다.

그런데 이런 모습을 하고 사람에게는 또 익충으로 분류되는데, 사람에게 해를 주는 곤충들을 잡아먹기 때문입니다. 그런데 이보다도 더 감동적인 면 세 가지가 있습니다. 하나는 수컷이 새끼 밴 암컷에게 자신의 몸을 먹이로 내주고, 둘은 암컷은 또 알에서 새끼가 깨어나면 자신의 몸의 체액을 먹여 키우고 자신은 껍데기만 남아 생을 마감한다는 것이며, 셋은 거미줄이 새들이 둥지를 만드는 데 귀중한 접착제로 사용된다는 사실입니다. 생긴 모양새와 달리 인간의 눈으로 볼 때 상상 초월 자기 희생, 헌신적인 삶을 산다는 사실만으로도 많은 것을 생각하게 해 줍니다.

그런데 이보다는 제목에 따라 거미줄에 초점을 맞춰볼까 합니다. 등산가다가 햇살 때문에 산길에 걸쳐진 거미줄을 발견하지 못하여 얼굴에 휘감길 때는 끈적거리는 그 느낌이 결코 상쾌하지 않습니다. 때로는 거미가 몇 십 배나 크다면 인간도 거기 걸려 잡아먹힐 수도 있으리라는 영화 같은 상상을 해 보기도 합니다.

이 거미줄 같은 것이 우리 사고 안에 쳐져있다는 생각을 해 보기로 합시다. 아니 상상이 아니라 실제로 거미줄 역할을 하는 어떤 시스템이 우리 사고 안에 있습니다. 어떤 영역 속으로 들어가면 반드시 걸려들어 오

거미줄, 92×64.5cm, 수묵, 2015

도 가도 못하게 되는 그런 상황이라면 이해하기 쉬울 듯합니다. 이 거미줄이 강력할수록, 범위가 넓을수록 자존감은 약하고 공격성은 커질 것은 뻔한 일입니다.

가장 좋은 것은 이 거미줄을 걷어내 버리는 것입니다만, 설명의 여지없이 그럴 수 없는 것이 내면의 거미줄이지요. 이럴 때 거미줄에 걸리지 않는 몇 가지 길이 있습니다. 먼저 그 밑을 기는 것입니다. 조금 뭣하긴 하지만 척 걸려들어 옴쭉도 못하는 것보다야 낫지요. 또 날 수 있는 사람은 그 근처에선 날지 않는 것입니다. 우리 몸에는 날개가 없지만, 내면의 세계에는 날개가 있을 수 있지요. 그래서 좁은 방에 앉아서도 온 세상을 날아다닐 수 있습니다. 함부로 날지 않는 것 참 중요한 일입니다.

그리고 만약 걸려들어 버렸다면, 최소한 몸부림치지 않아야 합니다. 덤벙대며 벗어나려 할수록 점점 더 옥죄어 들어갈 뿐입니다. 그리고 어쩌면 이것이 거미줄과 이별할 수 있는 기회가 될 수도 있습니다. 사지가 들러붙어 요동치는 것조차 불가능해질 때 시커먼 놈이 저쪽에서 자신을 노리고 있을 때 비로소 자신의 처지가 비참함을 깨달을 수 있는 기회가 주어진 것인지도 모릅니다.

이렇게 자신의 비참함과 대면하는 체험은 역설적이게도 인간에게 내적 평화를 가져다줍니다. 이 내적 평화라는 분위기 속에서 우리는 자신이 쳐놓은 거미줄을 두려움 없이 바라보게 되는데, 이 내적 거미줄의 천적은 바로 이 있는 그대로의 바라봄입니다. 바라보는 순간, 흔적도 없이 사라지는 신기루보다 더 신기한 놈이 이 거미줄입니다.

〈거미줄 1〉

날지 않으면
너에게 걸려들지 않아

땅을 기면서
나는 것들을 먹이로 삼는 너

일단 너의 줄에 잡히면
외계 괴물 입 피할 길 없지

사방에 쳐진 거미줄
섣부른 날갯짓 쉽게 걸려들지

너를 피하는 단순한 방법
땅을 기는 것

〈거미줄 2〉

사고의 거미줄
몸부림칠수록 옥죄는

사고의 거미줄
자신이 치고 자신이 걸려드는

사고의 거미줄
최소한 다가가지 않아도 걸리진 않아

사고의 거미줄
자신 외에는 걷어낼 수 없는

사고의 거미줄
직시함으로 사라지는

〈거미줄 3 - 거미의 보시〉

땅을 기는 주제에 나는 것들 잡아먹는다고
구석마다 허연 줄 걸쳐놓는다고
생김새도 험악하다고
분위기 으스스하다고
흰눈 뜨지 마세요

짝짓기 끝난 수컷
새끼 밴 어미에게
자기 몸
보시하지요

새끼 태어난 후
어미는
자기 몸 녹인
체액으로 새끼 기르잖아요

우릴 잡아먹는 새들
집짓는 데는
거미줄이
접착제라 하더군요

어떤 보시든
받지 않고선
내놓을 것 없으니…

나는 너다

이 작품에 접근하기 위해서는 먼저 여왕벌의 생태와 작품의 제목 〈나는 너다〉를 이해하는 것이 선행되어야 합니다. 회화 작품을 그저 기분 좋게 해 주는 여가 선용 정도로 즐기려 한다면 모를까, 작가가 작품을 빚은 쉽지 않았을 그 여정을 함께 함으로써 작가가 보았던 것을 함께 보고 싶다면 그만큼의 공부도 필요합니다.

그림 보는 일은 결코 쉬운 일이 아닙니다. 물론 그림을 아끼는 마음이 가장 중요하지만, 너무 주관적인 접근은 심리적, 정서적 만족에서 그치게 하는 경향이 있습니다. 말하자면, 분위기 있는 카페에서 향기로운 커피 한잔 하는 것과 비슷하게 되는 것이지요. 그렇다고 해서 잘 본다거나 깊이 본다거나 하는 것도 사실 따져보면 욕심이 들어 있음을 부인할 수 없습니다. 작품을 감상하는 것은 그래서 수행생활과 닮은 점이 많이 있습니다. 있는 그대로 보는 일입니다. 그래서 이 작품에서는 여왕벌이 어떤 존재인가를 먼저 알아야 합니다.

일벌은 우리가 알고 있는 대로 꿀 모으는 일이 주된 역할입니다만, 이것은 일벌이 해야 할 수많은 일 가운데 하나에 지나지 않습니다. 겨울에 여왕벌이 얼어 죽지 않도록 몸을 떨어 열을 높이고, 알 낳을 방을 청소하고, 알에서 부화된 새끼를 먹여 살리는데 이를 위해 애벌레가 다 크기까지 만 번 정도 방문을 합니다. 일벌과 달리 로열젤리만 먹는 여왕을 위해 자신의 몸에서 이를 분비하여 먹여 살리고, 밀랍을 분비해서 집을 짓고,

나는 너다, 70×143cm, 수묵, 2014

적들이 오면 몸을 바쳐 싸웁니다. 그러다 죽음의 순간이 오면 집을 나가 높이 올라가서 들이나 산에 떨어져 죽는다고 합니다. 벌집 안의 시체를 남은 일벌들이 치우는 일이 없게 하기 위한 것이겠지요.

뭔가 가슴이 찡해져옵니다. 3만 혹은 5만 마리 정도의 일벌로 이루어진 한 무리의 꿀벌 집단에는 여왕벌이 한 마리만 존재하며, 그래서 여왕벌이 태어나면 곧 태어날 동생 여왕벌을 닥치는 대로 죽이게 됩니다. 여왕벌 간에 혈투가 벌어지며, 최후의 승자가 왕좌를 차지하고 자신이 이 무리의 유일한 여왕임을 만 천하에 알립니다. 심지어 자신이 낳은 알에서 깨어난 애벌레를 어미 여왕벌이 부르면 애벌레는 이를 알아듣고 사람에게도 들릴 만한 소리로 애처롭게 응답을 하는데, 어미는 이를 찾아내서는 가차 없이 죽인다고 합니다.

그런데 어처구니없게도 이런 여왕벌의 종이 따로 있는 것이 아니고, 염색체 DNA마저 둘은 같은데 로열젤리를 먹느냐 일반 꿀을 먹느냐에 따라 둘의 신분이 결정된다고 합니다. 물론 여왕벌은 하루에도 2천 개, 일생 동안 백만 개 이상의 알을 낳아 종족을 번식시키는 중요한 일을 담당합니다.

벌들에게는 나름의 사회이기에 인간 세상에 그대로 투사하는 것이 벌들에게 미안한 감이 있지만 이러한 여왕벌의 생애가 왠지 인간 사회의 지도자를 연상케 하는 것은 어쩔 수 없는 일인가 봅니다. 왕좌를 차지하기 위한 혈투 역시 무엇인가 비슷한 냄새를 풍기지요.

그 다음으로 〈나는 너다〉라는 화백이 붙인 제목에 대해서 좀 살펴보겠습니다.

처음 이 제목을 들었을 때 깜짝 놀랐습니다. 그리스도교 신비가들의 유명한 정식 내지 격언에 "하느님이 나 자신이다"라는 것이 있습니다. 비우고 또 비워져 하느님이 자신을 온통 차지함으로써, 하느님과 하나가 되는 수도자들이 바라고 또 바라는 그런 상태를 표현하는 말입니다.

그런데 이 말을 거꾸로 뒤집어 "나는 하느님이다"라고 하면, 자아로 똘똘 뭉쳐 타인은 바늘 끝만큼도 들어갈 수 없는 상태를 표현하는 지독한 말, 그 상태의 처참함은 말로 설명하고 싶지도 않은 그런 말이지요. 특히 수도하는 이들에게는….

제목 〈나는 너다〉가 바로 이런 표현인 것입니다. 놀란 이유는 화가가 수도생활의 가장 핵심이 되고 정점이 되는 영역의 표현을 뒤집어 사용했다는 점입니다. 화백의 닿고자 하는 바가 어디까지인지 짐작이 가는 부분입니다.

이렇게 제목과 여왕벌의 생태를 이해하면 이미 작품은 마음속으로 들어와 버립니다. 이런 방식이 있는 그대로 보는 일입니다.

물속에서 체면도 위신도 세우지 못할 정도로 허우적거리는 저 벌은 호박여왕벌입니다. 위에서 살펴본 여왕벌의 모습과는 판이합니다.

그렇게 위엄과 격식과 체제의 공고함과 아부하는 이들과 추종하는 이들과 부로 둘러싸여 세상의 가장 윗자리를 차지하고 있는 여왕의 화려함, 장대함 뒤의 실제 모습입니다. 그리고 그 뒤 물속에 아련히 비치는 꽃인

듯한 저 존재는 세월호 아이들일 수도 있습니다. 희생된 아이들은 물속이든 하늘이든 저리도 가볍게 유영하건만, 여왕 스스로 뒤집히고 나뒹굽니다. 꽃들이 손을 대려하는 낌새도 보이지 않습니다. 스스로 갇히고 스스로 얽매이고 스스로 가위눌리는 것이지요.

지도자의 오만과 무책임, 수단과 방법을 가리지 않는 독재가 가능해지는 것은 일반 국민의 용납이 없으면 불가능합니다. 우선 그런 지도자를 뽑은 것이 국민이요, 물질적 번영만을 최우선으로 삼는 곳에 인간과 정신 가치의 소중함은 들어설 자리가 없을뿐더러, 국가 발전을 위해 생명이 희생되는 것조차 어쩔 수 없다는 무서운 이론을 공공연하게 말합니다. 그렇게 용인된 무자비함을 휘두른 당사자의 실제 모습을 화백은 물에서 허우적거리는 여왕벌을 통해 표현합니다.

사람이 둘만 있어도 권력체계가 형성된다고 하는 인간 사회 안에서, 작은 자리만 주어져도 인간은 자기 뜻대로 하고 싶은 충동과 욕심으로부터 벗어나기가 쉽지 않습니다. 심지어 이를 인식하고 인정하는 일도 쉽지 않습니다. 이 쉽지 않은 작업을 포기하면, 누구나 권력을 휘두르는 길로 나아가기 쉽고, 그 반면 자신의 내면은 저렇듯 귀신에 쫓기듯 황폐해집니다. 희생당한 아이들의 가벼움과 유연함 여왕벌의 무거움과 뒤집힘 그 앞에 우리를 세워놓는 작품입니다.

¯빛 속에 숨다

고흐의 황금밀밭을 나는 까마귀가 연상되는 그림입니다. 많은 이들은 이 까마귀를 불길한 징조로, 정신병원에 입원했던 고흐의 심리가 표현된 것이라고 합니다. 저는 이 의견에 한 치도 동조할 수가 없습니다. 그 사람의 삶과 종교적, 정신적 가치 양쪽 모두를 깊이깊이 파고들어야 다가올 수 있는 작품이 있습니다.

고흐는 그림을 그리기 전 선교사가 되고 싶어 보리나쥬라는 탄광촌에서 산 적이 있습니다. 비참하다는 표현으로도 부족할 탄광촌 사람들과 똑같은 먹거리, 생활환경에서 살며 선교사로서 받을 수 있는 돈을 그들을 위해 사용하는 철두철미 예수 그리스도의 복음의 정신을 따라 살고자 했습니다. 이것은 그에게 있어 어떤 고찰의 결과라기보다는 거의 본능적인 것이었습니다. 그런 그의 삶은 세상적 가치로는 이해될 수 없는 것이었습니다.

이 기획은 몰이해와 복음 정신에 대한 투신이 없다고밖에 볼 수 없던 그 당시 선교사 본부의 결정으로 끝이 나고 맙니다. 고흐는 그 이후 그림을 그리기 시작했습니다. 이러한 고흐의 정신은 선교의 실패로 사그라들기커녕 그림에서 활활 피어오릅니다.

그는 경치를 그려도 멋있고 장대한 것이 아니라 마을 주변의 흔히 볼 수 있는 풍경, 사람은 가난하고 소박한 이들, 심지어 낡아빠진 구두, 탄광촌 감자먹는 사람들, 이런 것들을 그렸습니다. 그와 동생이 주고받은 편

빛 속에 숨다, 126×112cm, 수묵, 2017

지에서도 드러나거니와 이는 그의 예수 그리스도를 따르고자 했던 마음의 분출이었습니다. 이런 그의 정신 안에서 까마귀는 불길함의 상징이 아니라, 전복된 상징 곧 기쁜 소식의 사자입니다.

이 〈바퀴벌레〉라는 그림에서 저는 고흐와 같은 정신을 보는 기쁨을 누리고 있습니다. 단지 극혐오의 대상이 되는 존재, 미물을 그리는 것만으로도 화가의 정신의 드높음을 볼 수 있습니다만, 이 작품은 그런 정도를 넘어섭니다. 바퀴벌레는 4억만 년 공룡보다 더 오래된 생물이자, 어둡고 축축한 곳을 좋아하고 온갖 병의 매개체라 하여 사람들에게는 극히 혐오스런 존재로 분류되는 놈입니다. 살충제도 이놈 앞에서는 무용지물입니다. 그런 바퀴벌레가 그것도 가장 큰놈이 뒤집혀 있습니다. 대부분 곤충들이 그렇습니다만, 바퀴벌레는 뒤집히면 자신의 힘으로는 바로 뒤집지 못합니다.

그리고 화백의 작품들에서 참으로 중요한 역할을 하는 것이 제목입니다. 그 제목을 통해 그림에 품은 뜻을 드러내 줍니다. 제목이 없다면 그려진 대상을 통해 무엇을 드러내고자 하는지 애매모호해지는 그림도 더러 있을 정도입니다. 〈빛 속에 숨다〉 빛에 환히 드러난 정도를 넘어 빛 속에 숨었습니다. 빛과 아예 하나가 되어 버렸다는 것이겠지요. 바퀴벌레, 우리의 가치 속에 혐오스런 존재가 전복되어 빛과 하나 되었습니다. 황금벌레도 감히 대적 불가능한 빛의 벌레가 되었습니다.

가톨릭에서 곱고 아름답고 정숙함의 대명사로 여겨지는 성모마리아의

노래 마니피캇이 대표적으로 이 전복을 노래하고 있다는 것을 아시는 분은 많지 않습니다. 그 중 일부분을 보면,

"그분께서는 당신 팔로 권능을 떨치시어
마음속 생각이 교만한 자들을 흩으셨습니다.
통치자들을 왕좌에서 끌어내리시고
비천한 이들을 들어 높이셨으며
굶주린 이들을 좋은 것으로 배불리시고
부유한 자들을 빈손으로 내치셨습니다."

우리가 당연하다 여기며 살아온 우리의 가치들이, 타인은 고사하고 자신을 얼마나 예속하고 부자유스럽게 하는지 아는 깨달음이 없이는 사람은 자신의 욕망에 투명해지기 어렵습니다. 자신의 욕망을 보지 못하면 역설적이게도 남의 욕망에 손가락질 합니다. 이 가치들이 전복되는 곳에 새 창조, 새 역사, 새 생명이 시작됩니다.

잘못된 선택 올바른 선택

60여 마리 사는 닭장에 삵이 들어와 두 마리만 살아남은 현장에 이 수탉의 머리가 있었다고 합니다. 모조리 먹히고 머리와 목뼈만 남은 닭. 삵은 가장 먼저 덤비거나 설치는 놈을 우선 해치운다고 합니다. 이 사실로 미루어 보면 아마도 이 수탉은 60여 마리 무리의 대장이 아니었나 짐작해 봅니다. 부리를 있는 대로 열어젖히고 있는데, 얼른 도망가라고 목청껏 외치다 덮치는 날카로움 피할 길 없어 그대로 목숨이 끊어진 듯합니다.

리더로서 제 몫을 다한 모습, 죽는 순간까지도 자신의 무리를 살리고자 했던 정성이 전달되어 옵니다. 사람이 짐승만도 못하다는 흔한 말을 눈앞에 현실로 보고 있자니 여러 가지 감회가 밀려옵니다.

제목이 〈잘못된 선택 올바른 선택〉입니다. 어떤 리더인가 결정되는 것은 가치선택의 문제라는 의미로 받아들여집니다. 사실 그렇습니다. 누군가 리더가 될 때 그 공동체에 속한 이들이 약점은 무조건 감추거나 하지 않고, 약점이든 장점이든 자유롭게 자신을 발휘하며 공동체의 삶을 영위하고, 약한 자가 무시당하지 않는 따뜻한 분위기를 형성하는 것은 그 리더 성향의 문제라기보다 가치선택의 문제입니다.

사람이란 힘이 있을 때 자기 뜻대로 일을 처리하고 싶고, 도전해 오는 사람을 제압해 버리고 싶은 충동을 느끼지 않는 이는 없을 것입니다. 인간이란 존재가 생겨먹기를 이기적인지라 이는 뭐 별 뾰족한 수가 없습니

잘못된 선택 올바른 선택, 126×112cm, 수묵, 2016

다. 아기 손에 있는 위험한 것을 빼앗기 위해서는 더 좋은 것을 주어야만 가능하듯, 나이 육 칠십이 되어도 이런 성향은 변하지 않고 단지 어른식 버전으로 바뀔 뿐입니다.

그러나 이런 생김새를 인정하고 자신의 뜻보다 전체를 위한 선, 하늘의 뜻, 민중의 뜻을 우선하는 방향을 인정하고 그 쪽으로 나가는 것은 가능합니다.

그런데 이와는 반대로 잘못된 선택은 제가 보기에 엄밀한 의미로 이것은 선택이 아닙니다. 그저 본능이 요구하는 대로 맹목적으로 움직이는 보스를 뜻하는 것으로 보입니다. 자기 욕심 채우는 방향, 자기 주위 사람들만 챙기는 방향, 자신에게 험한 말 하지 않고, 잘못해도 덮어주기만 하고, 칭찬과 찬양만 하는 그런 쪽으로 움직이는 것을 선택이라 하지는 않습니다. 더구나 자신과 주위 사람을 위해 약한 사람을 희생시켜 더 약하게 만들거나 생명마저 앗아버린다면, 이런 이에게는 보스라는 말조차 아깝습니다.

리더는 지속적으로 자신의 뜻을 비우고 공동선을 선택함으로써 되어가는 것이지, 태어나면서부터 리더는 없습니다.

자기 무리에게 위험을 알리기 위해 입이 찢어질 정도로 울어댄 저 수탉에게 무한히 미안한 마음이 드는 것은 저뿐일까요. 인간임이 미안한 것입니다.

이성의 법정에 세우다

이 개미 두 마리는 화백이 어딘가에서 만난 놈들입니다. 우선 이것이 어떤 장면일지 먼저 짐작해 보는 것이 이 그림을 재미있게 보도록 도와줄 것입니다. 몸통이 잘린 개미가 다른 개미에게 매달려 있습니다.

화백은 처음 이 장면을 발견하고 아주 감동했다고 합니다. 죽은 동료를 살리고자 하는 마음이 갸륵하기까지 했다고 합니다. 그런데 그 순간 철없는 것인지 무심한 것인지 한 쌍의 젊은이들에게 밟혀 거의 죽을 뻔한 것을 휴지에 고이 감싸 집에 모시고 가서는 확대경으로 들여다보았다 합니다.

그 순간 자신의 눈을 의심했다고 합니다. 몸통이 잘린 놈이 죽기 살기로 다른 놈의 다리를 물고 늘어지고 있고, 다른 놈은 어떻게든 그 상황을 빠져나가려 기를 쓰고 있다는 사실을 확대경을 통해서야 확인할 수 있었기 때문입니다. 소위 말하는 "너 죽고 나 죽자"의 버전이었던 것입니다.

다시 작품 제목을 살펴볼 순서입니다. 〈이성의 법정에 세우다〉입니다. 화백이 처음 봤던 장면은 한 놈이 상처받은 놈을 끌고가는 감동적인 장면이었습니다. 그런데 현실을 자세히 파보았더니 그와는 정반대의 결과였습니다. 만약 이 장면을 놓고 토론이 벌어진다고 가정해 봅시다. 한 쪽은 멀쩡한 개미가 죽어가는 동료를 끌고 가는 장면으로 알고 있고, 다른 쪽은 몸통이 잘린 개미가 죽기 살기로 매달려 있다는 것을 여러 조사를 통해 알고 있다고 합시다. 그러면 모르는 쪽에서는 다른 쪽을 인정머리 없

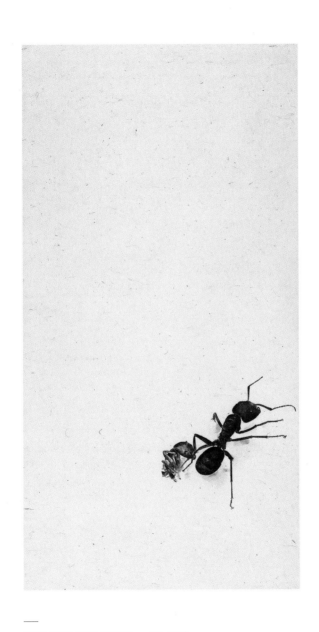

이성의 법정에 세우다, 143×74cm, 수묵, 2016

이 불쌍한 개미를 매도한다고까지 볼 수 있다는 것입니다.

객관적 사실을 알지 못한 채 섣불리 감정만 앞서는 상황이 일상 안에서, 사회의 정치 경제 면에서 얼마나 자주 일어나는지요. 때로는 악의적으로 객관적 사실을 바꾸어 버리거나 왜곡시키기도 하는 일을 정치권에서 우리는 신물이 날 정도로 많이 보아왔습니다.

만약 세월호 문제에 관해 객관적 사실만 이성적으로 잘 밝혀졌더라도 자녀를 잃은 가족들이 지금까지 상처를 부여안고 길거리에 나서는 일은 없었을 것입니다. 304명의 목숨이 희생되었는데, 단 한 가지 진실도 밝혀진 것이 없는 마당에 부모로서 문제를 포기할 수 없는 것은 당연하고도 당연한 일입니다.

문제가 생겼을 때 이성이 법정의 노릇을 하도록 길을 터주어야 합니다. 이쪽저쪽이 서로 옳다고 하는 상황에서 감정만 앞선다면 아무리 애를 써도 남는 것은 파국뿐인 것을 우리는 경험으로 잘 알고 있습니다. 이럴 때 자신의 감정을 옆으로 밀어놓을 수 있는 것은 상당한 수련이 필요합니다. 그러나 이것도 양쪽 모두가 감정을 내려놓아야 이성의 법정이 설 수 있습니다. 한쪽이 따라오지 못하면 문제의 현장에서 이 법정은 서지 않습니다.

이성이 제대로 파악하면 감정은 저절로 따라옵니다. 있는 그대로를 드러내고, 있는 그대로를 보는 눈! 이 단순하고 평범한 말은 이것이 그대로 이루어질 때 현실 안에서 기적과 같은 일이 일어날 수도 있습니다. 마음이 움직입니다. 감동이 따라옵니다. 마음의 움직임이 몸 구석구석까지 영

향을 미쳐, 새로운 시각이 생기게 하거나, 더 나아가서 새로운 사람이 되게도 할 수 있습니다. 있는 그대로 정말 중요합니다. 이성의 법정이 이야기하고자 하는 바가 아닐까 생각합니다.

그러나 한 가지 주의할 것도 있습니다. 너무 이성만 앞세우면 최소한의 앞가림만 하며 살 수도 있습니다. 감정의 흐름이 슬픔이든 기쁨이든 혐오감이든 그 무엇이든 함께 따라주어야 제대로 된 인간 노릇이 가능한 것입니다. 이성만 앞세우는 것 이것도 있는 그대로가 아닙니다. 이성의 법정이 이야기하고자 하는 바는 이성만의 문제가 아닙니다.

지나치다 만난 개미도 놓치지 않는 칼눈을 지니고 개미에게서 이성의 법정까지 끌어내는 눈이 경이롭습니다.

‾ 180도가 넘는 삼각형

불길하게 드리워진 회색빛 그림자 아래 세 마리 벌이 굴비 엮이듯 주렁주렁 달려있습니다. 엮이고 얽혀 이제는 스스로 벗어나려 해도 벗어날 수 없는 공중에 매달려 있는 수렁입니다.

권력이라는 이름이 있는 곳에는 어디나 있는 현상입니다. 저 줄은 끊어질 듯 약해 보이지만 질기기가 고래 힘줄보다 더 합니다. 저 그림자가 튼튼히 버티는 한 저 줄도 끊어지지 않습니다. 그러나 그림자 걷히고 나면 마치 환영이나 신기루였던 듯 사라지고 마는 신기한 줄입니다.

이 줄은 일종의 수렁이기도 하여 한번 빠지면 벗어나기가 거의 불가능합니다. 거기서 나오면 모든 것이 사라질 것 같고, 그 그림자 아래 그림자의 덕을 보며 사는 것이 현실적으로 굉장한 이익이 있기도 하기 때문이겠지요.

이런 상황은 제목 〈180도가 넘는 삼각형〉이 또한 잘 보여 줍니다. 180도가 넘으니 삼각형도 아니고, 그렇다고 삼각형이 아닌 것도 아니고, 그래서 필요할 때는 삼각형도 되었다가, 불리해지면 삼각형이 아니라 했다가 뜻대로 마음대로 살 수 있다고 희희낙락할지 모릅니다.

그러나 결정적으로 인간의 인간다움, 자신의 자신다움은 통째로 희생당하고 맙니다. 자신이든 주변이든 그림자가 조종하는 대로 바라보고 대처합니다. 그 권력이 클수록 조종당하는 범위도 넓어져 국가 최고 지도자 아래라면 온 나라 전체를 그 그림자의 뜻대로만 바라보고 행동하고 살아

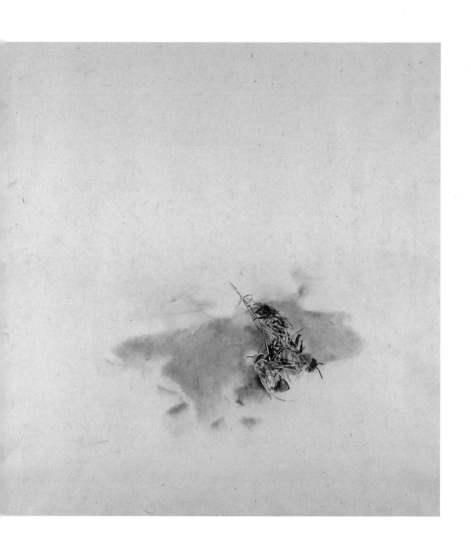

80도가 넘는 삼각형, 126×112cm, 수묵, 2014

갈 것입니다. 그러다 그 권력이 해체되는 날 갑자기 줄은 없어지고, 산산이 흩어진 광경이 처참할 뿐입니다.

그런 권력과는 관계없이 살아가는 보통 인간관계에도 어떤 힘 아래 있어야만 하는 사람들, 자기 자신으로 살지 못하는 사람들이 있습니다. 자신의 약함을 꼭 위의 힘으로 채워야지 허해서 살지 못하나 봅니다. 약함이 없는 사람은 없지만, 약함을 약함 그대로 지니고 살 수 있는 이는 많지 않은 것 같습니다. 약함도 자신의 한 부분임을 인정하기가 쉽지 않은 것은 사실입니다. 거기서 해방될 때, 약함으로 인해 피해를 볼 수도 있음을 수용할 때 진정 힘 있는 사람이 됩니다.

¯ 정신은 뼈다

　　사람 몸에서 뼈를 빼내고 나면 어떻게 될 것 같습니까? 살, 핏줄, 신경, 내장이 중력의 법칙을 어길 수 없어 마치 걸레 조각처럼 땅바닥에 퍼져버린다고 합니다. 다른 역할들은 다 빼놓고라도 이 점에 있어서 뼈의 역할은 참 중요합니다.

　제목 〈정신은 뼈다〉는 많은 생각을 하게 해 줍니다.

　노부부, 화백의 부모님들께서 주말만 되면 동네 어딘가에 마련된 대형 화면을 보면서 같이 촛불집회에 참석하셨다 합니다. 부친은 척추수술로 척추에 쇠를 박는 등 여러 군데 불편하시고, 모친도 거동이 쉽지 않으신데, 그런 몸으로 한 주도 빠짐없이 토요일마다 촛불을 밝히셨다 합니다. 이런 분들이 진정 민중의 힘입니다. 이런 분들이 있어, 세계가 부러워하는 촛불혁명이 이루어질 수 있었습니다.

　몸마저 제대로 움직이지 못해도 살아있는 정신으로 세상의 흐름을 보고, 본 것에 그치지 않고 행동으로 표현하였습니다. 촛불이라는 행동이 없었다면 나는 새도 떨어뜨린다는 인물들이 감옥 생활을 하는 일은 일어나지 못했을 것입니다. 이런 정신, 행동하는 정신은 몸의 뼈입니다.

　부친의 눈매가 형형합니다. 죄 지은 사람들이 그 앞에 서면 얼어붙을 것 같습니다. 죄를 죄로 보고 인정한 후에야 용서도 화해도 진정한 것이 됩니다. 그렇지 않으면 용서나 화해라 말하면서 적당히 타협하는 것으로 그치기가 쉽습니다.

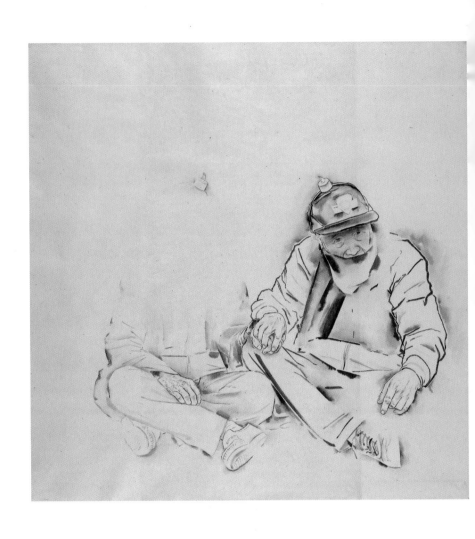

정신은 뼈다, 142×142cm, 수묵, 2016

모친의 얼굴은 빛에 가려 흐려진 것같이 볼 수도 있지만 얼굴이 아예 빛 자체인 것으로 볼 수도 있습니다. 행동하는 정신은 바로 그 자체로 빛임을 드러내 주려는 듯합니다. 그러기에 겹겹이 쌓이고 쌓인 어둠을 그 정신, 촛불의 빛이 속속들이 비추고 말았습니다. 어둠은 결코 빛보다 강하지 않고, 그 빛을 누를 수도 덮을 수도 없기에 언젠가는 터져 나올 빛이었습니다. 이렇게 보이지 않는 곳에 있었기에 눈 어두운 자들의 눈에는 보이지 않던 빛이었습니다.

보이지 않던 빛, 무시했던 빛! 그 빛이 그 어둠을 꿰뚫고 말았습니다.

¯영혼

수수께끼 놀음하는 그림입니다. 이것은 대체 무엇일까요? 더 나아가 이것을 그림이라 할 수 있을까요? 우선 정답부터 말씀드리자면 이것은 '돼지코'입니다.

예술의 세계에서 그림이든 글이든 생략은 무척 중요합니다. 생략은 부차적인 것이 아니라, 그려진 부분만큼 중요합니다. 때로는 생략된 부분이 있어 본질을 전달할 수 있는 경우도 있습니다. 아무리 화면을 꽉 채운 그림도 모든 것을 그린 것이 아니라 그 안에는 생략된 부분이 있습니다. 생략이 없고 모든 것을 일일이 다 설명하는 그림은 과학이나 생물의 도감과 다를 바가 없어지게 되고, 감동도 오지 않게 됩니다.

그러나 자기 닦음과 투철한 정신세계와 예술에 대한 투신 없이 함부로 생략하면 "치기어린 그림"이라는 평을 들을 수도 있을 것입니다. 심지어 작품이라 말할 수 없게 되어 버릴 수도 있습니다.

그러나 바로 딱 그것만을 표현하고자 줄이고 또 줄이는 작업은 좋은 것을 빼고 싶지 않은 탐심과의 싸움을 수반할 뿐 아니라, 무엇이 딱 그것인지를 봐내는 직관이 반드시 필요한 고도의 수련을 요하는 작업입니다.

이런 정신이 수반되는 단순한 그림은 화면을 가득 채운 복잡한 그림보다 강한 메시지를 전달해 줄 수 있는 작품이 될 수 있습니다. 그리스도교 오랜 전통 속 성화인 이콘은 금방 그려 아름다운 것보다 덜 아름답고 작품성이 떨어져도 오랜 세월 믿는 이들이 그 앞에서 기도 드린 그 정성이

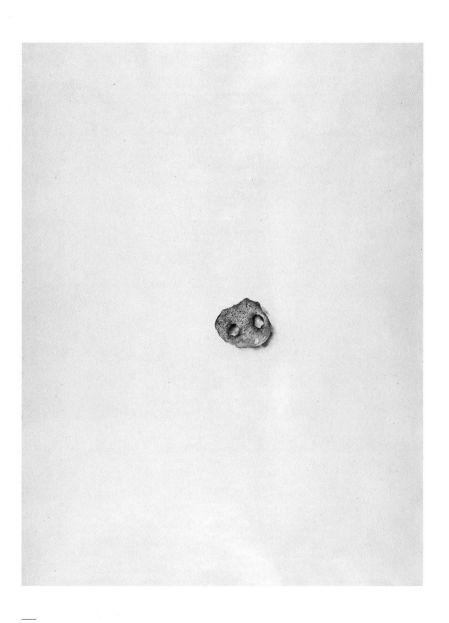

영혼, 142×112cm, 수묵, 2016

깃든 이콘을 훨씬 가치있는 것으로 봅니다. 작품에 담긴 정신이 보는 사람에게 전달되는 것이지요. 정신의 가치는 눈에 보이지 않아도 보는 이에게 전달이 되게 마련입니다. 물론 보이는 것만이 다인 양 살아가는 이들은 다릅니다만….

이 정신은 현대 미술 작품에도 그대로 적용될 수 있을 것이고, 특히 많은 것이 생략된 작품은 더 그러할 것입니다. 작가가 힘겨운 자기 닦음의 작업의 결과로 빚은 생략은 말이 없어도 그 작품 안에서 빛을 발하게 됩니다.

여기서 돼지코의 특성을 좀 알아야 할 순간이 왔습니다. 우선 사람이나 다른 짐승의 코는 다 짝짝이라고 합니다. 콧구멍 크기가 다르다는 이야기지요. 그런데 돼지만은 독특하게 그 크기가 같다고 합니다. 그래서 숨쉬기가 편할 수밖에 없고, 이 이유 때문에 우리 조상들은 오래전부터 돼지를 제사의 제물로 바쳤다 합니다. 생명의 숨이 막힘없이 왔다 갔다 해야 다른 것도 잘 통할 수 있기에 생명의 소통을 기원하는 것이었지요.

사업 잘되고 돈 잘 벌게 해 달라고 고사지낼 때 올리는 돼지머리, 단지 "돈"이라는 발음이 같다는 이유만으로 돈의 화신이 되어 버린 우리 상업주의의 천박한 이미지와는 옛 사람들의 지향점은 사뭇 달랐습니다.

사실 기도할 때 호흡만 잘 해도 기도의 반은 이루어진 것이나 다름이 없습니다. 기도를 처음 시작하는 사람에게 처음에는 호흡법부터 가르칩니다. 반대로 말해 보자면 사람이 화가 나면 숨이 가빠지고 식식거리는 소

리마저 낼 수도 있습니다. 이럴 때 혼자 조용히 앉아 호흡 고르는 연습만 해도 화가 가라앉는 것을 경험할 수 있습니다.

호흡이 잘되면 생명의 소통이 잘되고, 생명의 소통이 잘되면 이웃, 자연, 사건과의 소통도 쉽습니다. 소통이 되는 곳에서는 갈등, 대립, 문제의 원인이 되는 다름과 차이가 축복의 원인이 됩니다.

이런 돼지코의 이미지와 생략법이 만나면서 생명의 소통, 정신의 소통, 마음의 소통, 이웃과의 소통, 자연 우주와의 소통의 중요성 하나만 강렬하게 화폭에 남습니다.

아포토시스

카라바조의 〈나르키소스〉가 연상되는 작품입니다. 연못에 비친 자신의 아름다운 모습에 홀리어 보고 또 들여다보다 그 속에 빠져 죽어 버린 나르키소스, 그 자리에서 돋아난 꽃이 바로 수선화라는 유명한 신화이야기입니다.

그런데 카라바조의 〈나르키소스〉 그림은 엎드려 연못 속에 비친 얼굴이 미남은커녕 추하다고 해야 할 정도로 일그러진 모습으로 그려진 것이 인상적입니다. 게다가 물 속의 자신과 하나의 원을 그리게 되어 있어 물 속 자신과 물 밖의 자신이 다르지 않을뿐더러 둘이 합쳐져야 진정한 자신이 되는 그림입니다.

나르키소스 신화에서 '나르시즘'이란 심리학 용어가 나왔고, 자신에 대한 과도한 집착으로 일종의 심리장애 증상 중 하나를 가리키는 말이 되었습니다. 여기서 볼 때 자신에 대한 과도한 집착 자체가 하나의 병이라고 이야기할 수 있을 것 같습니다.

제목 〈아포토시스(Apoptosis)〉라는 말을 살펴보겠습니다. 이는 세포 스스로 죽는다는 의미를 지닌 말입니다. 인간은 하나의 세포로 이루어진 것이 아니라 100조 개에 이르는 수많은 세포로 이루어져 있습니다. 이 세포들이 일정한 시기가 되면 죽어 새로운 세포들에게 자리를 내주는데, 이는 세포 하나에게는 죽음이지만 수많은 세포로 이루어진 생명체에는 역설적으로 생명을 유지하는 더 좋은 조건이 됩니다.

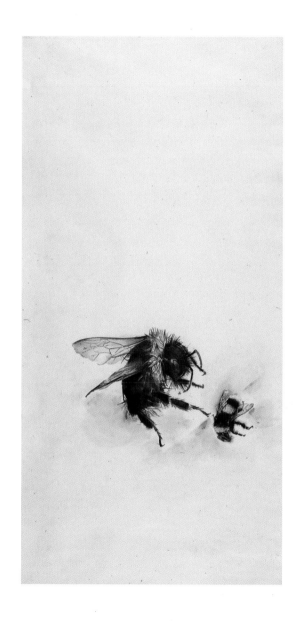

아포토시스, 142×74cm, 수묵 담채, 2016

그런데 세포가 때가 다 되어 제 기능을 다하지 못하면서도 계속해서 자리를 차지하여 새 세포들이 기능을 하지 못할 때 이것을 암세포라 합니다. 세포가 스스로 죽지 않으면 인간 자신의 생명이 위태롭게 되는 것이지요. 이렇게 인간의 세포는 매일 죽고 매일 새로운 세포가 그 자리를 차지하는 죽음과 생명을 반복함으로써 활기 있는 생명을 유지하고 있습니다.

그런데 이 작품에서는 아포토시스가 원활히 이루어지지 않아 암세포가 되어 버린 경우가 적용되는 것 같습니다. 자기도취, 자기집착, 암세포, 이 현상들은 분리되지 않고 연결되어 있습니다. 그 공통점은 한 마디로 자기죽음의 거부입니다. 때가 이르면 누구나 넘어가는 그 생물적 죽음 이전에, 위에서 보듯 세포는 하루도 빠짐없이 죽음의 길로 넘어갑니다.

그런데 그 세포들로 이루어진 사람 자신이 죽음에 격렬히 저항할 때 세포들이 그것을 알아들을 수밖에 없고, 세포 자신도 결국 죽음에 저항하는 것은 아닐까 생각해 봅니다. 암이란 것이 GMO나 방사선 오염 등 현대 여러 먹거리 문제와도 심각한 연결이 있기에 이런 식으로만 생각할 수 없는 부분도 분명히 있습니다.

그러나 사람의 내면의 문제로 가보면 이는 거의 정확하게 적용됩니다. 노란 띠를 두른 호박벌의 포슬포슬 앙증맞은 모습이 거울에 비춰지자 파리보다 더 징그러운 시커먼 놈이 나타납니다. 이것이 자기 죽음의 지속적인 거부로 형성된 자신의 또 다른 모습이라는 사실을 인정하기란 쉽지 않습니다. 이 인정 자체가 생물학적 죽음에 버금가는 고통이 수반되기 때문입니다. 이 거부의 기간이 길어질수록 저 시커먼 놈의 모습은 더 흉물스

러워지고 인정하는 것은 더 어려워집니다.

이것은 그리스도교에서 말하는 회심, 회두 즉 방향을 틀어 아예 정반대로 가는 것을 의미합니다. 에너지의 방향, 가치의 방향, 심지어 생명을 유지하는 목적 자체가 얼마나 일그러져 있는지 그 철두철미한 자기중심성의 흉물스러움을 아프게 깨닫고 그 정반대의 가치로 돌아서는 일입니다.

아포토시스! 우리의 세포들만이 해야 할 일이 아니라 우리 스스로 해야 할 자기 죽음을 부정한 결과를 여기서 봅니다.

콩 심은 데 콩 난다?

화백은 보는 이를 고문하려고 작정을 한 듯합니다. 생매장된 아이들의 절규를 하늘의 별처럼 총총 우리 뇌리에 박아 놓을 작정인가 봅니다. 뻣뻣하니 뻗친 닭발들의 절규가 하늘에 총총 박혀 우리를 바라봅니다. 인간의 뻔뻔함이 어디까지인지 보여 주는 듯, 아니 인간 스스로 드러냈다고 해야 맞는 말이지요. 우리를 위해 길러지다, 그것도 끔찍한 환경 속에 길러지다, 끔찍하게 죽어간 아이들의 비명 소리가 한동안 머릿속을 떠나지 못할 것 같습니다.

그렇지 않아도 미안하고 죄스러웠는데, 이 닭발들의 이미지는 일종의 고문입니다. 우리는 고문당해 마땅합니다. 고문을 당해서라도 이런 짓이 어떤 결과를 가져올지, 제목 그대로 콩 심은 데 콩 날지 보기 위해서라도 우리는 이 괴로운 장면에서 눈을 돌리지 말아야 합니다.

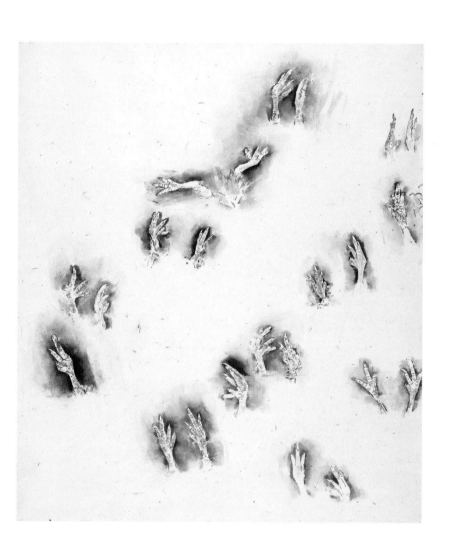

콩 심은 데 콩 난다?, 126×112cm, 수묵, 2017

¯껍데기

단 한 조각도 얼추 비슷한 것도 없이 산산이 부서져 내려앉아 있습니다. 그렇다고 또 각각 개성 있게 독특한가 하면 그렇지도 않아, 이것이나 저것이나 그저 그렇고 그렇습니다. 이것이 껍데기의 특징 중 중요한 부분이 아닐까 생각됩니다.

우리 존재는 중심에서 나와 중심으로 돌아갑니다. 그 중심에서 우리는 서로 각각 아주 다르면서도 산산이 흩어지지 않고 생명과 생명이 잘 연결되어 있습니다. 너와 내가 다름과 같음을 아주 절묘하게 공유하며, 전체가 함께 멋진 교향곡을 연주합니다. 바이올린, 심벌즈, 오보에, 호른이 서로를 배척하지 않고 하나의 곡을 연주합니다. 이것은 중심에 연결되어 있을 때만 가능한 일입니다.

껍데기로 갈수록 다름만 강조되고, 자신이 걸친 온갖 외적 장식물들이 자신인 양 자꾸 장식물만 더 늘려갑니다. 중심과는 더욱 멀어지고 공허함은 몇 배의 가속도로 커져서 감당 못할 공허함에 자신과 다른 타인을 향해 그 공허함을 투사하며 공격합니다. 지금 우리의 사회를 보면 이 사실을 잘 공부할 수 있는 현실이 펼쳐지고 있습니다.

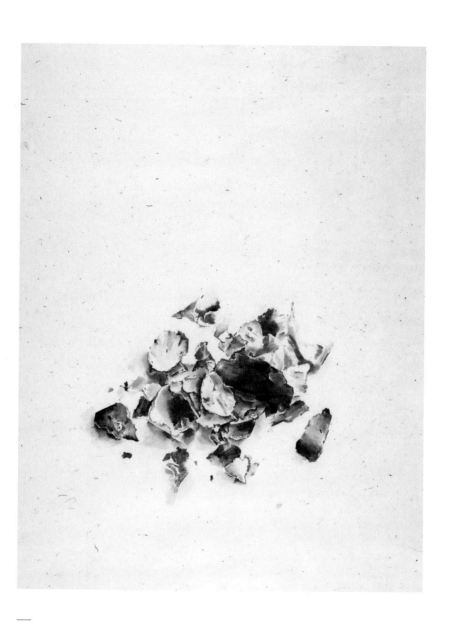

껍데기, 126×112cm, 수묵, 2017

⁻겨울 매미

　　매미는 여름에만 산다고 꼭꼭 믿고 사는 우리들입니다. 이런 것을 믿는 데는 별 어려움이 없지요. 상식과 자연법칙, 주어진 환경과 상황, 운명까지 우리를 둘러싸고 있는 벽 밖에 벽 또 벽, 그 속에서 갇힌 듯 살아갑니다. 그 모든 것은 넘어설 수 없는 것들이니, 그 안에 주어진 것들은 무슨 짓을 하든 최대한 얻고 빼앗고 성취하고 탈취합니다. 그리고 그런 것들이 제대로 되어가지 않을 뿐 아니라, 내가 도로 빼앗기고 당하고 무너질 때 우리는 운명의 여신의 장난으로 돌리며, 그 탓을 누군가에게 돌리느라 몸도 마음도 황폐해집니다.

　　혹은 반대로 그 벽 속 인생이 승승장구 잘 나가면 모든 것이 내 능력, 내 집안, 내 환경이 좋은 것이라 여기며 하늘조차 높지 않다는 듯 기가 드세어집니다.

　　이런 삶에는 춤이 없습니다. 신명이 없습니다. 몸은 굳을 대로 굳고, 마음은 가뭄으로 갈라진 논바닥 같습니다. 이런 삶의 방향이 잘못되었다는 것을 깨닫지 않고서는 나아갈 길이 없습니다. 이런 삶의 방향의 반대로 흘러가는 삶이 있음을 깨달을 때 이 삶을 뛰쳐나간 겨울 매미가 있습니다. 자신을 둘러싼 모든 것, 자신의 능력, 다가오는 사건, 주어진 상황이 순경과 역경으로 나뉘어 자석의 양극처럼 서로 뱅뱅 돌지 않게 됩니다.

　　역경 안에서 더 깊은 의미를 발견하고 순경 안에서는 이웃과 함께 기뻐하고 함께 한 이들에게 그 공을 돌립니다. 내 생명과 주위 사람들의 생

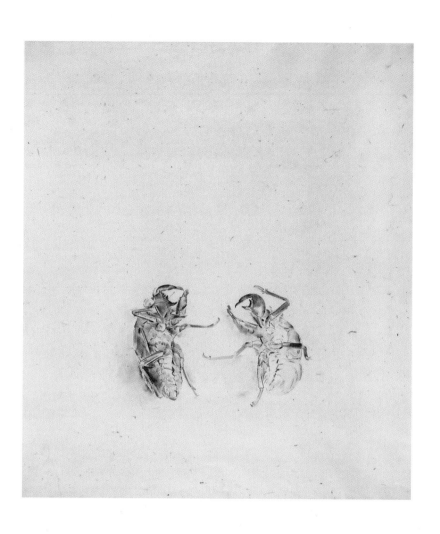

겨울 매미, 142×142cm, 수묵, 2017

명이 연결되어 있기에 조화로운 상황이 결코 자신 혼자의 힘으로 된 것이 아님을 아는 것이지요.

이런 사람의 삶은 그 자체로 춤입니다. 이리 뻗치고 다시 감아들이고 훌쩍 뛰어오르다 고요히 가라앉고 어떤 상황, 어떤 동작이든 거침이 없으니 그대로 춤이 되는 것이지요.

그렇다고 이 사람이 모든 벽을 깨트리고 대평원에 서 있다 생각하지 마십시오. 다른 사람들과 마찬가지로 여전히 한계 있는 벽 속에 머무나, 단지 그에게 벽은 이미 벽이 아닌 것입니다. 벽 탓하는 사람에게 벽은 자신의 삶을 짓누르는 무게일 뿐이지만 겨울 매미들에게 벽은 스스로 물러났다 열었다 벽도 함께 춤추지요.

겨울 매미, 그 참신한 사색이 열어주는 세계로 들어가 봅니다.

‾ 신체 없는 정신은 가능한가?

횟감으로 몸을 다 떠낸 후에도 여전히 살아있는 도다리, 광어의 숨 가쁜 입놀림이 눈앞에 있는 듯합니다. 솜씨 좋은 요리사일수록 살을 다 떠낸 후에도 생생히 살아있다 하는데, 저로서는 본 적 없는 장면이지만, 보지 않아도 몸에 전율이 일어납니다.

저 녀석들은 자신의 몸을 강제로 탈취 당하고 남에게 보시라도 하지만 우리 인간은 대체 어떨까요? 현대인에게 몸은 그저 운동하기 위해, 아름답기 위해 있는 것 같습니다. 머리만 좋으면 모든 것이 해결된다고 믿는 풍조야말로 건강하지 못한 사회의 가장 큰 징표입니다. 몸이 전시해도 될 만큼 아름다워야 한다는 강박에 가까운 집착이 이 시대의 하나의 특징입니다.

그래서 성형을 하는 것이 이제 창피한 일도 아닐 정도입니다. 신문 광고면을 장식하는 아름다운 여인들은 수도자인 저에게는 누가 누군지 구별이 되지 않을 정도로 비슷한 얼굴들입니다. 아름다운 몸은 자신만의 특징을 지닌 자신의 것이 아니라 규격화되고 일반화되어 누군가 살 수 있는 하나의 상품이 되어 버립니다.

이런 사회에서 노동은 아름답지 못하거나, 부자가 아니거나, 머리가 좋지 못한 사람들이 하는 일로 전락해 버립니다. 이런 현상 안에서는 몸이 있어도 없는 것처럼 살아갑니다.

인간의 몸이란 위에서 보는 그런 정도의 것을 넘어서 인간 존재의 영

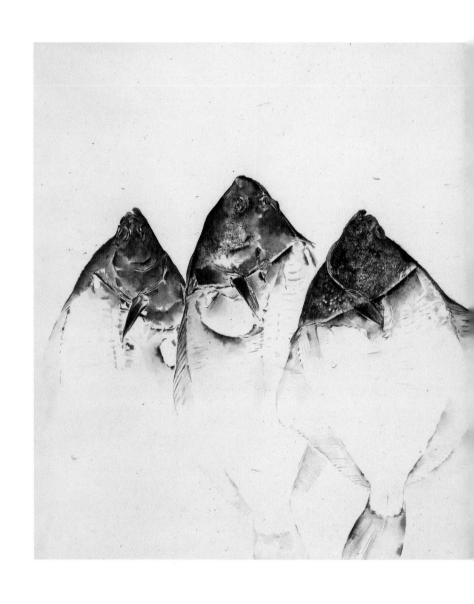

신체 없는 정신은 가능한가?, 126×112cm, 수묵, 2016

과 육 양대 차원 중 당당히 한 몫을 차지하고 있습니다. 보고 듣고 만지고 냄새 맡고 이런 몸의 감각 없이 슬픔, 기쁨, 분노, 짜증, 우울 등 다양한 감정들을 느낄 수 없고, 이런 느낌 없이 인간의 영이 활성화될 수 없습니다. 이런 느낌이 다양하고 생생한 사람일수록, 즉 몸의 요소가 잘 발달된 사람일수록 건강하고 이타적인 삶을 살아갑니다. 물론 영의 움직임도 활발합니다.

반대로 몸의 요소가 약한 사람들은 느낌이 적거나 희박하고 따라서 마음의 움직임, 영의 움직임이 경직되거나 원활하지 못합니다. 느낌이 없는 사람의 가장 공포스런 경우가 싸이코패스이지요. 이들은 남의 고통에 어떤 공감도 할 수 없는 상태가 되어 버린 이들입니다. 돈과 경제발전만이 중요한 사람들은 사회 약자들의 희생에 어떤 공감도 할 수 없고, 심지어 그들의 희생이 당연하다고까지 생각합니다.

노동자들의 임금 착취를 하나의 수단으로 삼고, 그들의 삶에는 아무런 동정심도 느끼지 못하는 회사 사장에게 힘겨운 노동을 일 년만 시켜본다면 어떨까요? 그에게 어떤 변화가 일어나지 않을까 기대해 보는 것은 너무 안일한 생각일까요? 일단 몸을 움직여 일하는 것 자체가 사람에게 많은 것이 일어나게 해 주기 때문입니다.

몸과 정신은 결코 분리될 수 없다는 사실을 깊이 인식하는 사람이 생각보다 많지 않은 것 같습니다. 이것은 의식적으로 새길 필요가 있는 중요한 사실로, 느낌의 생생함, 마음의 공감 능력, 생명의 고귀함을 제대로 감지하는 데 몸의 요소가 필수적이기 때문입니다. 이는 결코 정신만의 역할

이 아닙니다.

정신 따로 몸 따로 그 이분법의 황량하며 복잡한 세상에서 살고 있는 우리에게 정신과 몸이 하나 된 그 단순하고 명료한 세상에로 우리는 초대받고 있습니다. 우리를 위해 자신의 몸을 탈취당한 도다리와 광어가 우리에게 물음을 던지고 있습니다.

"너의 몸은 어디 있느냐?"

¯ 한밤의 소

　　칠흑 같은 밤, 초생달 한 조각도 없다면 저 앞에 소가 있어도 볼 수 없을 것입니다. 어둠에 눈이 적응된다면 희미하게야 보일지언정 그 소의 특징을 알아볼 수는 없습니다. 어둠 속에 있는 우리 인간 존재의 한계는 분명합니다. 어둠 속에서는 제대로 볼 수 없습니다. 아주 단순합니다.

　　그래서 음험하고 사악한 행위는 주로 밤에 이루어집니다. 이것도 단순합니다. 보는 사람이 없기 때문이지요. 더 나아가 아예 낮은 없고 늘 밤에만 살아가는 사람들이 있습니다. 이것도 단순합니다. 이들이 꾸미는 일이 대놓고 사람들에게 이야기할 수 없는 일, 자기들의 이익을 위해 누군가를 갈취하거나 협박하거나 누구를 희생시키는 어둠의 일들이기 때문입니다. 이런 이들이 빛이 비치는 것을 싫어하는 것은 당연한 일입니다.

　　여기 여왕벌 한 마리 앞에 여러 마리 일벌들이 나뒹굴어져 있습니다. 죽은 것이 아닌가 착각을 불러일으킬 정도로 복지부동의 자세입니다. 사실 죽은 것이나 다름없지요. 오직 여왕의 뜻, 명령만이 이들의 세상을 지배하는 전부이고, 다른 모든 것은 여왕의 뜻 뒤로 물러나거나 물러나지 않을 경우 벌을 주고, 그래도 물러나지 않으면 제거해야 마땅하다고 여깁니다.

　　그러나 이들에게는 변명의 여지가 없으니, 이런 행동을 드러내놓고 하지 못함은 이미 그것이 옳지 못하다는 사실을 스스로 증명하고 있는 셈입

한밤의 소, 141×141cm, 수묵, 2014

니다. 이것은 더 큰 어둠입니다.

　여왕벌의 머리가 텅 비어 있는 것이 절묘합니다. 이렇게 자신과 자기 집단만의 이익 추구를 위해 권력을 사용하는 것은 사색이나 철학이 아니라 본능의 움직임일 뿐이기에 머리가 텅 비어 있는 묘사는 마땅하고 마땅합니다. 마음이 따라 가기 위해서는 정신도 함께 가야 합니다. 무엇이 옳은지, 자신과 집단만의 이익이 우선인지 모든 사람 특히 약한 사람들이 우선인지 이것부터 분명해져야 합니다. 이 기준이 정신 안에서 흐트러지면 마음은 이를 따라가기 때문입니다.

　화백의 사색과 자기 닦음을 통해 시각적 이미지로 형상화되어 들어오는 인간성의 어두운 부분 강렬하기 그지없습니다만, 이것이 누군가에게 메시지가 되는가 하는 것은 별개의 문제인가 봅니다. 눈이 있어도 보지 못하고 귀가 있어도 듣지 못하는 이들이 많습니다.

⁻ 물을 탁본하다

전설 속 이야기 같은 영하 20도 추위 속 언 바위를 맨몸으로 녹여 암각화를 탁본해낸 재주도 용하지만, 물을 탁본해내는 재주는 더 용합니다. 암각화는 탁본하면 거기 있는 것들이 그대로 찍혀 나오지만, 물은 사뭇 다른가봅니다. 물이 품고 있는 마음, 물이 빚고 싶은 무엇인가를 찍혀 나오게 합니다. 물을 탁본하자 물고기들의 눈알이 찍혀 나왔습니다. 바다의 마음도 함께 찍혀 나온 것이지요.

바다는 너무 마음이 시려 아이들의 눈을 차마 찍어주지 못하고, 아이들의 눈을 바라본 물고기들의 눈을 우리에게 찍어줄 수밖에 없었나봅니다.

물을 탁본하다, 126×112cm, 수묵, 2015

‾불가능의 가능성

우주가 끝없이 팽창하고 있다는 것과 그 원인이 암흑에너지라는 사실은 이제 초등학생도 아는 상식이 되었습니다. 그리고 여기서 그치지 않고 우주가 끝없이 팽창하면 언젠가는 수많은 별들이 산산이 공중분해가 되어야 마땅하지만, 암흑물질이라는 지구의 중력 같은 힘이 있어 팽창하면서도 제 궤도를 돌고 있는 이런 멋진 우주가 되고 있다는 사실입니다.

이 암흑에너지와 암흑 물질이 우주의 95퍼센트를 차지하고 있고 우리 인간은 여기에 대해 아는 것이 별로 없다고 합니다. 이 암흑이라는 말은 이것이 무엇인지 모르기 때문에 붙여진 이름입니다.

이 팽창하는 힘과 당기는 힘, 두 역동성의 문제는 우주뿐 아니라 우주 속 작은 별 지구, 그 지구 속 인간의 역사와 한 개인의 역사에도 그대로 적용됩니다. 인류 역사 속 참된 지도자들은 이 두 힘을 동시에 보고 인정하며, 민중이 이 두 힘의 균형 속에 자신을 발전시키도록 끌고 갑니다.

그런데 독재자라 불리는 폭군들은 자기편에게는 팽창하는 힘을, 민중에게는 수축하는 힘만을 인정하고자 했으며, 그 결과 민중들을 우리나라 어느 공무원처럼 개 돼지로 보고 다루었습니다.

그러나 역사의 중요한 순간들을 보면 참된 리더의 역할과 깨어난 민중의 역할은 서로 함께 갔습니다. 국가가 위기에 처한 순간, 기지를 발휘하고, 자신을 희생으로 내놓고, 전쟁에서 죽음을 무릅쓴 것도 민중이었습

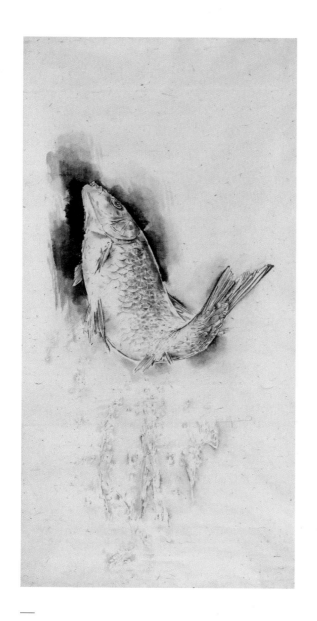

불가능의 가능성, 185×95cm, 수묵, 2015

니다. 국가가 다른 국가에 침범당하는 순간, 가족조차 돌보지 않고, 자신의 목숨마저 아낌없이 바친 것은 높은 자리에 있는 이들이 아니라 민중들이었고, 그 민중들과 한마음이 되었던 참된 리더였습니다.

이 참된 것을 보는 능력, 이것이야말로 민중을 민중답게 하는 능력입니다. 이 능력을 잃을 때 민중은 폭군의 달콤한 거짓말에 속아 스스로 개돼지의 길, 먹을 것 입을 것만을 찾는 길로 돌아섭니다. 그러나 민중은 결코 그렇게 끝나지 않습니다. 그 민중은 여기 붕어처럼 뛰어오릅니다. 숭어의 뛰어오름이야 당연하겠지만 붕어는 자신의 한계를 넘어 뛰어오릅니다.

생명의 방향이 어디인지, 인간의 길은 어떠해야 하는지 그 신비를 창조주는 높은 사람이 아니라 민중 한가운데 심어놓으셨습니다.

법의 한가운데

법을 잘 아는 것이 오히려 재앙이 되는 사람들이 여기 미꾸라지로 비유되어 있습니다. 미꾸라지들의 저 유연한 몸, 무엇에 그리도 유연할까요? 잘 알고 환히 알고 속속들이 알았던 만큼, 마지막 순간 추락의 비참함은 대재앙의 수준입니다.

"법 아래 만민이 평등하다"는 말은 이들에게는 비웃음거리일 뿐입니다. 제목 그대로 이들은 법 아래 있지 않고 법 한가운데 심지어는 법 위에 군림하기 때문입니다. 법은 인간이 만들지만 모든 인간은 그 밑에 있어야 마땅하니 그 이유는 자연법이 모든 법의 기초이기 때문입니다. 자연법은 자연의 질서와 인간의 이성에 바탕을 두고 시간과 공간을 초월하여 보편타당하게 적용될 수 있는 법이자 실정법을 제정하는 기준이 되는 동시에, 부당한 실정법을 개정하는 기준이 되기 때문입니다.

자신의 탐욕을 채우고, 소수 지지층들의 손에 이익을 쥐어주기 위해 다수 민중에게 해를 끼치게 되는 법을 바꾸는 일마저 서슴지 않는 하늘 무서운 줄 모르는 이들이 우리나라 근현대의 정치사를 메우고 있습니다.

우리 역사 안에서 아직 이에 대한 속 시원한 대처를 한 적이 없습니다. 법 위에 군림하며 온갖 비리를 거듭하고 무고한 생명들을 희생시킨 결과 민중들이 4·16과 6월 항쟁으로 이들을 심판했음에도 그 뒤에 모습을 숨기고 있던 이들이 슬그머니 나타나 다시 정치를 좌지우지하는 일을 반복해 왔습니다. 법은 이들의 권력을 유지해 주는 좋은 받침대 구실을 해왔지요.

이런 상황에서 바로 최근 '법꾸라지'라는 명예롭지 못한 별명을 얻은 이들이 나왔습니다. 그런 이들 중 한 명이 지은 책이 법과대학의 필수교 재로 사용되고 있으니 이들이 법을 다루고 가지고 놀았던 정황이 어느 정도일지 상상이 가지 않습니다. 그래서 요리조리 잘도 빠져나가고 법을 잘도 바꾸며 독재라는 체제를 유지하는 받침대 노릇을 해 왔습니다. 미디어법, 테러방지법, 사사오입 개헌 등이 그 실례입니다.

이 그늘 아래 얼마나 많은 이들의 생명이 희생되었는지, 자신의 인생을 펴보지도 못하고 울분 속에 살고 있는 이들은 또 얼마나 많은지 어쩌면 자신들조차 알지 못할지도 모릅니다. 그 억울한 소리는 땅에 묻히는 듯해도 어느 날엔가는 반드시 큰 함성으로 터져 나오기 마련입니다. 역사를 바로 그 순간밖에 보지 못하는 그들과 달리 나아가고 물러나기를 반복하는 그 큰 흐름 속에 이들은 역사의 죄인으로 남을 수밖에 없음은 너무도 분명합니다.

2017년 4월, 지금 이 순간 감옥 속에 있는 이 시대의 법꾸라지들, 이들이 굽혀놓은 법을 바로 펴고, 이들에 의해 왜곡되어 버린 삶을 바로 펴줄 때가 왔습니다. 미꾸라지는 맑은 물에 넣어놓아도 스스로 흙탕물을 만들어 놓고서 살아간다고 합니다. 저의 생태이니 어쩔 수 없을지 몰라도 원래 맑은 물에 살던 다른 물고기는 죽음을 당할 수밖에 없습니다. 미꾸라지가 휘저어 놓은 흙탕물은 미꾸라지만 건져내면 노력하지 않아도 자연히 가라앉습니다. 여기에 맑은 물을 계속 보탠다면 맑은 연못 혹은 냇물이 되는 일은 어렵지 않게 이루어낼 수 있습니다.

문제는 미꾸라지들을 알아보고 건져내는 일입니다.

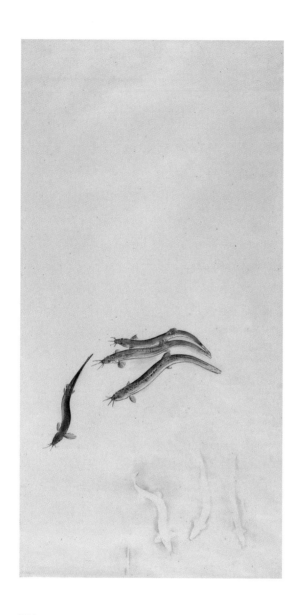

법의 한가운데, 142×74cm, 수묵, 2017

‾ 매창

한 여인이 저를 향해 걸어옵니다. 400년의 세월을 느낄 수 없는 현재형으로 다가옵니다.

한 여성으로서의 삶, 한 인간으로서의 삶이 북극과 남극처럼 서로 다가갈 수 없던 시절, 그 두 극을 한몸으로 살아낸 현대성이 400년을 넘어 이 생생한 초상화를 통해 우리 삶 안으로 들어오게 되었습니다. 더욱이 기생이라는 신분, 그 험한 인생길을 험하게 걷지 않고, 편하고 늘편하게 살지 않고 지극한 정성으로 걸어 험난한 길, 흙탕물 같은 인생 속에 연꽃보다 더 귀한 한 송이 꽃을 피워낸 여인이 우리를 향해 말을 걸어옵니다.

흙탕물 속 귀한 꽃을 실감나게 느끼게 해 주는 그림입니다. 지금이라도 살포시 일어서 제게로 다가올 것만 같습니다. 마치 400년 전 실물을 앞에 두고 그린 듯 딱 그대로 매창입니다. 그 삶이, 삶으로 녹여낸 예술이 전달되어 옵니다.

매창
1573년(선조 6)~1610년(광해군 2), 조선 중기의 기생·여류시인.
본명은 이향금(李香今), 자는 천향(天香), 매창(梅窓)은 호이다.
아버지는 아전 이탕종(李湯從)이다.
부안(扶安)의 명기로서 가사(歌詞)·한시(漢詩)·시조(時調)·
가무(歌舞)·현금(玄琴)에 이르기까지 다재다능한 여류 예술인이었다.
작품으로는 가사와 한시 등 70여 수 외에도 금석문(金石文)까지 전해지고 있으나.
작품집인 《매창집(梅窓集)》은 전하는 것이 없고,
다만 1668년(현종 9년)에 구전하여 오던 작자의 시 58수가 있다.

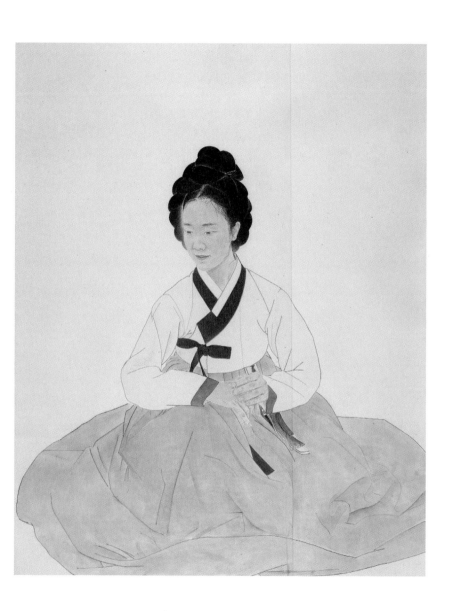

매창, 140×108cm, 수묵 채색, 2017

¯ 지나가니 새것이 되었다

　무엇이 옛것이고 무엇이 새것이란 말인지요? 그림에는 그
답은 없습니다. 그 답은 우리의 몫입니다. 첫눈에 모든 것을 알아버리는
그림은 자칫 감상적인 위로에만 그치게 할 수 있는 반면에, 이런 물음이
생기게 하는 그림은 그 앞에 머물면 우리 안에 어떤 작용을 일으킵니다.

　지나가니 새것이 되었다 합니다. 뿔 하나만은 살았을 때처럼 당당한
숫산양 뼈, 턱 한쪽이 날아간 이 말라버린 뼈가 지나가면 새것이 된다 합
니다. 뼈에 붙었던 살은 이미 개미나 벌레들에게 보시하고 그러고도 남은
것은 흙속에 섞여 풀들로 다시 태어날 것입니다. 뼈마저도 언젠가는 흙으
로 돌아가 새로운 존재로 탄생합니다. 하나의 죽음과 하나의 생명이 서로
물결처럼 이어지는 이것은 아주 단순한 자연의 이치입니다.

　우리 안에도 지나가고 나면 새것이 되는 것이 있습니다. 슬픔, 기쁨, 분
노, 시련 등 우리 삶에는 매일 매순간 많은 것들이 일어나고 옛것이 되어
갑니다. 우리가 아무렇지도 않게 스쳐지나가는 당연한 이런 것들이 우리
를 형성해가고 있다는 사실을 어느 날 깨달으면 이런 것들을 함부로 할
수 없는 귀한 것임을 실감하게 됩니다.

　중요한 것은 제목이 말하는 대로 지나감에 있습니다. 어떤 감정이든
나쁜 감정은 없습니다만, 지나가지 못하게 우리 자신이 붙잡는 것이지요.
어떤 것이 들어왔든 지나가게 두면 우리 몸이 강물이 되어 쉼없이 받고
흘려보내게 되어 몸속에 쌓여 냄새를 피우는 일이 없어집니다. 오히려 새
것이 되어 마음과 몸을 살리게 됩니다.

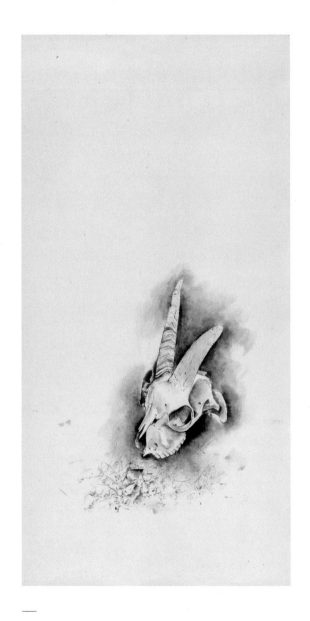

지나가니 새것이 되었다, 143×74cm, 수묵, 2015

슬픔을 살펴보면 슬픔은 어떤 것, 어떤 사람을 상실했거나 어떤 부정적인 것에 대한 아픔에서 옵니다. 건강한 사람이라면 지극히 당연히 다가오는 느낌이지만 슬픔이 지나가기란 얼마나 쉽지 않은 일인지요. 역설적이게도 슬픔으로 힘들어 하면서도 놓고 싶지 않아 사탕처럼 빨고 있는 경우도 있습니다.

그러나 슬픔은 놓아주어 지나가게 하지 않으면 존재를 파먹습니다. 심하면 우울증으로 바뀌지요. 그런데 탁 놓아버리고 나면 우리 존재가 슬픔을 체험하기 전에는 없었던 어떤 깊이를 얻게 됩니다. 상실과 고통, 슬픔을 인정하는 것 자체가 존재를 깊게 만들어 다가오는 모든 것을 새로운 눈으로 볼 수 있게 됩니다.

사랑은 가장 붙잡고 싶은 것일 터입니다. 그리고 붙잡는 것이 당연하다 여깁니다. 그러나 사랑이야말로 내가 놓지 않아도 저절로 식는 순간이 찾아옵니다. 에로스적 사랑이 옅어진 것이 사랑이 식었다고 착각하고 또 다른 대상을 찾아나서는 부나방 같은 사람들이 많습니다. 하지만 사랑도 지나갑니다. 이를 인정할 때 서로의 약점과 심지어 악한 부분까지도 포함해서 그 사람 전체를 아끼는 진정한 친밀함이 생겨납니다.

또 견디기 쉽지 않은 분노의 감정을 흘려보내면 타인이 아니라 자신의 내면에 있는 괴물을 보게 되고 참된 의로움이 무엇인지 볼 수 있게 됩니다. 이렇게 우리에게 일어나는 모든 감정들을 성찰해 볼 수 있습니다. 작품 하나가 던지는 무게 앞에 그 초대를 밀쳐내지 않고 우리를 붙잡는 것들에 대한 내면 작업을 해 보면 어떨까요?

⎯두 개의 눈

미술의 역사 안에 현대의 한 흐름으로 초현실주의가 있습니다. 무슨 주의라고 하는 것이 전부 그렇듯 각 화가들이 지니는 특성을 결코 그 안에 다 담을 수 없지만 최소한의 어떤 공통점 같은 것이 있을 것입니다. 초현실이라는 말 그대로 현실을 넘어서는 무엇인가를 표현하는 흐름인 것만은 분명합니다만, 초현실이기에 그야말로 작가마다 달라서 한 흐름 안에 넣기도 어렵습니다. 하지만 그 설명을 보면 이성의 지배를 배척, 비합리적인 무의식과 꿈의 세계 등의 표현이 꽉 채우고 있습니다.

예술의 세계에서, 인간 정신의 가장 심원한 부분을 표현하고자 할 때 이성, 합리성, 의식의 차원으로는 어림 반푼어치도 없는 어떤 것에 부딪칠 수밖에 없습니다.

시라는 형식 자체가 어찌 보면 모두 초현실주의라 할 수 있을지 모릅니다. 시라는 것이 상식의 언어, 상식적 사고방식만 나열되면 어떤 감흥도 줄 수 없을 것이 뻔합니다. 현실에서는 실현 가능성이 무척 희박한 것은 현실 안에 늘 흩어져 있는 이미지를 그대로 가져와서는 표현해 낼 수 없는 한계를 창작하는 사람은 누구나 느낍니다.

이럴 때 창작가들은 누구나 초현실주의자가 됩니다. 여기에 물고기가 꼬리에 꼬리를 물고 날고 있습니다. 물속에만 있을 수 없는 간절함이 낳은 새 창조물입니다. 그 꼬리 사이에 눈이 있습니다. 감춰진 것, 비밀스러운 것, 음흉한 것, 드러내고 싶지 않은 것이 너무 많고 그 앞에서 가슴 무

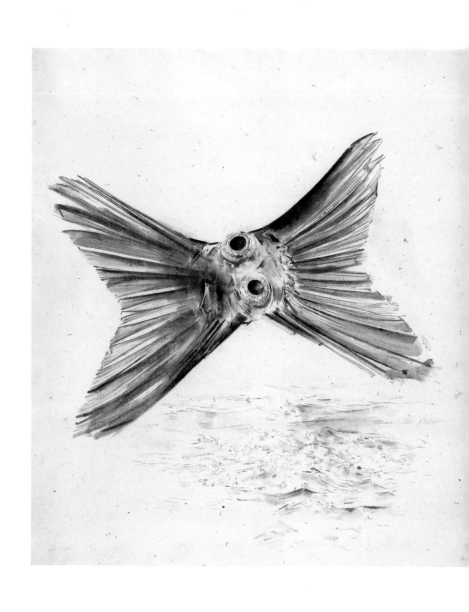

두 개의 눈, 126×112cm, 수묵, 2016

너져 내린 이들이 자신의 일상적 삶이 무너지는 것도 상관하지 않고 자식 죽은 이유라도 밝혀야겠다고 고고한 뜻을 3년이라는 짧지 않은 시간, 꺾이는커녕 더욱 더 굳세게 다지고 있습니다.

우리나라 근현대사를 통틀어 권력의 희생이 된 이들이 돈에 현혹되지 않고 끝까지 원인을 규명하고, 그것을 사회 전체 문제로까지 집단으로 번져가게 하고 있는 유일한 예가 세월호 부모들이 아닌가 짐작해 봅니다.

그 억장 무너진 부모들 앞에, 함께 마음 무너진 이들이 세상에는 많습니다. 그것이 세상의 희망입니다. 이 초현실적인 눈은 더 이상 비밀스런 획책은 용납 않겠다는 듯, 어둠 속 모든 것을 빛 속에 드러내 놓겠다는 듯 선명합니다.

말이 살이 되었을 때

말과 살은 두 가지 모두 양식입니다. 죄송한 표현이지만 그리스도교에 관해 무지할 정도로 아무것도 아는 것이 없는 화백에게서 가장 그리스도교적 표현을 만나게 될 줄이야 상상도 해 본 적이 없는 일입니다. 화백이 어떤 것을 품으며 이 작품을 그렸는지 알 수 없지만, 이 말은 그리스도교 수도자인 사람에게는 빼도 박도 못하게 다가오는 그 무엇을 표현하고 있습니다. 그래서 이 주제를 풀어가기 위해서는 피치 못하게 말과 살에 대해 조금 설명할 수밖에 없습니다.

살이라는 말은 사람 몸에 붙은 살이나 우리의 먹거리가 된 짐승의 한 부분 양쪽 모두를 가리키는 말인데, 《요한복음》 첫 구절에 "한 처음에 말씀이 계셨다. … 말씀이 육이 되시어 우리 가운데 계셨다."에서 육이 바로 살입니다. 간단히 말하자면 하느님이, 하느님의 말씀이 우리의 육, 즉 살을 취하시어 사람이 되셨다는 것입니다.

이 육은 더 나아가 같은 복음 6장에서 우리의 양식으로 제시됩니다. 예수님은 자신의 살을 우리에게 먹을 양식으로 내어주십니다. 그리스도교 신자가 미사 때 받아모시는 성체입니다. 사실 초대 그리스도교 박해시대에는 이 사실을 오해하여 그리스도인들이 아이를 잡아먹는다는 소문까지 퍼졌던 것도 무리는 아닙니다. 그리스도인들도 이것을 이해하는 데 일생이 걸리는지도 모릅니다.

그러니까 살을 그대에게 양식으로 내어준다는 것은 나의 한 부분, 아니면 최대한으로 반쪽을 준다 이런 정도의 것이 아니라, 내 사랑 전체를

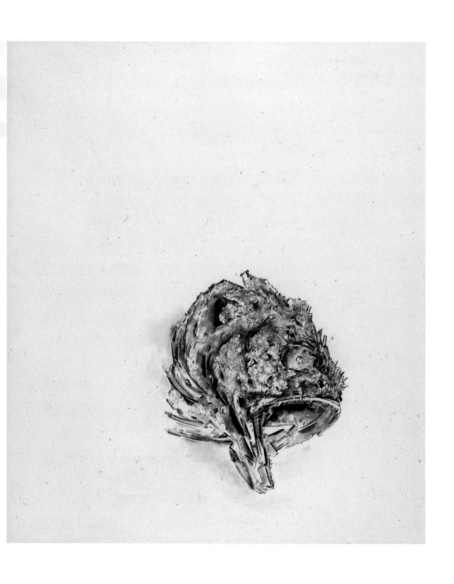

말이 살이 되었을 때, 126×112cm, 수묵, 2016

너에게 준다는 것입니다. 사실 사람을 살리고, 꺼져가는 생명에 새 불을 지피기 위해서는 이런 사랑이 아니고서는 불가능합니다. 우리 존재 전체를 흔들기 위해서도 적당한 사랑으로는 시작도 하지 못함을 우리는 경험으로 알고 있습니다.

사랑이란 것이 원래부터 하나도 아낌없이 온 존재를 함께 나누는 것입니다. 사랑에서조차 이기적인 인간에게 "내 살을 먹을 양식으로 준다"는 말은 사랑의 가장 절정의 표현이 아니라, 혐오감을 주는 것이 될 뿐입니다.

여기 보리굴비 한 마리가 있습니다. 소금에 절여져 1년 이상 해풍에 말린 다음, 통보리 속에 숙성시킨 굴비를 일러 보리굴비라 합니다. 보리향까지 스민 그 숙성된 맛이 어찌 일품이 아닐 수 있겠습니까? 그 살이 우리의 먹거리가 되기 위해 조기 입장에서 보면 온갖 환난을 겪어내야 합니다. 그리고 그 과정에서 보통 굴비와 달리 저렇게 가시라도 돋힌 듯 험한 모습이 됩니다만, 사람의 입에는 저것 하나만 있어도 밥 한 그릇 뚝딱할 수 있는 찰진 살이 됩니다.

그렇게 삭혀진 몸의 모든 것을 다 내어주고 쓸모없는 대가리만 남은 굴비 한 마리. 말씀도 그렇습니다. 사람이 자신에게 주어진 말씀을 제멋대로 굴리고 제뜻대로 알아듣고 그래도 물리치는 법 없이 끊임없이 다가갑니다. 그 말씀을 어느 날 알아듣고 제대로 삼켰을 때 그 삼킨 사람 역시 다른 이에게 음식으로 먹힐 또 하나의 말씀이 됩니다.

그렇게 말이 살이 되고 살은 다시 말이 되고, 그 모든 것은 자신을 향해서가 아니라 타인을 향해 갑니다.

¯ 도둑고양이

도둑고양이, 우리 편의에 따라 이 짐승에게 붙인 명예롭지 못한 이름입니다. 우리가 내다버리고 우리가 붙인 이름입니다. 우리가 불편하기에 버리고 우리를 불편하게 하기에 붙인 이름입니다. 버림받고도 인간 곁을 떠나지 못해 들짐승도 되지 못한 채 인간 주위를 맴돌며 도둑고양이라는 억울한 이름을 쓰고 살아갑니다.

이 도둑고양이라는 은유는 겹겹이 파노라마처럼 이어지는 산들을 감싸는 안개처럼 한 겹을 넘으면 또 한 겹이 나옵니다. 내다 버린 사람 입장에서 보면 남의 집 생선이나 훔쳐가는 그야말로 도둑고양이일 것입니다. 어떤 이에게는 섬뜩함의 대명사요, 다른 이에게는 존귀한 생명이 인간 탓으로 홀대받는 상징이 되기도 합니다.

화백의 작품 〈관음〉에서는 고양이(집고양이)가 탐심의 은유로 그려져 있습니다. 어떤 방문객으로부터 "새끼고양이는 진리다"라는 말을 들은 적이 있는데, 어떤 이에게 고양이는 애완동물을 넘어 삶의 동반자라는 이미지까지 들어 있습니다.

이렇게 은유의 세계에서는 하나의 같은 사물이 전혀 다른 대상을 상징하는 일이 일어납니다. 그것은 은유법을 구사하는 사람의 경험, 지식, 인간성, 인격, 환경 등 모든 것을 망라해서 그 은유가 도출된다는 것을 의미합니다. 즉 고양이가 섬뜩함으로 다가오는 이는 어릴 적 고양이에 대한

좋지 못한 기억이나 공포영화 속 고양이의 모습 등이 영향을 주었을 수도 있고, 자신 내면의 어두운 부분이 고양이에 투사된 것일 수도 있습니다. 또 한 사람에게서 하나의 이미지로만 작용하지 않고 여러 겹의 이미지를 지니고 있을 수도 있습니다.

일생 몸 바쳐 일하다가 어느 날 갑자기 직장에서 부당하게 쫓겨난 모든 노동자들, 특히 쌍용자동차 노동자들이 이 고양이에 겹쳐 보입니다. 이들이야말로 사회에서 도둑고양이 취급을 받고 있습니다. 쌍용자동차는 흑자가 나던 회사를 외국기업에 넘기고자 경영난을 핑계로 만들기 위해 조직적으로 회계회사까지 동원해 기업의 손실을 조작하고 2,640명을 해고라는 지옥으로 몰아넣었습니다. 노동자들은 온갖 희생을 감수하는 마지막 안을 내놓았지만 사측은 그것마저 거부합니다. 2,640명이 해고된 평택이라는 도시, 그 음산함을 직접 겪어보지 못한 사람은 이해조차 하기 쉽지 않을 것입니다. 결국 26명의 자살과 죽음이라는 비참한 결과를 빚어냅니다. 그 모든 복잡한 상황은 결코 간단히 이해할 수 있는 것이 아니며, 여기서 다 설명할 자리가 아니므로 혹시라도 관심 있는 분은 《의자놀이》라는 책을 보시기를 권해드립니다.

들고양이는 집고양이와 달리 털이 곤두서고, 꼬리선이 곱지 않다 합니다. (화백의 관찰 결과) 집고양이는 평소에는 털이 누워있지만 경계심이 생길 때 곤두섭니다. 그리고 사람에게 애교를 부릴 때 꼬리로 휘감는데, 그 꼬이는 모습이 고양이를 좋아하는 사람에게는 참 매력적으로 보입니다. 그런

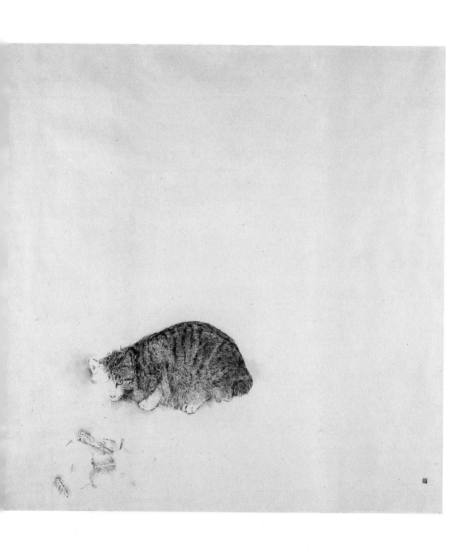

도둑고양이, 142×142cm, 수묵, 2017

데 사람들의 모진 시선만 받는 들고양이는 늘 경계심으로 돌돌 뭉쳐 저리 털이 곤두서 있습니다. 그리고 앉아서도 등을 활처럼 굽히는 공격 자세를 취하고 있습니다.

그 앞에 놓인 음식물은 누군가 발로 걷어차 버린 듯 먹다 남은 뼈와 갈치 토막, 오징어 다리 잘린 것 등이 흩뿌려져 있습니다. 그리고 아직 그 앞에 누군가 있는 듯 잔뜩 경계하는 태도로 웅크려 있습니다. 들고양이에게는 오랜만의 진미를, 그것도 먹고 있던 것을 누군가 발로 차 버린 모양새입니다.

인간은 먹지도 못할뿐더러 음식이라 이름 붙일 수도 없는 것이거늘, 덕지덕지 붙은 심술보가 모조리 터지기라도 했는지 저리 모진 짓을 합니다. 들고양이는 그 앞을 떠나지도 못한 채 경계심 가득한 눈빛을 앞을 향해 던지고 있습니다. 만약 이런 상황의 고양이를 집적거린다면 이제 고양이 쪽에서 공격을 해 올지도 모릅니다. 그리고 누구라도 이런 상황이라면 공격의 발톱을 세울 것입니다.

해고된 비정규직 노동자와 회사측의 상반된 입장이 그대로 투영되어 불안한 현재와 더 불안한 미래 그리고 억울함 가득한 노동자들의 쓰린 아픔이 전달되어 옵니다. 어떤 분은 너무 심한 비유 아니냐고 할지 모르지만, 쌍용자동차 해고노동자들의 실제 상황을 알고 나면 우리 사회와 국가가 노동자들을 도둑고양이 이상으로 취급해왔음을 인정하지 않을 수 없게 됩니다.

은유의 세계는 단지 내적인 부정, 긍정 이미지의 투사에 그치지 않고

새로운 지평을 엽니다. 바깥 세계의 어떤 사물과 바깥 세계의 어떤 일이 작가의 세계와 어우러지며 하나의 새로운 장면이 태어납니다. 이 과정에서 팽팽한 긴장의 씨줄과 여유로움의 날줄이 서로 엮이며 작가의 창조성이 한 송이 꽃을 피워내는 것이 은유법입니다.

도둑고양이, 그대에게는 어떤 상징으로 다가가는가요?

팥 심은 데 팥 난다

생매장 당한 아이들이 하늘의 별이 되어 나를 내려다보는 것 같던 〈콩 심은 데 콩 난다?〉는 인간으로서의 미안함, 아련함이 앞섰다면, 〈팥 심은 데 팥 난다〉라는 제목이 붙은 이 작품은 첫 느낌이 마치 가슴 위로 얼음이라도 지나가는 듯 서늘했습니다. 절규, 몸부림, 몸부림 끝에 뒤틀리고 상처투성이가 되어 버린 발들이 제 앞을 지나갔습니다. 그러자 그 뒤를 이어 같은 그림이 마귀할멈의 시커먼 손톱이 되어 제 앞을 지나갔습니다.

이 두 이미지는 아마도 떼어놓을 수 없을지 모릅니다. 진실과 거짓은 늘 종이 한 장 차이이니까요.

자신들을 버리고 멀어져 가는 배와 헬리콥터, 창문만 깨줘도 나갈 수 있는데 못 본 척 지나가는 해경들을 보며 막힌 선체를 수도 없이 긁어대었을 아이들, 이 사태가 일어난 그 배경에는 마귀할멈보다 더한 검은 손길이 있음을 이제 이 땅 대한민국에서는 많은 이들이 감지하고 있습니다. 자신들이 심어 자신들이 거둘 열매가 어떤 것인지 드러날 날만이 남아 있습니다.

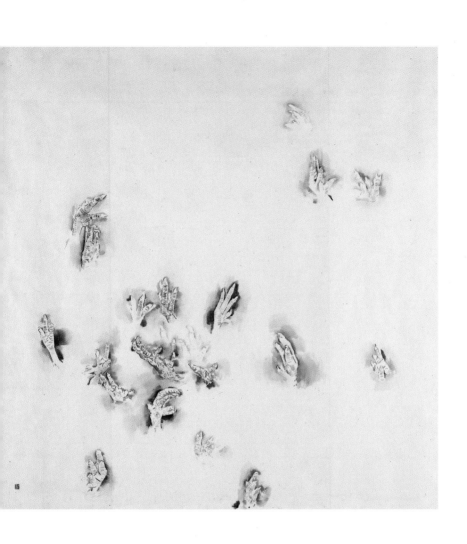

콩 심은 데 팥 난다, 142×142cm, 수묵, 2017

9년의 시간

떨어진 꽃도 꽃입니다.

동백은 꽃이 시들기도 전에 목을 툭 꺾어 버리는 데다, 바닥에 죽 깔린 큼직한 꽃송이들이 피바다같이 보여 '절명시' 쓰고 숨 거둔 장엄함마저 느끼게 합니다. 꽃마다 나무마다 풀잎마다 참 각양각색 다르기도 하지만, 동백꽃의 마지막 모습 앞에서는 무심한 사람도 잠시 발길을 멈추게 되지요. 붉은색이든, 분홍색이든 꽃의 자태의 강렬함만으로도 사람의 발길을 붙잡지만 그 강렬함에도 맵시 단아함을 잃지 않습니다. 그리고는 그 자태 그대로 어느 날 툭 목을 꺾고 마니 사람의 관심을 끌 수밖에 없습니다.

이 붉은 꽃은 세상을 향해 할 일도 할 말도 많은 듯합니다. 아픈 세상, 병든 세상, 찌그러지고 왜곡된 세상, 상위 1퍼센트만 잘 살겠다는 세상에서 인간 노릇하기 참 쉽지 않습니다. 그 한 생을 이런 세상에서 붉디붉게 살 수밖에 없었던 많은 이들, 지난 9년 동안 피꽃을 피워 세상 한구석을 밝히고 싶었던 이들이 무수히 길바닥에 떨어지고 말았습니다.

지금도 헤아릴 수 없이 많은 곳에서 농성하고 있는 수많은 노동자들, 백남기 농민, 밀양 송전탑 할머니들, 성주 소성리 사드 반대 할머니들, 제주 강정마을, 세월호 부모들 그 피울음!

피꽃들 땅에 떨어지면 옳다구나 즉시 갈퀴를 들이대어 싸악 긁어 버리는 세력들, 세월호를 덮으려, 쌍용자동차 노동자들을 좌빨로 몰아붙이려, 강정과 밀양을 짓밟으려, 비정규직 노동자들의 숨을 죽이려 참 끔찍

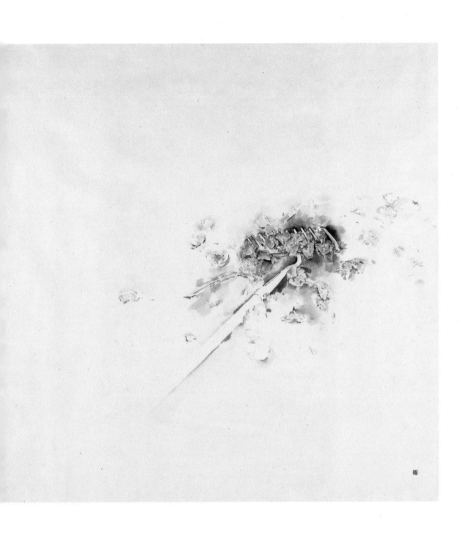

9년의 시간, 142×142cm, 수묵 담채, 2017

스럽게 갈퀴를 휘둘렀습니다. 사대강은 그냥 그 자체로 피울음 아니 녹색 울음을 울고 있습니다. 한겨울에조차 녹조로 뒤덮여 물고기들이 죽어가고 있습니다.

피꽃으로 써간 역사를 먹물로 바꾸려는 자들 앞에 불타는 촛불의 강은 그 자체로 공포였습니다. 촛불의 붉은 강물 속에서 이 역사의 흐름을 붉게 몸으로 써온 이들이 우리를 바라보고 있습니다.

불이

싸움 없는 인생을 부러워하는 이 있다면 그 사람은 변화나 성장이 멈춰버리거나 이 땅이 아닌 다른 곳에 가서 살거나 둘 중 하나일 것입니다. 타인과의 싸움이든 자신과의 싸움이든 싸움이 없는 삶은 언젠가는 고사해 버리고 말 것입니다.

심지어 수도승 역사에서는 사막에서 수도승 생활이 시작된 바로 그 시기부터 "영적 싸움"이라는 용어까지 생겨났습니다. 사람이라 생겨먹은 존재가 이미 그 안에 두 가지 서로 대립하는 요소를 품고 있어, 상승의 움직임과 하강의 움직임 사이에는 늘 긴장이 있습니다.

가장 자주 일어나는 예를 하나 들자면, 사람을 미워하고 싶지 않은 갈망과 사람이 미워죽겠는 현실이 한 사람 안에 공존합니다. 어느 쪽을 따를지 싸움을 하지 않으면 당연히 미워하는 쪽으로 움직입니다. 미워하고 싶지 않은 갈망이 내면에 있는 것만으로는 부족하고 또 부족합니다. 지속적으로 미워하지 않기를 선택하는 훈련, 공부를 하지 않으면 현실에서 부딪치는 사람을 미워하지 않는 것은 거의 불가능합니다.

타인과의 싸움으로 옮겨가면 현실은 더 적나라해집니다. 일단 싸움이 붙은 다음에는 자신이 틀렸다거나 상대가 옳을 수도 있다는 생각이 드는 것은 기적에 가까울 만큼 어렵습니다. 그래서 말로든 행동으로든 물고 뜯게 되어 있지요. 서로의 흥분 상태가 시너지 효과를 일으켜, 싸움 전의 마음 상태보다 훨씬 심한 말을 내뱉게 만듭니다. 심한 말은 더 심한 말을

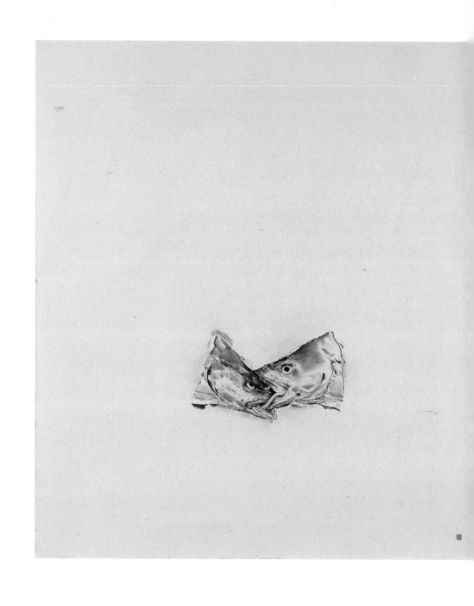

불이, 125×111cm, 수묵, 2014

부르고 그렇게 서로는 넘을 수 없는 벽조차 싸움의 현장에서는 쉽게 넘어 버립니다. 그리고는 그 말을 정당화하기 위하여 더 지독한 말까지 동원하면 그 현장은 우주전쟁이 되어 버리지요.

누구도 이런 상황을 원하지는 않습니다만, 자신의 내면 싸움의 훈련이 되어 있지 않으면 피하기가 쉽지 않습니다. 싸움이 시작되기 전에는 설사 어느 한 쪽이 옳았을 수도 있으나 일단 싸움이 시작되고 나면 어느 쪽도 옳은 사람이란 없게 됩니다. 그리고 사실 싸움 전의 그 옳다는 것이 과연 얼마나 옳은 것인지, 사실 그렇게 목숨 걸만한 것인지 이것을 똑바로 볼 가치의 확립이 중요합니다.

그 옳은 것보다 목숨이라도 걸 듯 자신의 옳음을 주장하는 그 외통수를 포기하는 것이 더 중요하고도 중요하다는 가치를 자신의 것으로 삼아야 합니다. 영적 생활에서 "자기부정" "자기포기"라 불리는 이것은 자신의 내면에 진정한 평화를 가져오고, 함께 살아가는 사람들과 조화를 이루며, 영적인 생활로 들어가기 위해서는 피할 수 없는 훈련이요 가치입니다.

˜ 기억은 기억한다

　　생명이 생명을 유지함이 이렇듯 처절한 것 혹은 장엄한 것. 먹지 않고도 생명을 유지할 수 있는 것은 없음에, 그 유한성이 펼치는 잔인함 혹은 당연함이 눈앞에 펼쳐져 있습니다.

　　화백의 유년의 기억 속, 팔뚝만한 참붕어 한 마리를 고양이가 쳐올려 놓고선 걸판지게 벌린 잔치 한판입니다. "고양이에게 생선 가게를 맡기랴?"는 속담이 있을 정도로 고양이는 생선을 좋아해서 생선을 주지 않으면 어항 속 금붕어라도 잡아먹는다 합니다. 그러니 거의 제 몸만한 물고기도 쳐올려낸 것이지요. 먼저 가장 맛있어 하는 내장부터 파먹은 후 살점 하나 남기지 않고 핥듯이 깨끗이 먹어치운 탓에 뼈들이 낱낱이 드러났습니다.

　　여기서 끝나면 그저 어느 구석 잔혹사로 맺음이 되겠지만, 아래쪽 흩어져 있는 피 묻은 가시들이 다시 말을 걸어옵니다. 기억이 다시 기억하는, 원시의 기억도 넘어서는 존재의 근원에 닿는 하나의 기억입니다.

　　내가 생명을 유지하기 위해서는 식물이든 동물이든 누군가의 생명은 이 지상에서 사라져야 하고, 내가 1등을 하기 위해서는 누군가는 그 자리에서 물러나야 합니다. 어느 누구도 여기서 예외는 없습니다. "욕망하다" 인간 존재의 장엄함과 비열함을 동시에 생기게 하는 말이 아닐까 싶습니다. 욕망하지 않으면 인간은 존재를 유지하는 것 자체가 불가능합니다. 그 욕망이 인간을 끌고 가고, 문명이 생기게 하고, 개체를 세세대대로 유

억은 기억한다, 142×142cm, 수묵, 2017

지시킵니다. 그리고 같은 욕망이 인간을 괴물보다 더한 끔찍한 존재가 되게 할 수도 있습니다.

그 욕망과 욕망이 부딪치는 자리, 인간은 과연 타인을 위해 사는 것이 가능하기나 할까요? 생명을 먹어야 생명을 유지하고, 살을 먹어야 살을 유지하는 존재의 근원을 부수어야 할까요? 부술 수 있기나 할까요?

제가 발견한 유일한 길, 모든 문명을 망라하여 발견한 유일한 길은 예수의 길입니다. 즉 스스로 희생양의 길로 걸어들어 가는 것! 스스로 살이 되어 남의 양식, 남의 살이 되는 길입니다.

존재의 바닥을 바꿀 수는 없어도, 스스로 남의 양식이 되는 가치를 지속적으로 선택하는 일은 가능합니다. 욕망의 가치 대신 남의 살, 생명이 되는 가치, 욕망과 욕망이 부딪치는 섬광이 섬뜩한 세상이라는 무대 위, 고요히 이 길로 걸어들어 가는 이 오늘도 있음을 믿습니다.

마른 기억에 다가가기

마른 기억이 있다면, 물기 윤기 철철 흐르는 기억도 있을 터입니다. 제목을 자세히 살펴보면 〈마른 기억에 다가가기〉입니다. 바싹 말라서 주위마저 바스락거리게 만들 것 같은 기억에 다가가고 싶은 사람은 없을 것이고, 어쩌면 자신 안에서 그런 기억은 싹 없어졌으면 하고 바랄지도 모릅니다. 그런데 작가는 그런 기억에 다가가자고 합니다.

기도를 하고 싶어 조용한 곳, 수도원 성당이나 시골에 있는 피정집 등을 찾는 이들은 기도 속에서 풍요로운 물기를 경험하려니 생각합니다. 그런데 기도를 시작하면 고요 속에 머물기는커녕 기도 침잠을 방해하는 아픈 기억들이 떠올라 괴로움을 겪는 것이 보통입니다. 제대로 기도하고자 하는 사람일수록 이런 일이 더 흔합니다. 그리고 기도를 오랫동안 해 본 사람은 이런 기억은 잡념으로 밀쳐낼 것이 아니라 오히려 물고 늘어져야 할 것이라는 사실을 압니다. 까칠거리며 속에서 겨우 기어 올라온 것을 밀쳐버리면 자신의 속 더 깊은 곳으로 내려가 다음에는 더 아프게 올라온다는 것을 경험했기 때문입니다.

아프니까, 누구나 아픈 것은 싫으니까 최소한 몇 가지 정도의 기억은 저 깊은 속에 박아두고 사는 것이 우리 인간들의 사정입니다. 그리고 내 속에서 억눌려진 기억은 현실 안에서 어떤 구멍이 생기면 밀치고 쫓아 나와 남들뿐 아니라 자신마저 놀라게 한다는 것도 경험합니다. 이런 기억과 친해지기 위해서는 스스로 그 기억에 다가가는 수밖에 없습니다.

마른 기억에 다가가기, 143×72.5cm, 수묵 담채, 2014

주위에 시냇물이 졸졸 흘러도 그 영역만은 적실 수 없어 자신 안에 분리된 구역, 다른 기억으로 대체할 수도 없고, 나 자신 직접 다가가는 것 외에 방법이 없는 마른 기억, 어쩌면 나의 중심 가장 가까운 곳에 있는지도 모릅니다. 그곳에 가야 나의 진정한 중심을 발견할 수 있는지 모릅니다.

화백의 작품의 풍요로움은 이렇게 지극히 내적 사정으로 풀 수 있는 것이 사회적 차원으로도 얼마든지 대입이 가능한 여러 겹의 층을 지니고 있다는 것입니다. 세월호, 강정, 밀양, 쌍용자동차 등 수많은 마른 기억들이 버석거리는 이 사회의 여러 구석들이 겹치며 떠오릅니다. 우리가 몸담고 있는 사회의 가장 약한 부분인 마른 기억으로 다가가기를 촉구합니다.

⁻붙이 2

마트에서 어쩌다 싸게 산 대구 대가리, 대구탕은 대가리가 빠지면 국물의 시원한 맛이 확 줄어듭니다. 싼 데다 대가리가 두 개씩이나 된다고 포장을 풀었더니 하나를 반으로 갈라 저리 물려놓았더라고 화백이 설명을 곁들입니다. 대가리 두 개인 줄 알고 볼 때와는 당연히 다가오는 폭과 내용이 달라질 수밖에 없습니다. 이것이 그림을 보는 또 다른 묘미가 아닐까요.

그런데 자세히 보면 하나를 반쪽으로 갈라놓은 것이 아니라, 다른 두 대가리를 맞물려 놓은 듯, 대구의 표정이 상당히 다릅니다. 왼쪽의 것이 눈을 더 흡뜨고 입은 상대방을 꽉 물고 놓아주지 않겠다는 듯 험상궂습니다. 오른쪽도 만만치 않기는 하지만 그래도 둥그렇게 뜬 눈이 왠지 이 상황이 당혹스럽다는 듯 입도 꽉 물기보다 헤벌어질 것 같은 헤픔이 느껴집니다. 한 마리 대구 안에 상반된 표정은 대구만의 사정은 아닌 듯 싶습니다.

사람은 누구나 얼굴이 하나뿐인 사람은 존재하지 않는다고 합니다. 아내를 향한 얼굴이 있고, 자녀를 향한 얼굴이 있으며, 직장에서 동료나 상사를 향하는 얼굴이 또 다릅니다. 그리고 한 사람에 대해서도 상황에 따라, 자신의 심리에 따라, 입장에 따라 얼굴이 달라지기도 합니다. 이것은 일반적인 인간의 사정입니다.

심리학에서도 얼굴이 하나뿐이거나 너무 숫자가 많거나 양쪽 모두를

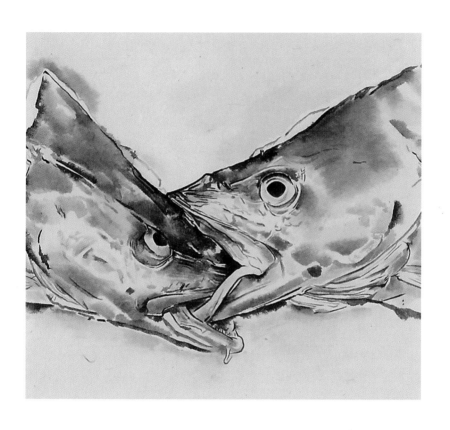

불이2, 125×111cm, 수묵, 2014

병으로 봅니다. 웃는 것이 좋은 일이지만 어떤 상황에서도 웃기만 하는 사람은 오히려 무섭습니다. 자신을 감추기 위한 수단이 되어 버린 것이고, 어떤 상황 속에서도 슬프기만 한 사람은 우울증에 빠져 있는 것이지요.

인간에게 여러 개의 얼굴이 있다 하지만 저 대구처럼 무엇인가 서로 연관성이 있습니다. 한쪽은 앙다물고 싸우는 얼굴인데 다른 얼굴은 저 푸른 초원 위 같은 얼굴이 동시에 들락거린다면 우선 당사자가 그 상황 속에 엉망진창이 되거나 혹은 능숙하게 두 얼굴이 왔다 갔다 한다면 정신질환자일 것입니다.

때로는 얼굴을 바꾸는 데 명수가 되어야 합니다. 아이가 실수로 엄청 비싼 물건을 깨트렸을 때 속으로 아깝고 화도 나지만 아기에게 화나는 얼굴을 보여서는 어른이라 할 수 없지요. 이럴 땐 얼굴 바꾸기 도사가 되어야 합니다. 아기가 아니더라도 사람의 실수에 분노로 대처하는 것은 서로에게 아무 도움도 되지 않습니다.

우리의 얼굴이 이렇게 서로 다르고, 또 달라야 하지만 그것이 나도 모르는 새에 나의 다른 모습이 되어 버리는 불행한 일이 생겨나지 않게 하려면 우선 어떤 얼굴들이 내 안에 있는지 볼 수 있어야 합니다. 보는 것만큼 효과 있는 방법이 없습니다. 인간 속사정들은 싫다 해서 용맹하게 덤벼들면 사정이 더 악화되는 것이 보통입니다. 그저 보고 흘려보내고, 또 오면 다시 보고 흘려보내고 그러다 보면 내 안의 속사정에 정통한 사람이 되어갑니다. 문제 하나로 보지 않고 얽혀있는 상호 작용 안에서 그 문제를 보게 되는 경지에 도달하게 됩니다.

빛1, 2

〈빛1, 2〉라 붙인 제목 그대로 이 작품은 함께 보아야 합니다. 김호석 화백의 작품이 사람을 깜짝 놀라게 합니다만, 이 작품은 수도 생활을 하는 이라면 그냥 지나칠 수 없게 만듭니다. 영적 생활과 분리되어서는 생각할 수 없는 수도생활 내적인 면에서 빛은 떼려야 뗄 수 없는 관계에 있음은 수도자가 아니더라도 잘 아는 사실일 것입니다.

현실의 생활에서 햇빛, 달빛, 별빛이 서로 다르고 전기 불빛은 더더욱 수많은 종류들이 있습니다. 사람의 마음과 정신을 비추는 빛에도 여러 종류가 있습니다. 무엇보다 먼저 빛은 좋은 말들로부터 옵니다. 좋은 책을 읽었을 때, 누군가의 경험에서 우러난 한 마디를 들었을 때 마음이 확 열리는 느낌, 혹은 어떤 빛을 받은 느낌은 누구나 인생살이에서 경험하는 일일 것입니다.

또 누군가로부터 지극한 사랑을 받을 때도 일종의 빛을 받는 상황을 체험합니다. 인생의 험로에서 그 험난함의 의미를 발견할 때의 시원함도 삶의 정해진 틀을 벗어나 새로운 시각으로 살게 해 주는 크나큰 빛이라 할 수 있습니다.

그리고 기도 안에서 존재의 바닥에 건드려지는 어떤 것을 체험할 때 느끼는 빛은 사람의 존재의 여러 층을 한꺼번에 건드리는 폭탄보다 더 큰 효과를 내기도 합니다. 그런 빛의 체험이 이루어지는 일련의 여정을 이 그림은 아주 잘 설명하고 있습니다.

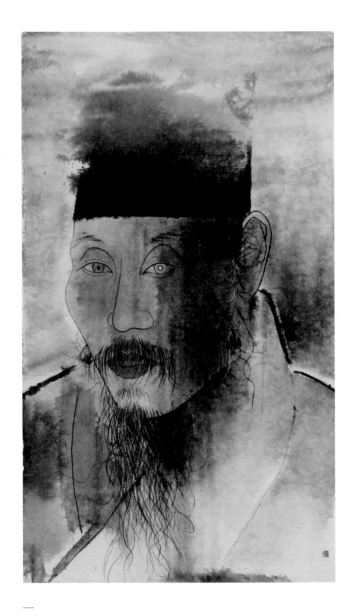

빛1, 130×76cm, 수묵, 2016

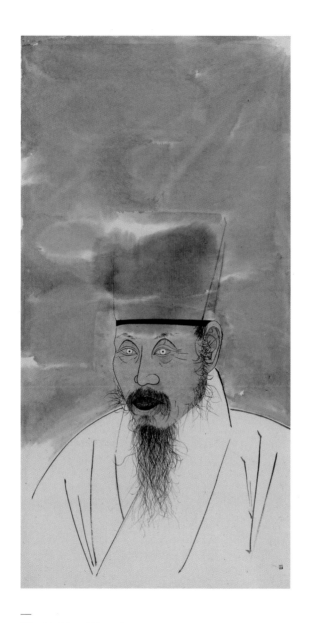

빛2, 189×96cm, 수묵, 2016

사람 안으로 빛이 들어오면 갑자기 온통 환해지는 것이 아니라, 오히려 어둠이 더 극명해집니다. 우리 존재 속속들이 어둠이 너무 깊기 때문이기도 하겠지만, 빛이란 것이 원래 우리를 비추면 그림자를 드리우는데 이것은 인간 존재의 한계이기도 합니다. 빛 자체이신 분, 빛의 원천에는 빛이 비친다는 말 자체가 적용될 수 없습니다. 빛 자체이거늘 또 다른 어떤 빛이 빛 자체를 향해 비칠 수가 없기 때문입니다.

얼굴 반쪽이 거의 검은 색인데, 자연 채광에 따른 그늘과는 좀 다릅니다. 머리 위쪽에서 빛이 내려오고 있으니 자연법칙에 따르면 얼굴 전면이 흐려져야 하는데, 머리 윗부분이 흐려져 있고, 얼굴의 오른쪽 반만이 어둡습니다. 그리고 그늘진 쪽 얼굴 자연의 빛이 들어오는 역할을 하는 동공이 텅 비어 버렸습니다. 이는 자연의 법칙과는 다른 법칙의 작용입니다.

빛이 우리 내면에 드러나게 되면 이성으로 사리 판단을 하는 작용은 멈춰버립니다. 그렇다고 완전히 넋이 나가버리는 것도 아니며, 이성의 작용으로 움직일 때보다 의식은 더 또렷합니다. 하지만 자신 안에 지금 어떤 변화가 일어나고 있는지 그 당시에는 명확히 알지 못합니다.

눈빛이 그 사람의 존재의 빛이라 하는데 이의를 달 사람은 별로 없을 것입니다. 그 눈빛이 텅 비어 버렸습니다.

〈빛2〉로 넘어가면 이제 얼굴에 어둠의 그늘이 없고, 비워진 동공은 다시 가득 채워져 있어, 새로운 빛이 들어올 수 있음을 알 수 있습니다. 새 빛으로 몸 전체가 환합니다. 빛의 존재를 그대로 열면 온 존재가 텅 비워져 무엇이든 담을 수 있는 그릇이 됩니다. 온전한 수용성이 생겨나는 것

이지요. 그렇다고 100퍼센트 온통 빛이 아닙니다. 얼굴과 몸은 〈빛1〉과 비교할 때 아주 맑아졌습니다만, 머리 쪽은 먹구름 같은 것이 끼어 있습니다. 아마 그곳까지 하얀 빛이라면 사람이라기보다 귀신 같은 형상이 될지 모르겠습니다.

텅 비우되 무엇인가 바늘 끝 하나 정도는 남은 그런 것이 바로 인간 존재 아니겠는지요. 이 바늘 끝조차 남기지 않고 빛과 하나 되는 것은 일치가 아니라 녹아들어 형체 자체가 없어지는 것입니다. 빛은 이렇게 폭력적으로 작용하지 않습니다. 대상을 변화시키되, 그 대상을 가장 그답게 하지, 없애거나 자신과 똑같게 만들어 버리지 않습니다. 오히려 대상의 가장 최고의 것이 나오게 만듭니다.

그리고 그 바늘 끝 같은 것이 있어 엄청난 빛에 용해됨이 없이 자기 자신으로 받아들이게 됩니다. 그 빛의 작용과 그에 응하는 영적, 내적 여정을 긴 설명 없이 이렇듯 이미지화할 수 있는 화가가 이 시대에 있습니다.

늑대가 오는 밤

몽골 초원에서 일어나는 일상의 한 컷을 제목을 통해 펼쳐 봅니다. 그들의 유일한 양식이자, 옷을 제공해 주는 가축을 늑대가 잡아먹고 있는 그 아우성 속에 한 몽골인이 누워있는 모습입니다.

이 상황에서 우리네 도시인들이 취할 수 있는 몇 가지 가능성들을 상상해 보았습니다. 첫째, 미리 준비해 둔 총을 들고 나가는 것, 둘째, 게르 안을 초조하게 왔다 갔다 하는 것, 셋째, 천막 틈으로 벌어지고 있는 상황을 내다보는 것, 넷째, 이불을 뒤집어쓰고 웅크려 있는 것. 제가 상상할 수 있는 것은 이 네 가지입니다만, 혹시 다른 가능성도 있을까요? 아 어쩌면 울부짖고 있는 사람도 있을 수 있겠습니다.

어쨌거나 저렇게 이불 속에 고요히 누워 두 눈 말똥말똥 뜨고 있을 수 있는 사람은 찾기 힘들다는 사실 하나만은 명백합니다. 60회가 넘는 몽골 여행, 그 중에는 가끔 생사를 염려해야 할 정도의 일들도 있었거니와, 통역도 없이 현지인과 똑같은 음식을 먹으며 그들 안으로 들어갔던 여정, 때로 귀국 후 병원 신세를 져야 할 정도였다고 합니다. 그런 여정의 결실과도 같은 화백의 몽골 그림 중 저에게는 이 작품이 가장 몽골인의 특성을 잘 드러내 주는 작품이라 생각됩니다. 그 이유는 다음과 같습니다.

〈조드〉라는 작품이 처음에는 더 시선을 끄는데, 낙엽같이 쌓인 가축들의 시체더미 앞에 그저 눈 한번 찡긋거릴 뿐인 대범함을 넘는 무심함에 어찌 마음이 끌리지 않을 수 있겠습니까? 자연이 내린 모든 것 앞에 죽

음마저도 그 예외가 아니니, 〈조드〉라는 자연의 재앙으로 기아로 죽기 전 가축을 잡아 육포로 만들지 않느냐는 질문에 "자연이 부르면 자연으로 돌려야 된다."는 대답을 들었다고 합니다. 대단하다는 말로도 충분하지 않습니다.

그렇지만 이 상황은 자연이 주는 대재앙 이후 모든 것이 끝장나고 인간으로서는 해 볼 수 있는 일이 아무것도 없는 상황입니다. 그러나 〈늑대가 오는 밤〉에서는 현재 바깥에서 자신의 가축들이 해를 당하고 있는 상황이고, 무엇인가 해 볼 수 있는 것도 없지 않은 상황임에도 그저 누워 일어나고 있는 일들을 묵묵히 받아내고 있을 뿐입니다. 심한 심리적 동요는 물론 없습니다. 그렇다고 마냥 태평이냐 하면 그렇지도 않습니다. 묘한 긴장, 묘한 평화, 이것은 어디서 오는 것일까요?

이 그림이 우리에게 던지는 물음입니다. 미리 정해진 답을 얻기보다 인생의 한 자락을 치고 끼어든 화두로 가슴에 품으면 좋을 작품입니다. 그래서 저의 답도 조용히 뒤로 물려놓을까 합니다.

늑대가 오는 밤, 103×141cm, 수묵, 2003

ˉ밤송이

밤송이처럼 묘한 식물이 또 있을까요? 가시투성이 그 속에 든 노란 속살! 툭 터져서 밖으로 나와 버린 것이 아니면, 집게 없이는 꺼내기가 쉽지 않습니다. 가시가 워낙 긴데다 뾰족해서 밤 주울 땐 신발도 웬만한 것을 신으면 찔릴 수도 있습니다. 아직 터지지 않은 것은 발로 비벼서 까야 하니까요. 그래도 노란 속살의 고소함 때문에 사람들은 그런 수고를 마다하지 않습니다. 물론 시골에 살지 않는 사람은 그저 시장에서 사다 먹으면 그만이기는 하지만…. 그래도 자신이 주운 것을 삶아먹는 맛은 또 다른 것입니다.

어쩌면 사람과 사람 사이의 관계에도 이와 비슷한 면이 있지 않나 싶습니다. 가시투성이면서도 타인의 손을 기다리고, 가시에 찔리면서도 이웃이라는 귀한 속살에 또 다가서는 인간 존재의 비극이자 축복이 동시에 담겨있음을 봅니다. 가시 없는 밤송이는 없듯이, 가시 없는 사람도 없으니 가시에 찔렸다고 야단법석 떨 일도 아닙니다. 내가 남을 찌르고 있음 또한 잊지 말아야 할 일입니다. 남에게 찔린 것은 확대되어 느껴지고 내가 찌른 것은 당연하게 여기는 우리의 심보 또한 살펴 볼 일입니다.

찌르고 찔려도 그래도 우리는 서로의 노란 속살에 다가가야 합니다. 때로 피도 나겠지만, 밤송이에 찔려 죽을 일은 없음을 우리는 이미 알고 있습니다. 물론 엄청난 양의 가시 폭탄을 두드려 맞는다면 그것은 다른 문제이겠지만 그것은 지금 다루고 있는 내용과는 별개인 듯합니다.

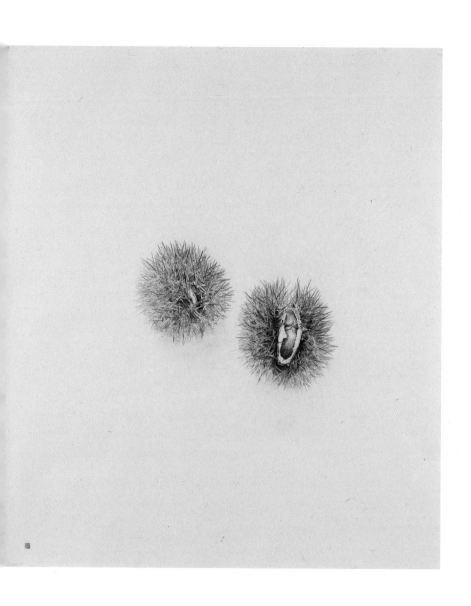

밤송이, 125×135cm, 수묵, 2014

─ 성철 스님

　　어떤 대학에서 100명을 대상으로 "행복한 사람의 공통점"을 찾는 연구를 한 적이 있는데, 첫 번째로는 인구가 적은 소도시에 산다는 공통점이 있었다고 합니다. 그리고는 온갖 방식을 동원하여 연구를 거듭해도 좀처럼 행복하다고 느끼는 사람들의 공통점이 잘 나오지 않아서 거의 연구를 포기할 즈음에 드디어 이 사람들은 타인의 좋은 점을 잘 발견한다는 사실을 찾아냈다고 합니다. 정말 새겨들을 말입니다.

　　함께 살아감의 그 진득함 안에서 사람의 좋은 점을 본다는 것은 얼마나 복된 일인지 모릅니다. 그런데 이 그림은 행복한 사람의 표정을 너무도 잘 잡아내고 있습니다. 성철 스님이라는 특정한 인물을 넘어 모든 것 안에서 긍정성을 찾아내는 이의 표정의 보편성 같은 것을 읽을 수 있습니다. 금방이라도 아래의 말들이 들려올 것 같은 느낌이 듭니다.

> 이웃에게서 생소한 것을 볼 때 "허허 참 그럴 수도 있군"
> 이웃의 좋은 점을 볼 때 "허허 그것 참 괜찮군"
> 이웃이 무엇인가를 잘 해낼 때 "허허 제법이야"
> 아랫사람이 선한 일을 할 때 "허허 기특하군"
> 누군가가 실수할 때 "허허 그래도 괜찮아"
> 누군가가 실패로 낙담할 때 "허허 다시 해 봐"

허허 한 마디로 품는 삶. 세상이 맑아집니다.

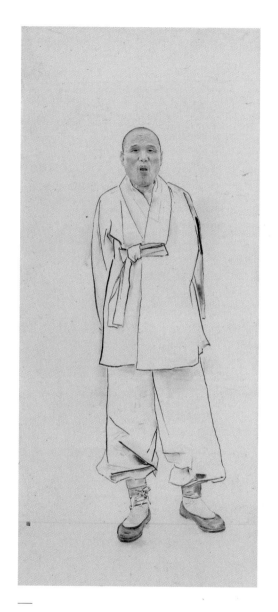

성철 스님, 212×94cm, 수묵, 2010

백범 김구

　참 지독한 그림입니다. 가슴이 아리게 만듭니다. 김구 선생님의 삶의 여정을 아는 이라면 풍전등화 같은 이 나라의 운명 앞에서도 자신들의 이익이 앞섰던 당시 임시정부 요원들과 국내에 있던 지도자들 그리고 미국을 등에 업은 이승만으로 이어지며 친일 세력들이 오히려 득세하는 안타까운 역사가 주르륵 떠오를 것입니다.

　시커먼 구름이 꿈틀거리듯 하늘을 덮고 있는데, 구름이라기보다 차라리 시커먼 역청덩어리 같습니다. 조금의 희망도 용납지 않을 듯 뭉글거리는 그 속에 조그맣게 지옥도가 그려져 있습니다. 바짝 마른 팔다리에 배만 볼록 나온 인간 욕망의 형상화된 모습을 보는 듯합니다. 저 뭉글거리는 검은 덩어리와 무관하지 않을 이 형상들은 사실은 그 존재의 무게는 너무도 작습니다. 그리고 저 무거운 암울함이 깃든 정세가 김구 선생님 한 몸 위로 다 덮어 내리고 있는 형국입니다.

　이와는 대조적으로 김구 선생님의 옷은 주름살 하나 없이 희고 깨끗하여 선생님의 맑고 드높은 인품이 그대로 느껴집니다. 얼굴 모습으로 옮겨가 보면 굳고 강한 기질이 그대로 드러나는 다문 입, 똑바로 뜬 눈, 큼직한 코 모습에도 왠지 모르게 가슴 한켠을 시리게 만드는 어떤 것이 느껴집니다.

　그 복잡한 정치사 속에 머물기에는 너무 고결했던 것일까요? 해방이 되고 온갖 우여곡절 끝에 한국으로 돌아오는 그 과정에서는 미국을 둘러

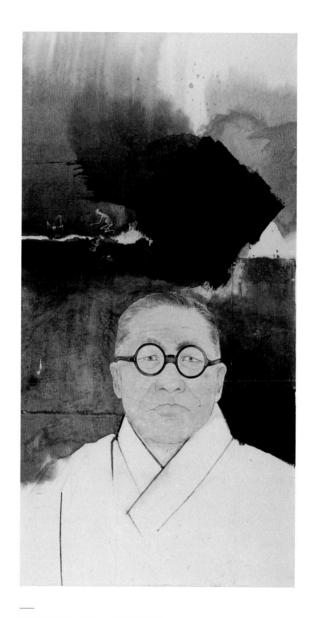

백범 김구, 240×120cm, 수묵 채색, 1988

싼 국제 정세와 국내 움직임에 대한 좀 더 신속하고 확실한 판단과 냉정한 결단을 내렸더라면 그런 비극적인 결말도 없었을 것이고, 우리나라는 그런 끔찍한 혼돈을 겪지 않을 수도 있었으리라는 미련 비슷한 것을 느끼는 사람은 아마도 저만은 아닐 것입니다. 형형한 눈빛에도 불구하고 아래로 처진 눈이 무겁게 느껴집니다.

그럼에도 역사 안에서 김구 선생님께 우리가 지고 있는 빚은 큽니다. 참된 지도자를 지키지 못하고 잃었다는 짐은 우리로 하여금 미래 세대에 대한 빚이 있음을 알려줍니다. 그리고 그 빚 덕분에 우리는 오욕의 역사 안에서도 자부심을 잃지 않을 수 있습니다. 김구 선생님과 같은 많은 독립운동가들이 있어 그분들의 존재가 현실 안에서 큰 역할을 할 수 없었다 하더라도 우리의 정신을 참되게 지켜주고 있는 등불과 같음에 감사드릴 수밖에 없습니다.

답 없는 날

답 있는 인생이 이 땅에 과연 얼마나 될까요? 답이 있다 하여 과연 그것이 참된 답이 되기나 할까요? 답이 나오는 순간 다시 물음이 시작되는 것은 아닐까요? 정해진 답은 답이기는커녕 올무가 되지는 않을까요?

지금 이 땅에는 수많은 젊은이들이 답 없는 암울한 장래를 앞에 두고 절망하고 있습니다. 졸업하자마자 학자금 빚쟁이로 인생을 출발하고, 어렵게 구한 일자리도 비정규직인 경우가 허다하며, 그래서 연애도 결혼도 포기하고 산다는 이 컴컴한 이야기 앞에 우리는 진정 답을 찾아보고자 노력이라도 하고 있는 것일까요? 이 땅의 젊은이들이 시들어가는데, 정치인들이나 기업인들은 자기 앞날 챙기기에 바쁩니다. 이들이 현재 우리나라의 정세를 쥐락펴락 하고 있음에도….

답이 없는 상황에서 함께 그 상황을 공감하고, 함께 여러 세대가 답을 찾아나서는 여정이야말로 얻게 될 답보다 더 귀한 여정입니다. 그 여정 자체가 어쩌면 답인지 모릅니다. 새롭게 열린 정부의 새로운 방향 전환이 이들에게 큰 희망을 불어넣어 주기를 기도합니다.

이 주제를 다른 차원에서 살펴보면, 답 없는 순간, 답을 찾아 허둥대지 않고 답 없음 앞에 머물러 본 적이 있는지 자문해 볼 필요가 있습니다. 인생의 모든 조건이 갖추어진 이라 할지라도 답 없는 순간이 없는 인생은 없습니다. 그리고 그 순간이 진정한 생명의 성장을 이루는 인생의

답 없는 날, 141×139cm, 수묵, 1999

참으로 중요한 지점이 됩니다. 답 없는 막막한 상황은 결코 한 순간 반짝 아이디어로 해결될 수 없고, 그렇게 해결될 일이라면 애시 당초 그런 상황이 생겨나지도 않습니다.

답 없음 앞에 묵묵히 그대로 머무는 순간, 어쩌면 인생의 가장 중요한 순간인지도 모릅니다. 이런 생각은 소위 답이 확실하게 있다는 인생을 살아가는 사람들의 면면을 볼 때 더욱 그러하다는 생각이 듭니다. 심심찮게 오르내리는 그들의 마약 소식, 풍문에 지나지 않을지라도 천륜을 어긴 그들의 행태 등은 사실 여부를 떠나 그들의 내면이 얼마나 황폐한지를 보여줍니다.

특히 '땅콩 회항 사건'이나 '비행기 난동 사건' 등을 통해 물크러진 인간성이 그대로 드러나 버리고 말았습니다. 이미 답이 있기에 그들은 자신의 삶을, 자신의 인격을 함양할 필요도 이유도 느끼지 못하는 것입니다.

그러나 인격의 함양을 통해 존재의 열림을 경험하지 않고는 인간은 결코 진정한 행복을 느낄 수 없습니다. 인생의 진정한 답이 무엇인지 우리 눈앞에 선명히 놓여 있습니다. 선택은 우리의 몫입니다.

김구 데드마스크

창백한 얼굴과 텅 빈 신발, 관을 연상시키는 옅은 선으로 그려진 사각 틀, 형체는커녕 선조차 남기지 않는 몸의 빈자리, 도록에서 이 그림을 처음 만났을 때 가슴을 짓누르던 그 느낌은 볼 때마다 새롭습니다.

"나는 우리나라가 세상에서 가장 아름다운 나라가 되기를 원한다.
가장 부강한 나라가 되기를 원하는 것은 아니다.
우리의 부력은 우리의 생활을 풍족히 할 만하고, 우리의 강력은 남의 침략을 막을 만하면 족하다.
오직 한없이 가지고 싶은 것은 높은 문화의 힘이다.
문화의 힘은 우리 자신을 행복되게 하고, 나아가서 남에게 행복을 주겠기 때문이다."

이런 높은 정신을 지녔던 분을 총탄으로 잃었다는 아픔은 가슴에서 빼낼 수가 없습니다. 참으로 이타적 삶을 살았던 분이시기에, 함께 살던 이를 자신의 말대로 행복하게 해 주던 분이셨습니다. 그래서 이분의 삶의 여정과 그 비극적 종말은 구질구질한 우리의 역사를 그대로 거울처럼 드러내 보여 줍니다.

작품을 한번 살펴보겠습니다. 우선 주인 잃은 신발입니다. 신발은 사

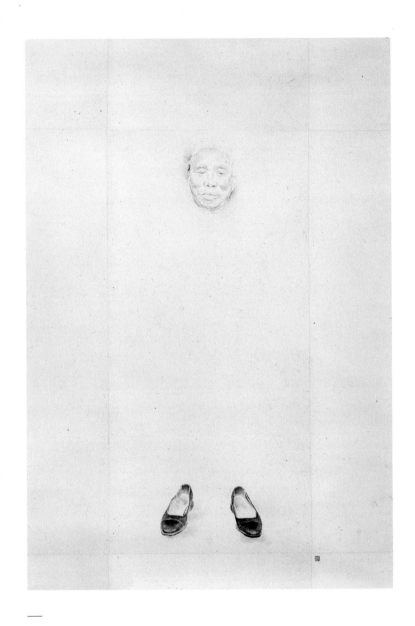

김구 데드마스크, 280×170cm, 수묵 채색, 1996

람이 어디로 가는지를 상징합니다. 렘브란트의 가장 유명한 대표작 〈돌아온 탕자〉에서 아버지를 버리고 가산을 탕진하고 돌아온 아들을 멀리서부터 알아보고 달려 나가 맞는 아버지와 그 품에 무릎을 꿇고 안긴 아들을 묘사한 그림에는 아들의 한 쪽 신발이 벗겨져 있습니다.

그동안 자기 멋대로 다니던 그길을 내려놓음이 상징적으로 드러납니다. 《구약성서》에서 모세가 하느님의 이름을 듣게 되는 불타는 떨기나무에서 모세가 그 광경을 보러 다가오자 "네 신발을 벗으라"는 말이 들려옵니다. 지금까지의 모세의 길이 아닌 다른 길을 걷게 됨이 드러납니다.

여기에 주인을 잃은 텅 빈 신발이 있습니다. 우리를 향해 신발 앞부리가 도발적으로 나와 있는 것은 우리더러 이 신발을 신으라는 요청, 그분이 못다 걸은 길을 우리더러 걸으라는 요청으로밖에 달리 해석할 수가 없습니다.

창백한 얼굴, 물론 총탄을 맞고 피를 흘렸으니 물리적으로 창백한 것은 당연한 일이기는 합니다. 그러나 이분의 창백함은 다른 차원으로 보입니다. 안중근 의사처럼 어떤 식으로든 자신의 사명을 일부라도 수행했다는 의식도 없이, 어렵게 얻은 나라의 해방에도 남과 북 두 쪽으로 갈라져, 내왕조차 쉽지 않은 상태가 되어 버렸고, 나라의 운명이 외국의 힘에 의해 좌지우지되는 풍전등화 같은 상황에서 허무하게 총탄에 스러져 가는 분의 창백함입니다.

그리고 이분의 몸은 옅은 실오라기 선조차 하나 없이 말 그대로 산화해 버리고 말았습니다. 나라와 백성을 위해 남김없이 헌신한 이를 이보다

더 잘 설명할 수는 없을 듯합니다.

이타적 삶을 산 이들의 운명이 대부분 그러하듯, 그 희생을 인정받고 복된 죽음을 맞기보다, 몰이해와 정적들의 질투의 대상이.되는 것이 역사의 흐름인가 봅니다.

그러나 결코 허망하게 헛되게 끝나 버린 것이 아니니, 이렇게 한 작품 속에, 그리고 그 작품을 보고, 역사의 책임을 느끼게 하는 이 자리에 김구 선생님은 오늘도 살아계시기 때문입니다.

풋!

　이 땅의 젊은이들이 시들어 가고 있습니다. 졸업하자마자 학자금 상환 빚쟁이가 되고, 그 빚을 갚기 위한 일자리마저 없어 아르바이트직을 전전하는 이들이 부지기수라고 합니다. 일자리가 없어 연애도 결혼도 꿈같은 이야기라고 하니 이 나라의 미래에 먹구름이 시커멓게 덮여있다고 해도 과언은 아닐 것입니다. 그래서 부모들에게 의지하고 사는 나이든 젊은이들을 캥거루족이라고 부르는 슬픈 현실 앞에 우리가 서 있습니다.

　다행히 현 대통령이 한 푼이라도 긁어모아 일자리를 창출해야 한다고 각계각층에 호소하며 스스로 먼저 모범을 보이고 있습니다. 무엇보다 이 비극적인 현실을 뚫고 나가야 한다는 절박함이 묻은 진심이 느껴집니다. 이 진심이 전염병처럼 온 국민에게 전염되었으면 참 좋겠습니다. 국민 전체가 함께 절박함을 느끼지 않고서는 해결될 길이 없는 문제일뿐더러 기성세대의 큰 희생이 필요한 일이기도 합니다. 젊은이들의 앞날이 지금과 다른 방향으로 흐를 수 있다면 어떤 희생도 감수할 수 있는 어른들이기를 빌어 마지않습니다.

　기성세대의 당연하고도 당연한 책임 앞에서도, 청년이라는 이름 앞에 거는 기대는 그보다 훨씬 더 크다는 것을 청년들에게 고백하지 않을 수 없습니다. 세상은 청년들이 순수하기에 때로는 무모한 열정, 어떤 벽 앞에서도 "풋!" 한 마디로 뛰어들 수 있는 열정으로 앞을 향한 추진력을 얻기

풋!, 125×111cm, 수묵 채색, 2013

때문입니다. 인생의 지혜가 쌓인 현명하고 신중한 기성세대는 결코 흉내
낼 수 없는 이 열정은 청년기가 아니면 솟아날 수 없는 것입니다.

일자리 찾기 하나에 온 나라 청년들이 일사불란 맹목적으로 한 방향
만 향하고 있는 이 대열 속에서는 "풋!" 한 마디로 온갖 장애를 뛰어넘는
열정을 만날 수가 없습니다. 이 세대의 벽이 아무리 높아도 그것이 이 열
정의 걸림돌이 되게 하지 않을 의무와 권리가 청년들에게는 있습니다. 이
땅의 미래는 바로 이 열정에 의해 결정되기에 이 희망은 결코 저버릴 수
없는 것입니다.

청년들이여, 건방지라!

포로

쇠사슬로 묶일 때 자신의 뜻도 함께 묶여, 오직 주인의 뜻만을 살피며 따르는 것이 포로의 운명입니다. 일생 자신의 뜻을 쇠사슬에 묶어두어야 하는 고통은 상상으로는 도저히 짐작도 할 수 없는 일입니다.

6세기 이후 현대에 이르기까지 서양에서 생겨나는 모든 수도회들이 그 창립 문서에 반드시 참고하는 성 베네딕도의 수도규칙에서 베네딕도는 "자신의 뜻을 미워하라"는 말을 규칙 속에 여러 번 합니다. 수도 생활 초기에는 이 말이 의아스러웠습니다. 자신의 뜻을 경계한다는 것까지는 이해해도 어떻게 자신의 뜻을 미워할 수가 있는지에 대한 의문이 생겼던 것입니다. 그리고 과연 미워하는 것이 가능하며, 자신의 뜻을 미워할 때 어떻게 참된 자기 성장을 할 수 있는지 등의 의문들이 생겼었습니다.

수도 생활이라는 틀 자체가 개개인의 뜻을 살리고 키우는 것이 아니라, 더 큰 성장을 위해 자기의 뜻을 포기하고 공동의 뜻, 공동 의지를 우선함을 지향하기에, 처음 수도원에 들어간 사람에게 이 자기 뜻의 포기는 죽음에 가까운 큰 고통을 느끼게 합니다. 입회 초기 아직 펄펄 끓는 젊은 나이에 펄떡 펄떡 뛰는 자기 뜻을 꺾는 어려움은 과장 없이 죽을 만큼 힘들다는 것입니다. 그런데 어느 날 정신이 번쩍 들면서 깨닫는 바보 말문 터지는 진리 하나는 누구나 다 이 자기 뜻을 지니고 있고, 누구나 다 자기 뜻이 귀하다는 것입니다.

그런데 함께 살아가는 사람들끼리 서로의 뜻이 부딪힐 때 누가 먼저

포로, 208×147cm, 수묵 채색, 2013

자신의 뜻을 포기해야 할까요? 결국 이것이 문제이고, 세기가 흘러도 모든 규칙의 원규칙이 되는 것을 저술한 베네딕도는 자기 뜻을 미워하라고 한 것입니다. 모든 가정불화의 출발도 여기서부터 아니겠는지요.

그런데 이 그림에서 보듯이, 사랑하는 이들 사이에는 서로간의 자기 뜻의 충돌이 없습니다. 심지어 사랑에 빠진 연인들은 자발적으로 자신의 뜻을 상대의 뜻에 맞추려 합니다. 베네딕도가 말하는 미워한다는 것은 이성적 판단이 아니라 감정적 느낌이기에, 일부러 짜낼 수는 없고 상대에 대한 사랑, 연민, 자비가 있어야 자신의 뜻보다 상대의 뜻을 더 귀하게 여기는 일이 가능해집니다. 사랑의 포로가 되는 것이지요. 전쟁 포로의 고통과는 대조적으로 이 포로는 자기 뜻을 접음이 기쁨이 됩니다. 사랑의 신비입니다.

¯ 독수리

100명의 사람이 모여 있으면 100명마다 제각각 다르기가 우리가 같은 호모 사피엔스인가를 의심할 때가 있을 정도입니다. 비슷해 보이는 행동도 함께 살다보면 완전히 그 밑바탕이 다른 경우도 있고, 아주 달라 보이는 말이 실제 지향하는 바는 같은 경우도 있습니다. 10년 정도 함께 살았다고 이제는 서로 바닥까지 다 안다는 말 같은 것은 할 수 없다는 것을 잘 알 때쯤이 되면 이렇게 보았던 행동이 사실은 저런 것이었다는 것도 새롭게 보이기 시작합니다.

이 새로움을 얻기까지 걸어야 할 수고로움조차 이 새로움이 주는 환함에 비하면 아무것도 아니라는 것도 깨닫게 됩니다. 인생의 묘미입니다. 인간의 문제만큼 투자할 가치가 높은 것도 없거늘 현실은 그 반대인 것 같습니다. 공부에 운동에 예술에는 전력투구하면서 함께 살아가는 사람에 대해서는 투자하지 않습니다.

사람의 문제는 깊이 파고들수록 또 더 깊은 맛이 나오지만 그런 만큼 자신의 삶은 더 깊어지고 넓어집니다. 투자한 만큼 손해 보는 일 없이 이익이 돌아오는 일이기도 합니다. 그런데 대부분의 경우 "그저 같이 살면 되지 뭘 어쩌라고?"라고 가장 사소한 일로 저 구석에 박아둡니다. 이런 사고가 강할수록 현실에 생겨나는 문제에는 대처 능력 꽝이거나, 자기주장만을 내세우거나 할 가능성이 높습니다.

그런 문제들 중 하나가 공격성입니다. 공격성을 지닌 사람은 보통의 경

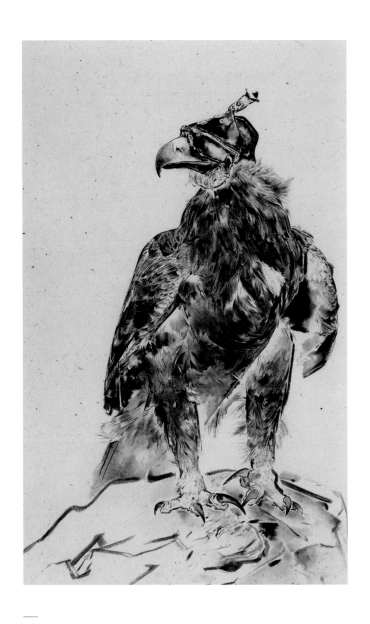

독수리, 190×95cm, 수묵, 2010

우 자신이 스스로 억제하는 것이 거의 불가능합니다. 이 작품을 처음 만났을 때 "그래 맞다 맞다"라는 말이 절로 나왔습니다. 독수리가 그러하듯 공격성이 자신의 생존 무기일 수밖에 없는 경우가 있는 것입니다. 그렇다면 어쩔 수 없는 그 공격성을 다시 공격해서 전쟁터로 만들기보다 그 공격성에 살짝 눈가리개를 해 줄 수 있는 것입니다. 그러면 공격성 탓에 불가능했던 소통도 가능해지는 것이지요.

그 눈가리개란 온유함입니다.

¨대지의 마지막 풍경

　　화백의 그림 제목은 그 자체만으로도 묵상 자료를 제공해 줍니다. 〈대지의 마지막 풍경〉이라는 이 제목 역시 그렇습니다. 둥근 지구 어디에 마지막 자리가 있겠습니까만, 이 풍경 속으로 들어가면 마지막 자리가 있음을 알게 됩니다. 양과 소 외에는 양식거리가 없는 몽골 사막, 사막의 텅 빔을 닮은 사람들이 사는 그 대지에서도 마지막 풍경입니다. 유일한 양식인 양이나 소가 병에 걸린 것을 보고, 병이 더 깊어 죽기 전에 고기를 말리면 되지 않느냐고 질문했더니 자연이 불러 데려가는 것 그대로 둔다는 대답이 돌아왔다고 합니다.

　　그렇게 제 명을 다한 짐승 한 마리, 들짐승에게 머리는 먹히고 횅하니 구멍 하나 뚫렸습니다. 사막의 바람이 위로하듯 그 속을 드나들고, 이 짐승은 바람과 함께 대지 위에서 마지막 노래를 부릅니다. 화백이 몽골 사막 한복판에서 이 광경에 접했을 때 바람과 함께 하는 합주 소리가 퍼지고 있었다고 합니다. 그곳에 텐트를 치고 며칠 동안 아무것도 하지 않고 관악기 소리 같은 그 음악 소리만 들었다 합니다.

　　이 그림 앞에 고요히 서 있으면 우리에게도 그 음악 소리는 들려옵니다. 대지의 마지막 아들딸들에게…

대지의 마지막 풍경, 139×188cm, 수묵, 2005

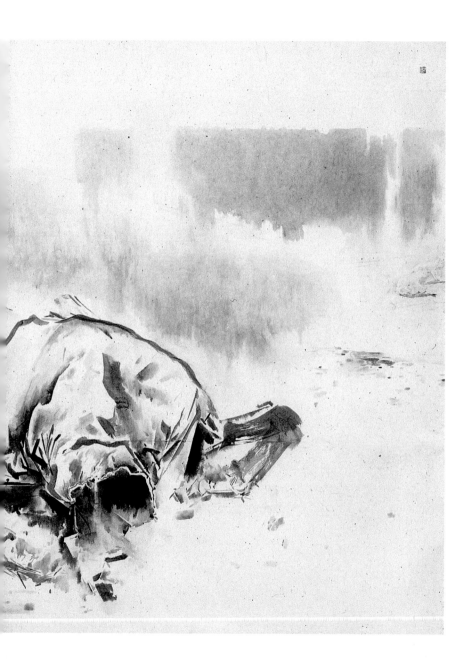

⁻ 어머니

간장독에 비친 어머니 아니 엄마의 얼굴. 엄마의 얼굴로 비쳐 아이의 얼굴로 떠오르는 이 땅 위 유일한 얼굴입니다. 타인에게 밥이 되어준다는 말이 있는데, 아무데서나 누구에게나 결코 쉽게 적용할 수 있는 말은 아니지요. 누군가에게 생명의 양식이 되도록 자신의 온 존재를 내어놓는 일이니 어찌 쉽게 이야기할 수 있겠습니까?

간장독 그 하나의 이미지만으로 온 생을 자식을 위해 희생한 엄마들의 이미지가 고스란히 떠오르게 해 주는 작품입니다. 이 그림은 화백 자신의 모친을 넘어 자신의 꿈이나 자기 계발 따위는 생각조차 해 보지 않았던 엄마들에 대한 찬가입니다. 이 시대의 기성세대들은 이런 사랑을 먹고 자라왔습니다.

간장독 속에 빠진 하늘 위 검은 구름이 결코 쉽지 않았을 엄마들의 한 생을 펼쳐놓습니다. 그럼에도 그 구름은 엄마의 얼굴을 덮치거나 가리지 못하며 오히려 자신의 얼굴을 내세우기보다 아이의 얼굴로 떠오릅니다.

간장 된장마저 사서 먹는 요즘 세상 아이들에게는 이 작품이 빚어내는 느낌이 옛날 옛적 이야기로밖에 들리지 않을 수도 있을 것 같습니다. 여성 역시 남성과 같이 자신의 고유한 몫이 있기에, 옛날처럼 여성들이 오직 엄마로, 아내로만 살기를 누구도 강요할 수 없다는 것은 분명한 사실입니다. 그럼에도 엄마의 희생이 담긴 사랑이 없이는 아이가 한 사람의 어른으로 성장해가는 데는 심각한 문제가 생길 수밖에 없다는 것도 사실입

어머니, 144×94cm, 수묵, 2010

니다.

　엄마와 여성, 이 두 가지는 건널 수 없는 평행선으로 영원히 만날 수 없는 것일까요? 문제는 사랑의 깊이와 크기, 넓이의 문제가 아닐까라는 생각이 듭니다. 깊은 사랑은 어떤 상황에서도 사랑하는 이를 위한 답을 찾아내니까요. 오늘도 그 엄마의 사랑을 먹고 아이들이 커가고 있습니다.

¯ 전봉준

우리 역사를 돌아볼 때 끊임없이 새롭게 돋아나는 상처 같은 아픔인 인물이 있습니다. 녹두 장군 전봉준.

아래서부터 민중의 힘을 끌어모은 사람.

끝을 고해가는 봉건제도를 허물고 새로운 역사의 장을 열고자 한 사람.

부패한 권력 아래 신음하는 민중을 해방시키고자 한 사람.

일본의 식민 야욕을 꿰뚫어 보고 그에 대처하고자 한 사람.

그는 무엇보다 제대로 된 한 인간으로 취급받지 못했던 여인과 아이들에게 요즘과 같은 존엄을 찾아주고자 했던 사람입니다.

즉 그는 개벽을 믿었던 사람입니다. 전혀 다른 세상, 위아래가 뒤집히고 약한 사람이 힘 있는 사람보다 결코 못하지 않다는 것을, 만인은 똑같이 인간이라는 사실을, 그런 세상이 와야 한다는 것을 방방곡곡에 외치고 싶어 하였습니다. 그는 실제로 여인과 아이들에게도 맞절을 하고 존댓말을 사용하였습니다.

그래서 그의 움직임, 그가 이끌었던 농민운동에는 인간적 야욕이 얽혀 있지 않습니다. 온전히 자신을 내려놓고 오직 힘없는 민중만을 위해 마음이 불타올랐던 사람을 우리는 역사 안에서 만납니다. 자신을 온통 비웠기에 그에게는 일본인조차 감히 함부로 대하지 못했던 위엄과 카리스마가 풍겼습니다. 여성과 아이들에 대한 한없는 부드러움과 세상의 악 앞에서의 단호함과 얽히고설킨 세상의 움직임을 파악하는 뛰어난 통찰력과 때

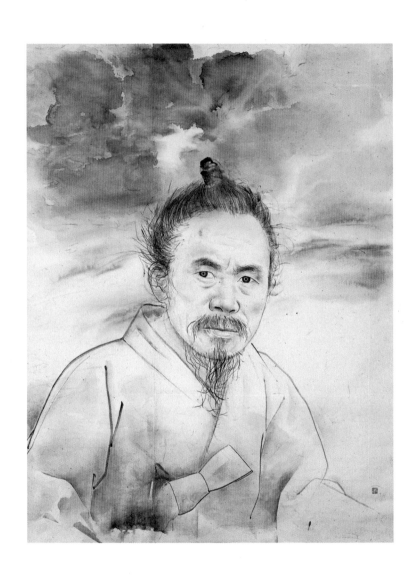

전봉준, 188×147cm, 수묵, 1995

를 놓치지 않는 순발력까지 겸비한 불세출의 위인을 우리 역사 안에서 찾아볼 수 있습니다.

그런데도 수천 년을 뒤져도 한 명 나올까 말까 한 인물을 우리는 허무하게 보내고 말았습니다. 이 작품은 이러한 그의 인품과 세상을 보는 안목과 온 생을 바친 민중 해방의 운동이 허무하게 끝나는 데도 그것을 자신의 몫으로 받아들이는 진정한 위인의 사람됨을 고스란히 드러내주고 있습니다.

화백은 이 작품 안에서 전봉준의 삶은 허무하게 끝나고 만 것은 아님을 보여 줍니다. 그의 머리 위 터진 구름 사이로 빛이 비쳐들고 있습니다. 예술이 지닌 힘을 다시 한 번 확인하게 됩니다. 역사 속에 제대로 빛을 발하지 못하는 인물을 이렇게 우리 앞에 세워줍니다.

진정한 희생은 세월이 지나도 빛이 바래기는커녕 그 진정한 의미가 더 드러나는 법입니다. 역사는 그 희생을 누르고 덮으려 한 검은 손을 걷어내고 언젠가는 그 참빛이 터져 나오게 합니다. 그리고 그 역사는 저절로 흘러가는 것이 아니라 우리가 써나가는 것입니다.

‾ 휴식

　　시대를 한참 뒤떨어져 사는지 "반려동물"이라는 말에 동의하는 데도 한참 걸렸지만, 동물들을 위한 화려한 유모차(?), 유치원, 장례절차, 음식, 장난감 등에 대해서는 아직도 거부감을 물리칠 수 없는 것은 사실입니다. 그것은 동물이 싫어서가 아닙니다. 현대인들의 정서를 위해서나 인간세상으로 인간이 끌어들인 동물들의 존엄을 생각해서도 끝까지 그 생명들과 삶을 같이 나누는 따스함에는 전적으로 찬성합니다.

　　사실 동물을 옆에서 지켜보거나 직접 키워보면, 이 아이들도 영혼이 있지 않을까라는 생각이 들게 만듭니다. 이 작품 속의 소는 한참 일하던 중에 쉬를 보는데, 그 눈빛이 재미있습니다. 뒤편에 있는 주인의 안색이라도 살피나 싶습니다.

　　수도원에 농사라고 이름 붙이기도 뭣한 조그만 밭과 과수들이 있고, 수도원 주변 산야는 제법 넓어 관리하기가 쉽지 않습니다. 수녀들이 직접 제초기를 사용하여 풀베기를 하는데도 어느새 처음 시작했던 자리는 다시 풀들이 우북우북 자라있고, 퇴비를 주고 나면 약 쳐야 하고 또 어느새 김매기도 해 주어야 합니다. 그러다보니 농사 담당 수녀님은 늘 마음이 조급하기 쉽고 이리저리 쫓아다니다 건강을 해치곤 합니다.

　　농사를 지어 생계를 이어가야 하는 농부들은 아마도 이런 정도로 그치지 않겠지요. 자신이 가꾼 작물과 과실들이 곧바로 수익으로 직결되고 자식 교육과 생활 유지를 위한 기반이 될 때는 이것저것 따지지 않고 몸

을 던질 수밖에 없겠지요. 경운기로 밭을 가는 것도 그 힘겨움이 상상 초월이거늘, 소를 몰아 밭을 갈아야 하는 육체적 부담은 해 보지 않은 저로서는 감히 묘사를 할 재주가 없습니다.

그런데 이 소가 주인의 마음을 그대로 읽고선 주인을 쉬게 해 주고 싶은 것은 아닌가라는 느낌이 들었습니다.

"아무리 그래도 조금 쉬어 가요. 한 자락 쉰만큼 일이야 조금 늦겠지만 한 자락 앞을 더 볼 수 있잖아요. 몸 상한 뒤 그 모든 게 무슨 소용이 있나요?"

동물도 인간과 함께 교감하는 능력이 있어, 일부러 늑장을 부리며 주인을 조금이라도 쉬게 해 주고 싶어 하는 그런 눈빛을 읽습니다.

옛사람들은 동물을 동물의 자리에 두되, 인간과 함께 교감할 수 있는 대상으로 귀하게 여겼습니다. 화려한 옷 해 입히고 유치원에 보내지 않아도 동물들과 마음으로 교류할 줄 알았습니다.

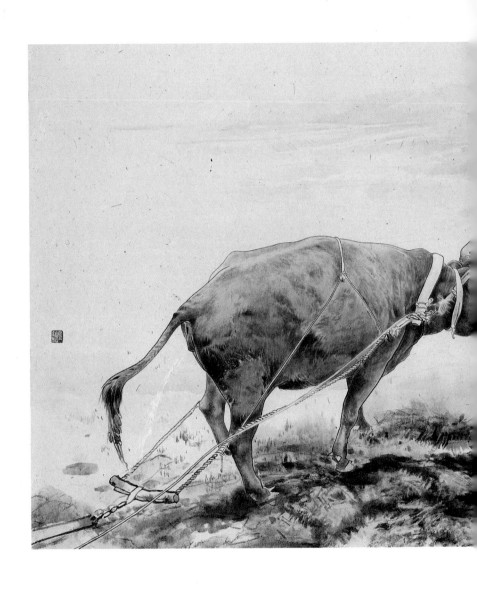

휴식, 91×157cm, 수묵, 1993

하늘에 핀 꽃

하늘에 땅 그리움이 가득합니다. 무슨 소리냐고요? 땅에 하늘 그리움 가득한 것 아니냐고요?

하늘 그리움 짓밟힌 땅. 땅은 땅대로 하늘은 하늘대로 따로 나누어지지 않고 그리움으로 서로 섞여드는 하늘과 땅이거늘, 어느 땅은 하늘 그리움이 바싹 말라버리고 말았습니다. 하늘 그리움이 있어 촉촉해질 땅이거늘 땅은 마르고 말라 남의 피를 탐하고 말지요. 그 척박한 땅에서 꺾여버린 어린 가지들, 피우지 못한 채 꺾인 땅의 꽃봉오리들, 하늘에서 찬란히 꽃을 피웁니다. 찬란히 피어날수록 땅 그리움 사라지기는커녕 더 찬란히 커집니다.

땅이 하늘 그리움 접고서도 땅일 수 있음은 하늘에서 땅을 그리워하기 때문일지 모릅니다.

하늘에 핀 꽃, 125×110cm, 수묵 담채, 2015

아파트

　1970년대 강남이 우리나라와 서울의 노른자위가 되어가는 과정에서 쑥쑥 들어선 아파트는 모든 이들의 선망의 대상이었습니다.

　그 아파트를 강 건너 강북 다리 쪽에서 바라보았을 때 부의 상징, 새로운 문화의 상징, 새로운 지식층의 상징, 권력의 상징이 되었던 것은 어쩌면 당연한 일이었습니다. 그 아파트를 불빛 휘황한 밤에 볼 때는 그 영역권 안에 들어설 가능성이 없는 사람들에게 이 상징들이 하나씩 눈앞에 명멸하는 초현실이었을 것입니다. 더 나아가 저런 휘황한 것을 지닌 가정은 또한 화목함의 상징으로 보였을지도 모릅니다.

　그렇게 포장된 강남, 부의 상징을 향해 우리나라는 50년 동안 발바닥에 불이 나서 다 타 없어지는지도 모른 채 달려왔습니다. 그 강남에 한 자리를 얻은 이도 낙오한 이도 있겠지요. 그러나 그 강남은 결코 우리나라를 행복하게 해 주지 못한다는 사실을 이제 조금씩 깨달아 가고 있는 것 같습니다. 늘어난 것은 이혼과 불신, 정신병이라는 것을 우리 모두는 알고 있습니다.

　이제 같은 강남, 아파트들은 갇힘의 상징, 대명사인지도 모릅니다. 부에 갇히고, 개인주의에 갇히고, 이기주의에 갇혀 인간성을 상실해가는 이 시대의 아이콘인지도 모릅니다.

　우리의 삶을 아무리 편리하게 해 준다 해도 아파트는 펄펄 살아 움직이는 생명의 상징이 될 수는 없는 일입니다. 아파트는 이제 우리에게 새로

운 생명의 상징을 찾으라는 역상징이 되고 있습니다.

이 작품을 그릴 때 화백은 아직 대학생이었고, 학비도 스스로 벌어야 하는 입장이었기에, 그림 그릴 종이조차 살 돈이 없었습니다. 그래서 다른 학생들이 그리고 버린 종이의 여백을 잘라 다림질하여 상자에 보관했다가 풀로 붙여 사용하였다고 합니다. 역설적이게도 그렇게 잘라 붙인 자리가 아파트 그림에는 더 없이 뛰어난 효과를 내었다는 것입니다. 가난조차 버릴 것이 없는 경지를 살아가며 그는 자신에게 행복하지 않았던 시절이 없다고 고백합니다.

아파트, 130×226cm, 수묵 채색, 1979

깨진 하늘

"하늘이 무너지는 것 같다"는 말을 쓸 때는 세상에서 가장 처참한 지경에 이르렀다는 것을 의미합니다. 더 이상 나갈 곳도 없고 그렇다고 뒤로 물러설 수도 없게 된 처참한 상황에 처했을 때야 쓰는 말입니다.

그런데 만약 하늘이 무너질 수 있다면 어떻게 되는 것일까요? 어린아이 말장난 같을지 모르지만 하늘이 열려, 하늘을 바라보고, 어쩌면 올라갈 수도 있는 것 아닐까요?

하늘이 깨지는 일, 수도자에게는 기다리고 기다리는 일입니다. 큰 고통이 수반될지라도….

깨진 하늘, 125×110cm, 수묵, 2014

내음으로 기억되다

너의 고통이, 나의 고통으로, 냄새로 기억되네. 내 코가 물크러졌으면 좋겠네. 그 고통을 안고, 공포와 전율 속에 절며 절며 이 생을 넘어갔을 너의 냄새. 사라지지도 않아, 흐려지지도 않아. 너의 냄새 속에 차라리 나 묻혀버리기를 얼마나 수없이 바랐던가?

너의 냄새에 묻어나는 또 다른 냄새. 차라리 내가 인간이기를 포기하고 싶어지는 그 다른 냄새. 그것도 인간의 냄새일까? 차라리 동물의 것이라면 나 위로가 되겠네. 네가 있는 그곳에선 이 냄새도 향기가 될 수 있는 거니?

이 냄새조차 사라지는 날, 그 공허함에 또 몸서리를 치는구나. 너와 나를 이승과 저승을 잇는 이 동아줄 하나. 너의 삶이 나의 삶이 되고, 너의 못다 한 목숨이 내 목숨으로 이어지는 냄새. 죽음 같은 고통에도 포기할 수 없는 이 냄새.

어느 시대에든 없지 않았을 억울한 죽음들. 과학이 발전하고 인간의 이성이 최고로 개화했다는 현대에 그것이 사라지기는커녕 더 음험하고 야비한 형태로 행해짐을 끊임없이 보게 됩니다. 윤 일병의 죽음 앞에선 엄마의 고통과 절망을 표현하는 이 작품은 구체적인 사건 하나를 넘어 절망 앞에선 모성애의 지극함을 피부가 아프도록 공감하게 만들어 줍니다. 이 절망 앞에서조차 우리가 무심하다면 하늘이 깨지고 하늘로부터 도움이 내려올 것입니다. 그리고 그것은 우리에게 재앙이 될지도 모릅니다.

내음으로 기억되다, 137×135cm, 수묵 채색, 2014

익숙함의 두려움

무엇인가에 익숙해지기 전 서툴고 어색한 몸짓은 몹시 불편할 뿐 아니라, 사람을 초조하게 만들기도 합니다. 특히 예술이나 스포츠를 처음 익히는 이들, 피아노, 바이올린, 운동 등은 초기 기술 익히기가 중노동보다 더한 몸의 사용을 요구합니다. 에너지가 크고 성취욕이 강한 사람일수록 이런 불편함을 참는 것이 쉽지 않아 마치 누가 뒤에서 쫓아오기라도 하듯 연습을 반복합니다.

이러한 훈련 없이 자신은 물론 듣는 이에게 감동을 줄 수 있는 경지에 도달할 수 없습니다. 훈련을 거듭하여 어느 날 바로 그 지점에 닿았다는 느낌에 휩싸일 때의 황홀감에 가까운 느낌은 그 동안의 모든 땀과 힘겨움을 그대로 날려주고도 남습니다.

또한 그 결과로 빚어지는 예술이나 운동의 아름다움은 다른 이를 감동시키고 본인에게까지 그 감동이 전달되어 본인 안에 새로운 불꽃이 일게 만듭니다. 이 훈련에 훈련을 거듭한 끝에 얻은 익숙함, 노련함이 없이 아름다움을 빚을 수 없는 것은 누구도 부정할 수 없는 사실입니다.

하지만 이 익숙함은 어느 경지에 이르게 해 주고 몸을 편하게 하는 대신 정신과 영을 가라앉게 만듭니다. 그저 알고 있는 대로 익숙해진 대로 이 정도만 해도 남들보다는 나으니까 그냥 편하게 사는 것도 괜찮으니까 이런 생각들이 몸과 마음과 정신을 채우게 되면 새로운 에너지는 몸속에 위축되고 맙니다.

익숙함의 두려움, 125×110cm, 수묵 담채, 2014

이것은 종교와 수행의 세계에서는 어떤 예술, 운동, 학문보다 더 첨예하게 적용됩니다. 익숙함이 주는 편안함과 새롭게 도전함에 오는 힘겨움을 넘어서게 하는 것은 더 높은 목표, 더 고차원적 정신을 필요로 합니다. 더구나 그것이 종교와 같이 일생을 거는 것이라면 그에 수반되는 힘겨움, 희생은 당연한 것이 될 수도 있는 것입니다.

그 목표가 초월적 세계, 하느님이라면 우리가 닿는 익숙함은 새로운 땅, 새로운 섬을 향해가는 하나의 출발지가 됩니다. 초기에는 힘겨움의 끝에 다다른 익숙함을 떠나 또 다른 힘겨움에로 가야 하는 여정 앞에 눈앞 세계 전체가 새카맣게 되는 경험도 합니다. 하지만 그 목표가 선명해질수록 섬에서 섬으로 여행하듯, 한 섬을 섭렵하고 나면 그 섬에 머물러 주저앉아 버리는 것이 아니라 다시 새로운 미지의 섬을 향해가는 것이 삶을 신명나게 늘 새롭게 해 줌을 경험하게 됩니다.

그리고 여기서 에너지가 새롭게 분출되는 그 불꽃이 사그라짐이 없이 타오름을 경험하게 됩니다. 나이 든 젊은이, 늙은 젊은이로 살아갑니다.

이 새로운 불꽃이 사그라들면 옆 사람의 고통도, 억울한 죽음 앞에 무너진 부모들의 참담함도 모두 강 건너 불구경이 될 수 있습니다. 내 자식, 내 가족만 무사하면 세상사 모두 다 그럴 수 있는 것이 됩니다. 익숙함의 두려움입니다.

¯ 염소

염소에게서 저런 눈빛을 읽을 수 있네요. 몸을 녹일 듯 감싸는 안개도 저 눈빛 때문인 것 같습니다. 그리움의 겹이 켜켜이 쌓여 깊은 산속 안개처럼 주위마저 감쌉니다. 그리움이 있어 사람의 마음은 부드러워지고 완고함도 누그러질 수 있습니다. 그리움이 사라진 사람에게서는 향기가 아니라 몸 돌리게 하는 냄새가 납니다.

그리움은 완전히 성취하거나 소유한 것이 아니기에 아픔과 눈물도 함께 동반합니다. 그러나 온전하게 소유하고 쟁취해 버리고 나면 그리움도 사라지고 그곳에 남는 것은 너와 나의 잔해뿐입니다. 서로 사랑하되 늘 서로 사이에 거리를 둘 때 그리움도 사라지지 않고 두 사람 사이를 안개처럼 감쌉니다. 서로에게서 남은 쓰레기가 아니라 늘 깊은 매력으로 다가설 수 있습니다.

염소의 눈빛에서 그리움을 읽는 예술가의 눈, 가장 작은 벌레 한 마리도 우리에게 영감의 원천이 될 수 있습니다. 그 눈에는 그리움이 있습니다.

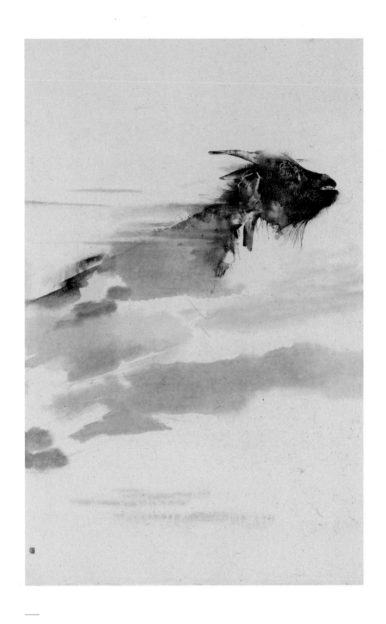

염소, 145×95cm, 수묵, 2008

날숨

보통 날숨은 사람의 몸을 돌아 나쁜 가스를 싣고 배출하는 숨입니다. 그런데 화백은 시어머니와 며느리의 보기 드문 이 정겨운 모습을 묘사한 작품에 〈날숨〉이라는 제목을 붙였습니다.

성경의 창세기에서 사람 창조에 대한 부분이 저절로 생각납니다. 하느님께서 사람을 흙으로 빚은 후 그 코에 생명의 숨을 불어 넣으시니 사람이 생명체가 되었다고 합니다. 하느님이 불어넣으신 생명의 숨, 우리네 숨처럼 나쁜 가스 가득 실린 숨이 아니라 생명의 숨이었습니다. 우리도 사랑으로 타인에게 숨을 불어넣을 때는 나쁜 가스를 배출하는 숨이 아니라, 사랑이 담긴 숨을 내쉽니다.

시어머니와 며느리 사이에 아무리 사이가 좋아도 뭔가 있게 마련이지만, 세월이 흘러 같이 늙어가는 시기가 되면 한 생을 같이 살아가는 사람으로서 이해 못할 것도 없어지고, 어떨 땐 딸보다 더한 정이 생겨날 수 있지 않겠는지요. 그래도 역시 사랑은 뭐니 뭐니 해도 내리 사랑이 큰 법이라 시어머니가 며느리의 흰 머리카락을 뽑아줍니다. 흰 머리카락 하나에 담긴 삶의 이야기는 시어머니든 며느리든 함께 품고 있는 것이 있으니까요.

날숨, 147×187cm, 수묵 채색, 2010

⁻안간힘

안간힘이란 것의 끝을 보여 주는 장면으로 제게 떠오르는 것이 있습니다. 잘 알려진 이야기로 나비가 고치에서 나오는 장면입니다. 정말이지 상상도 못할 작은 구멍에서 안간힘을 쓰며 나오는데 거의 하루 종일 시간이 걸린다고 합니다. 실제로 그 장면을 지켜보고 있으면 누구나 가위를 들고 와 그 구멍을 조금 넓혀주고 싶은 생각이 들게 한다고 합니다. 그럴 정도로 안간힘을 쓴다는 것이지요.

그렇게 안간힘을 쓰는 과정에서 번데기로 있을 때는 어깨에만 몰려있던 에너지가 날개에까지 퍼지게 되고 그로 인해 고치에서 나오는 첫 순간부터 훨훨 날 수 있게 된다는 것입니다. 그런데 보는 이가 안타까움을 참지 못해 구멍에 살짝 가위질을 해 주면 안간힘을 쓰지 않게 되고 그 탓에 어깨에 힘이 날개에 골고루 퍼지지 못해 뒤척이기만 하다가 끝내 죽고 만다고 합니다.

이렇게 안간힘을 쓸 순간이 인생에 여러 번 찾아옵니다. 정말 고독하게 혼자서 뚫고 나가야 하는 순간입니다. 나비와 달리 우리는 이런 순간 이곳저곳 분산되어 있던 에너지가 한 곳으로 모이게 되고 이 집중된 에너지는 지금까지 보던 것과는 전혀 다른 것을 볼 수 있는 새로운 눈을 뜨게 해 줍니다. 이때 옆에서 누군가 도움을 주는 것은 오히려 도움이 되지 않고 방해가 될 수 있습니다. 도움에도 때가 있는 것입니다. 고독하게 혼자 버려두어야 하는 순간이 있습니다.

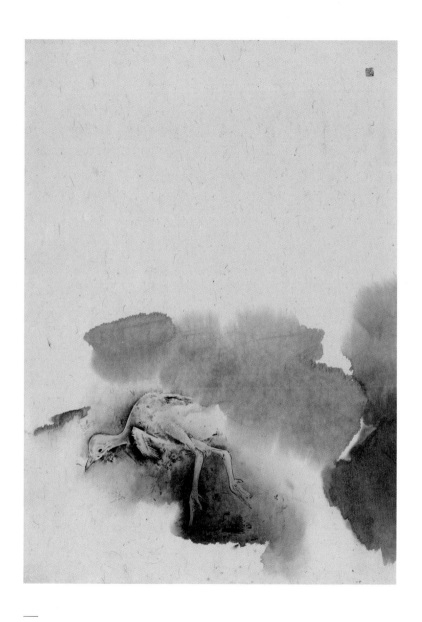

안간힘, 96×66cm, 수묵 담채, 2010

¯ 분노를 삭이며

눈빛이 면도칼이 하나 나를 향해 날아오는 것 같습니다. 꽉 다문 일자 입과 울근불근 움직일 것 같은 목의 핏줄에 더하여 어깨를 그린 묵선에서 퍼진 자국에서 뭉글뭉글 김이 새어나오는 모양새는 긴 설명 없이도 이 농부가 어떤 상황에 놓여있는지 짐작하고도 남음이 있습니다.

농부의 분노가 제 가슴에까지 불을 지핍니다.

이런 그림을 보노라면 예술인 블랙리스트를 작성한 이들을 이해하고도 남음이 있습니다. 백 마디 연설보다 이 작품 하나가 던지는 무게가 더 크기 때문일 것입니다.

인간의 현실, 존재의 심연, 삶의 한계를 깊이 공감, 관찰하며 보다 나은 세상, 현실을 극복하고 초월하기를 지향하는 예술은 정치적이지 않기에 훨씬 정치적인 힘을 발휘합니다. 예술의 역설 가운데 하나입니다.

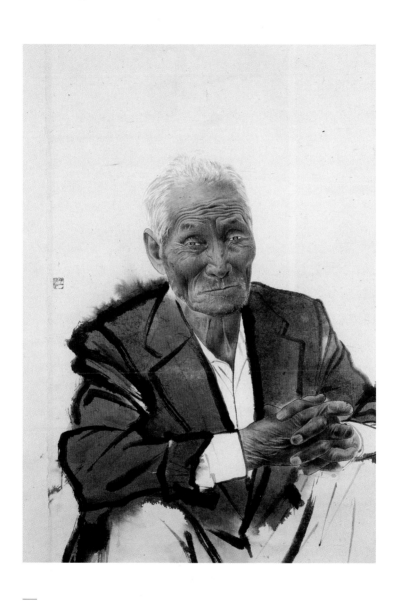

분노를 삭이며, 146×104cm, 수묵 채색, 1992

⁻이제는 의자가 쉬자

　다 부서져 조그만 아이가 앉아도 더 부서질 것 같은 의자가 여기 있습니다. 인간이란 존재도 생의 마지막에는 이와 다를 바가 없을 것입니다. 이것저것 다 소모하여 더 이상 쓸모가 없는 상태가 누구 하나 예외 없이 찾아옵니다. 이제 쉬는 것만이 남은 몫이 된 것이지요. 그런데 인간이란 동물은 참 이상해서 이런 순간이 와도 쉬지 못합니다. 오히려 소외되는 것 같고 쓸모없는 존재로 전락해 버린 것 같아 더 용을 쓰며 자신의 몫과 할 일을 찾고자 하는 경우가 허다합니다.

　쓸 곳이 없어질 때야 참으로 빈 몸, 빈 마음이 되고 주위 사람을 따뜻하게 여유롭게 맞아들일 수 있어야 마땅하고 옳은 일이지만 불행하게도 그런 경우가 많지는 않은 것 같습니다. 쓸모가 없어질수록 자신의 쓸모를 더 챙기려는 것은 어쩌면 자신에게 주어진 몫을 다하지 못하여 그것을 더 사용해야 하기 때문은 아닐까 스스로 질문을 해 보아야 하지 않겠는지요.

　이 그림은 우리에게 그대는 자신의 목숨을 제대로 사용하였는가라고 묻고 있는지도 모릅니다. 얼른 장을 넘기며 이 그림을 덮듯이 이 질문도 피해가지 않기를….

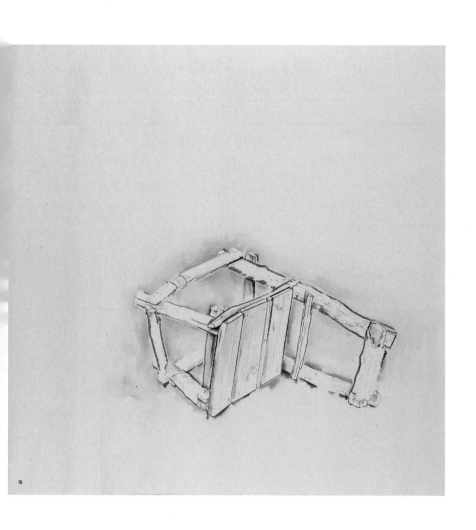

이세는 의자기 쉬자, 169.5×166.5cm, 수묵, 2014

￣수박씨 뱉고 싶은 날

가족끼리 수박을 먹을 때는 저렇게 신문지를 깔고 퉤퉤 일부러 소리까지 내며 수박씨를 뱉어내곤 하던 기억이 새삼스럽게 떠오릅니다. 남동생들은 일부러 더 짓궂게 굴며 여동생 손 위를 조준하여 맞추어 뱉다가 작은 실랑이가 벌어지기도 합니다. 손님이 오셨을 때나 가족끼리 먹을 때도 집안의 기류가 그다지 선선하지 않을 때는 얌전한 접시에 썰어 놓고 각자 알아서 집어먹거나 말거나 하게 될 것입니다.

그래서 한여름 수박 먹는 기억은 그 가족의 한 단면을 수박 자르듯 잘라서 보여 주는 경향이 있습니다. 아무것도 아닌 평범한 기억, 평범함이 쌓여 만든 그 단단함은 돌조차 깨트리지 못할 굳은 토대가 되어 줍니다.

그런데 이 작품에는 눈밝은 사람이 아니고는 찾기 어려운 보물찾기 하나가 숨겨져 있습니다. 방바닥에 깔린 신문 내용 중에 김현철 뇌물 사건이 눈에 뜨입니다. 화백의 숨은 뜻이지요. 억 단위의 돈을 평생 만져보지 못하는 서민들에게는 상상조차 어려운 액수의 돈이 검은 거래의 대가로 넘겨집니다. 그것도 대통령의 아들이 그 돈의 수령자입니다.

작품 속의 두 아이는 이런 내용을 알기에는 아직 너무 어렵니다. 깔린 신문지 위에 수박씨를 퉤퉤 뱉는 아이들의 무심한 얼굴은 묘한 카타르시스를 느끼게 해 줍니다. 예술은 체제 속에 조용히 앉아 그 혜택을 보기에는 거리가 있을 수밖에 없나 봅니다. 그 야생성을 잃으면 예술은 자칫 상업으로 전락할 수도 있지 않을까요.

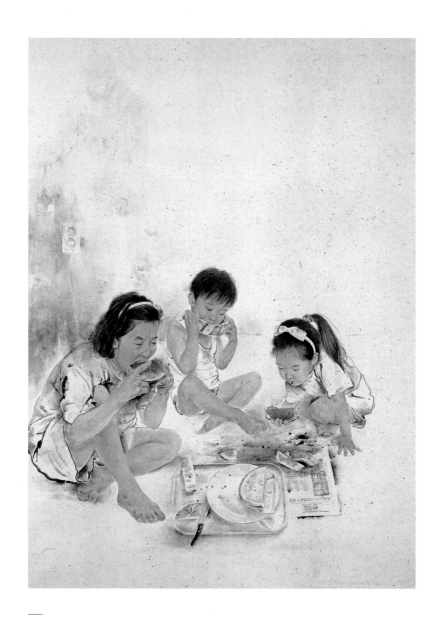

수박씨 뱉고 싶은 날, 180×130cm, 수묵 채색, 1997

¯ 천국의 아이들

아이들이 저렇게 올망졸망 함께 앉아 있는 풍경을 본 것이 언제인지 모르겠습니다. 우리 아이들도 저렇게 살 수 있는 때가 이 땅에도 있었다는 사실을 믿기가 쉽지 않습니다. 만나면 아파트 평수, 차 종류부터 따진다는 아이들. 아이들을 성적순, 부모들의 능력에 따라 평가하는 교사들. 이런 현상을 비판할 생각은 전혀 없습니다. 누구나 이 비정상 사회로부터 책임을 모면할 수 있는 사람은 없기 때문입니다.

저 아이들의 눈망울이 마치 우리 사회를, 우리의 검은 뱃속을 들추고 벗겨버리는 것같이 느껴집니다. 쟁취하고 빼앗고 튀어 오르고 앞지르고 남을 제치고서라도 이겨야 한다는 강박증에 시달리는 우리네 정서 밑에 은밀히 감추어진 욕망을 그대로 벗겨버립니다. 세상과 세상의 흐름을 벗어날 수 없다는 핑계로 자신의 욕망을 실현시킴이 남을 희생시키는 것의 정당방위라도 되는 것처럼 살아갑니다.

부정부패, 사리사욕에 물든 지도자의 부당한 명령을 수행하여 가난하고 힘없는 이들이 심각한 피해를 보는 일이 생겨도 "가족을 먹여 살리려면 어쩔 수 없다."는 이 한 마디가 모든 것을 용서해 주는 풍토가 되어 버렸습니다.

천국은 우리에게서 쫓겨나 우리 발밑에 깔리고 말았습니다. 저 아이들이 누리는 자연스런 삶, 함께 살아감의 기쁨을 우리는 잃고 말았습니다. 이기고 빼앗고 탈취하고 남을 눌러야 할 것이 없어지면 그곳이 바로

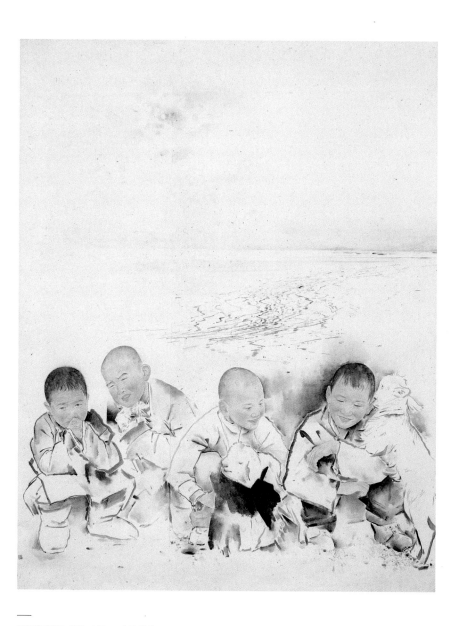

천국의 아이들, 188×148cm, 수묵 채색, 2003

천국이요, 그 사람 자신이 이미 천국입니다. 천국은 죽어서 가는 하늘나라라 여기고 저 멀리, 우리 발밑에 밀어 넣고 짓밟는 일은 없기를 바랄 뿐입니다.

어휴 이뻐

우리 수녀원에서는 하루 일곱 번 공동체가 함께 노래로 기도를 바칩니다. 그러다보니 가창법이 상당히 중요하여 가끔 전문가, 성악을 전공한 수녀님을 모시고 연습을 합니다. 그 수녀님의 설명 중에 참 인상적인 것이 있었습니다. 사람의 몸은 자신의 체중과 부피가 차지하는 딱 그 부분만이 아니라, 사람의 키를 기준으로 전후좌우 상하로 360도 돌릴 때 그만큼이 우리가 소리를 공명하게 해야 할 공간이며, 그 공간이 클수록 목소리의 폭도 커진다는 것이었습니다.

이것은 비단 성악만이 아니라, 사람 사이의 관계에도 적용되는 면이 있지 않은가 하는 생각이 들었습니다. 360도 돌린 그 공간 속으로 들어가는 사람은 아주 친밀한 사람들입니다. 가족, 연인, 친구들이겠지요. 그렇긴 해도 늘 이 360도 공간 속에 함께 머무는 일이 없습니다. 사랑에 빠져 눈에 껍질이 씌워진 연인들도 포옹을 하면 그 포옹을 풀 순간이 옵니다. 친구와 만나 악수나 허그를 할 때면 서로가 이 공간 속으로 들어가지만 곧 그 공간에서 벗어납니다.

아기는 뱃속에서 엄마와 한 몸이었기에 엄마 뱃속에서 나와도 여전히 한 몸으로 느낀다고 합니다. 엄마와 나 사이에 아직 아무런 공간도 없고, 여전히 엄마의 찌찌로 영양을 공급받고, 엄마의 품이 자신의 몸 일부분입니다.

그러나 한 살 두 살 먹어갈수록 자신의 공간이 생겨납니다. 가장 가까

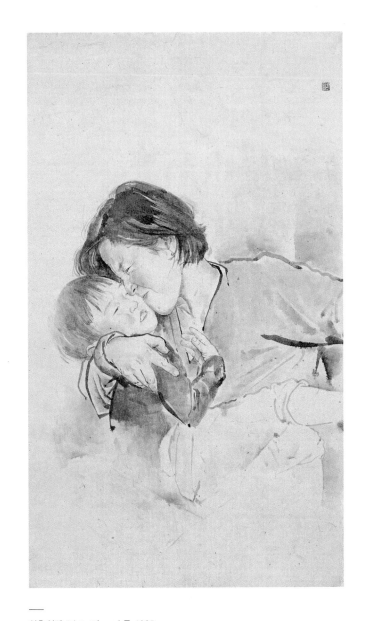

어휴 이뻐, 94.5×56cm, 수묵, 1995

운 엄마도 내가 아니라 남이고, 둘 사이에 공간이 있음을 어떨 때는 엄마보다 아기가 더 먼저 알아차립니다. 안아 주려 해도 버둥거리며 내려서 혼자 걷겠다고 떼를 쓰고 밥도 줄줄 흘리더라도 스스로 숟가락을 잡고자 합니다. 엄마 말대로 따르기보다 자신이 하고 싶은 것을 고집 부려 엄마를 한계 상황까지 몰고 가기도 합니다.

사람의 이 공간은 부모자식, 부부, 연인조차 함부로 할 수 없는 그 사람만의 공간입니다. 함께 공유할 수 있는 것은 잠시 그리고 아주 작은 부분일 뿐입니다. 이 공간이 확보되어야 인간은 더욱 자신다워집니다. 성인이 되어서도 이 공간이 확고하지 못하고 허약하면 부모에 얹혀살거나 단체 생활에서도 자신을 보호해 줄 우산 같은 사람을 늘 찾게 됩니다.

아이를 무척이나 예뻐하는 엄마가 아이를 꼭 끌어안고 뽀뽀를 합니다. 그 얼굴에 사랑이 넘쳐 넘실넘실 화폭을 넘어 나에게까지 전달됩니다. 그런데 아이는 엄마의 힘에 얼굴이 눌려 찌그러지고 조금쯤은 엄마의 품에서 벗어나고 싶은 듯합니다.

서너 살 이미 엄마의 품을 떠나 혼자 걷고 싶은 나이입니다. 엄마가 아이의 마음을 헤아릴 줄 안다면 여기서 아이를 놓아줄 것입니다. 그러나 아이를 자기 소유물인 양 품고 싶은 엄마들은 이 선에서 물러나지 않습니다.

그 경계선은 아주 아슬아슬합니다. 사랑의 묘미입니다. 사랑에도 그 표현에는 때와 방법과 정도가 있어 이것을 잘 알아듣는 것이 진짜 사랑입니다. 사랑은 기술을 넘어 예술입니다. 상대와 함께 맞추어가는 예술입니다.

하늘의 애도

양 한 마리 죽자 독수리에게는 잔치가 벌어지고, 하늘에서는 구름이 내려와 애도를 합니다. 잔치와 애도, 죽음과 삶, 비움과 채움이 자석의 정반대 극으로 뱅뱅 도는 우리와는 너무 다른 세계가 펼쳐집니다.

그 세계에 70번 가까이 머물고 온 김호석 화백이 본 세상입니다. 여행이 곧 먹방의 여행이요, 휴식과 즐김의 길인 일반 풍조와 달리 때로 그 여정은 죽음의 그림자를 맛보는 길이기도 했습니다. 믿고 섰던 땅의 끝자락이 산사태로 무너지는 일도 있었다고 합니다. 천우신조로 바위 끝자락을 잡고 대롱대롱 매달리는 처참한 신세, 그야말로 죽을힘을 다해 그 바위를 잡고 기어 올라가고 나니 그 바위와 그 부근마저 무너져 내려 아래쪽에 작은 산이 생겼다고 합니다.

목숨을 건진 것이 기적에 가까운 일이라 할 수밖에 없는 상황이었습니다. 그럼에도 그는 몽골 여행을 멈추지 않았습니다. 통역도 없이 그들과 똑같은 음식을 먹으며, 우리와는 다른 추위에도 특별한 복장도 없이 삶과 죽음을 함께 맛보는 여정을 지금까지도 계속하고 있습니다.

역설적이게도 죽음은 용을 써서라도 물리치고, 삶 생명만을 좋은 것으로 보는 우리 땅에는 죽음의 그림자가 설쳐대고, 죽음이 너무도 가까운 그 땅에서는 삶과 싱싱한 생명이 가득합니다.

그 화백의 여정 덕분에 저는 여기서도 죽음과 삶이 나란히 걸어가는 그 땅의 맛을 봅니다.

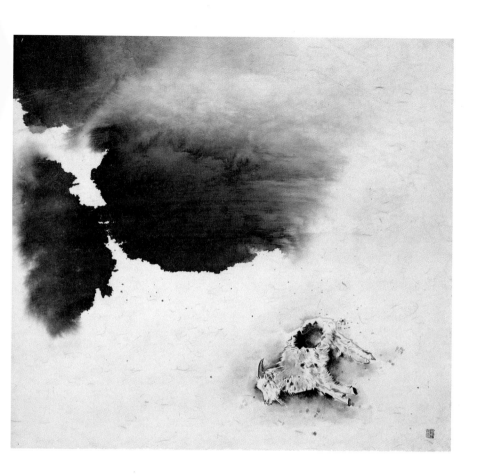

하늘의 애도, 67×75cm, 수묵, 2003

소녀

저 눈빛이면 강철판도 뚫어내겠습니다. 저 눈빛은 "너 왜 왔니?"라고 묻는 것도 아니고, "무슨 생각을 하고 사니?" 이것도 아닙니다. 그저 무심함입니다. 무엇인가를 담지 않았습니다. 그렇기에 그저 사람의 마음 한복판으로 들어가 버립니다. 그리고는 머무는 법도 없이 가던 길 그대로 나와 버립니다.

소녀의 눈빛이나 할아버지의 눈빛이나 뭐 그다지 다를 것도 없습니다. 야생의 척박함 속에 경쟁할 일도 없이 야생 그대로 살아가는 인간의 원형을 보는 느낌입니다.

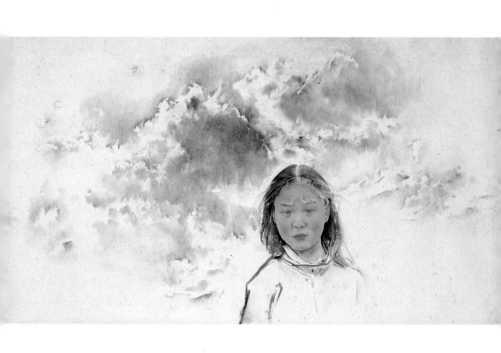

소녀, 95×189cm, 수묵 채색, 2005

바람의 숨결

사람의 숨결이 가장 마지막에 오는 곳, 바람의 숨결이 가장 먼저 대지를 훑으면 땅도 짐승도 풀도 소중한 똥도 함께 숨을 내쉬는 땅, 그곳에서 그들의 숨결 덕분에 숨을 내쉬는 인간. 그들 없이는 사람의 생명도 생명이 아님을 사람이 깨닫고 살아가는 땅. 그 땅에서 부는 바람에 말의 숨결도 힘이 넘칩니다.

사람을 품고, 사람은 자연을 벗하고, 모든 것이 각자의 자리가 있고 그런 곳에서 누리는 행복을 우리는 잃어버린 것은 아닐까요? 그 대지 위의 바람은 우리 땅 위에도 불고 있습니다.

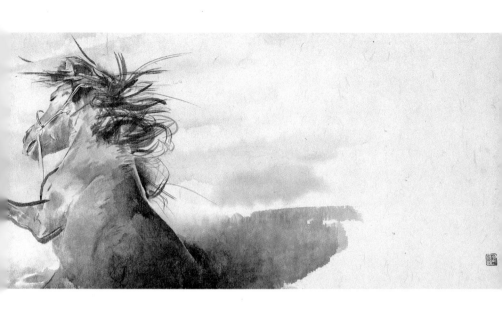

바람의 숨결, 33×71cm, 수묵, 2000

¯ 통쾌한 공포

40여 년 전 어린 시절을 생각하면 공포심을 느끼게 하는 것이 주위에 참 많았습니다. 집 뒤컨에 있는 화장실, 어쩌다 밤늦게 돌아올 때 캄캄한 골목길, 동네 구석 커다란 나무 그림자, 으스스한 집들, 뭐 헤아리자면 수도 없이 많았습니다. 그러나 오늘날에는 곳곳이 잘 정비된 도로에 밤이 아무리 깊어도 골목마다 환한 가로등이며, 화장실이 바깥에 있는 집은 시골구석이 아니고는 찾아보기가 힘듭니다.

그렇다면 현대에는 공포심을 주는 것이 없어진 것일까요? 그렇지는 않은 것 같고 오히려 더 심하게 공포에 시달리는 것 같습니다. 옛날에는 그저 으스스한 분위기에 잠시 공포를 느꼈다면 요즘은 실체 없는 공포에 거의 매순간 시달리는 사람들이 부쩍 늘어났습니다.

무엇보다 공포스러운 대상은 어떤 장소나 환경이 아니라 사람이 되었습니다. 길거리에서의 묻지마 살인, 강간, 성폭행, 폭행 등이 거의 일상사처럼 두려워해야 할 대상이 되었습니다. 사람이 사람을 믿지 못하는 대상이 되었습니다.

이런 상황에서 〈통쾌한 공포〉라는 제목 자체가 그 예전 시절을 떠올리게 해 줍니다. 똥도 귀한 연료일 뿐 아니라, 사람 똥은 짐승에게 먹이가 됩니다. 이것도 예전의 우리와 같습니다. 동네에 어슬렁거리던 개들이 아이들이 길거리에 눈 똥을 먹는 장면이 심심찮게 눈에 띄었지요.

그런데 화백의 설명에 따르면 짐승을 지키는 몽골의 개는 생긴 것도 사자 같을 뿐 아니라 아주 용맹하여 보는 것만으로도 오싹한데, 화장실이 따로 없는 몽골에서 들판에 앉아 뒤를 보자면 이런 개가 똥 먹으러 달려 온다는 것입니다. 그야말로 똥이 몸속으로 도로 들어갈 판입니다.

이런 통쾌한 공포가 통쾌하게 몸을 달리는 이들의 건강함이 부럽습니다.

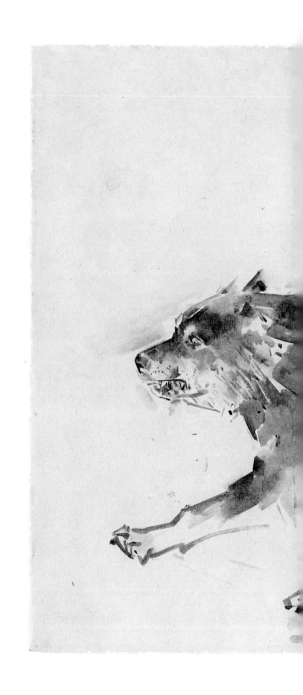

통쾌한 공포, 105×75cm, 수묵, 2005

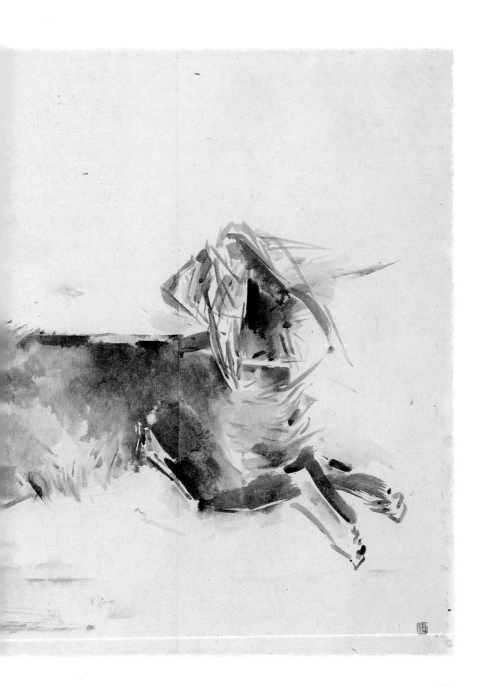

속꽃

아이 키우는 집안에서 흔히 보는 장면입니다. 뒤를 가릴 나이가 되어 제법 잘해내던 아이가 실수를 합니다. 아이에게는 뒤 가리는 일도 큰일 중에 하나이고, 가끔은 엄마의 관심을 끌기 위해 일부러 그렇기도 하네요. 이제 스스로 처리하려니 안심하던 엄마는 살짝 짜증이 납니다. 미물에 이르기까지 사물을 관찰하는 것이 특기인 화백이지만 지나칠 수 있는 가족 안의 이런 사소한 장면을 포착한 눈은 참 경이롭습니다.

엄마의 반응을 통해 아이는 가족이라도 엄마라도 내 뜻대로는 되지 않음을 배우게 됩니다. 내 행동이 상대에게 혐오감을 줄 수 있다는 것도 배웁니다. 엄마 역시 아이에게 무조건적이지만은 않습니다. 싫은 것도 있고, 자신의 영역을 지켜야 할 부분도 있습니다. 무조건 내주기만 하다가는 노년에 화병에 걸릴 확률이 높습니다.

아이에게도 남편에게도 싫은 것은 싫다고 할 수 있는 자주성이 필요합니다. 단지 그것을 묘하게 말 안해도 알아주기를 바라거나 짜증이나 이유를 알 수 없는 화풀이로 드러내서는 집안을 온통 찌그러트리는 엄마가 될 수 있습니다. 이런 방식은 아이보다 더 아이 같은 방식입니다. 아이에게도 "엄마는 이런 것 싫어해"라고 말해 줄 수 있는 엄마가 필요한 세대입니다.

속꽃, 160×100cm, 수묵 채색, 1996

¯ 샤먼

어둠을 끌어안는 춤, 어둠을 이기려하지 않고 어둠과 함께 추는 춤, 멸망시키려는 횡포함으로 어둠을 물리치지 않고 어둠의 힘과 함께 추는 춤, 사람의 아픔이 자신의 아픔이 되어 태풍보다 더 휘몰아치며 어둠을 달래는 춤, 어둠도 풀고 사람도 풀고 사람의 아픔도 함께 풀어주는 춤.

점술가 내지 무당으로 보이는 이는 화면의 한구석에 조그맣고 위에서 덮어 내려오는 검은 구름은 화면 전체를 덮을 듯 거세지만, 잠시 보고 있으면 그 검은 덩이가 혼신의 힘으로 춤을 추는 무당을 결코 덮칠 기세가 아님을 보게 됩니다. 그의 동작은 그 검은 구름을 흩어 버리거나 몰아내고자 하는 것이 아니라, 오히려 달래주고 있는 것 같습니다. 생명을 감지하고 생명을 아끼는 이의 동작입니다.

샤먼, 95×93cm, 수묵, 2005

¯낯설고도 친밀한

군에 입대한 아들이 휴가를 나왔습니다. 현관에서 아들을 맞아들인 엄마의 낡은 신발이 거꾸로 뒤집히고 방향도 반대로 놓여 있습니다. 넋이 나갈 듯 반가운 엄마의 심정이 잘 전달되는 그림입니다.

험한 일 한번 해 보지 않은 아이, 아직까지 아이에 불과하던 아들을 군대라는 험한 구석에 보내야 하는 요즘 엄마들의 심정은 거의 참담한 지경에까지 갑니다. 더구나 군 의문사라든가 왕따로 희생된 이들이 적지 않게 세상을 놀라게 하고 있으니, 엄마들은 혹여 내 아들이 그런 지경에 걸릴까 노심초사하는 것도 놀랄 일은 아닙니다.

엄마의 노심초사와는 달리 한여름 땡볕 아래 구보와 한겨울 추위 속 언 땅 파기 등 그 아이들에게는 거의 한계 상황이었을 고통을 견뎌내고 사뭇 전과는 다른 모습으로 돌아왔습니다.

그 아들 앞에 엄마는 전에 없던 친밀함과 묘한 낯섦을 동시에 느낍니다. 내 품속 아들이 훌쩍 커서 남성이 되어 버린 느낌. 이제 엄마가 등 기대고 싶은 듬직함마저 느끼게 해 줍니다.

고통을 통해서만 커가는 내적 단단함이 있습니다. 군에 가는 것도 나쁘지 않은 이유입니다.

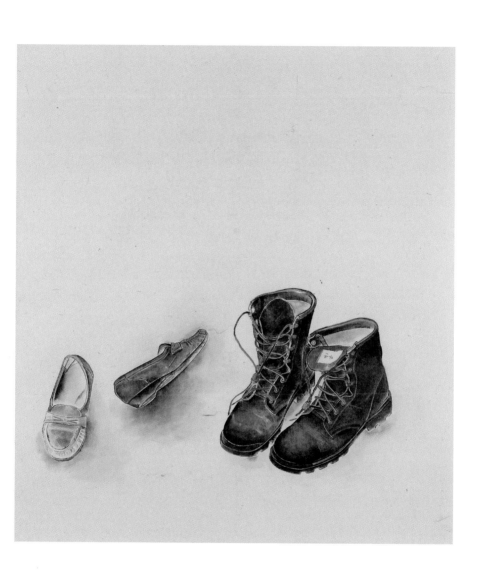

낯설고도 친밀한, 125×110cm, 수묵, 2014

ˉ배추의 꿈

바싹 말라서 드라이플라워 수준의 배추에다 〈배추의 꿈〉이라는 제목을 붙인 화백의 뜻은 뭘까 생각해 보는 재미를 따라가 봅니다. 우선 배추에도 꿈이 있다는군요. 하트 모양 떡잎이 나올 때부터 벌레들 좋아하는 노란 속살 차오르고 시퍼런 바깥 잎이 벌어지기 시작하면 꽃대가 올라오고 노란 꽃이 핍니다. 나비와 벌이 날아오고 씨앗이 영글어 갈 것입니다. 씨앗으로 영글기 전에 배추의 몸속에는 이미 씨앗에 담길 꿈이 영글어 가고 있었습니다. 그 꿈들이 씨앗 속에 꼭꼭 채워져 다음 해 또 다른 배추로 피어날 것입니다.

이 꿈은 바싹 말라 비틀어져도 결코 사라질 수 없는 것입니다. 꿈이라 해서 무슨 대단한 것이 아닙니다. 대단하게 생각하는 것 자체가 꿈이 아니라 야망의 다른 이름이겠지요. 삶을 더 삶답게 해 주는 것, 좀 더 인간답게 사는 것 그 이상의 꿈은 꿈이 아닌 다른 이름을 붙여야 할 것입니다.

그 평범한 꿈이 무참히 짓밟히는 험악한 세상에서 꿈다운 꿈을 꾸고 그 꿈이 이루어지는 세상은 우리가 만들어 갑니다.

배추의 꿈, 125×110cm, 수묵, 2015

¯ 칼끝에 묻은 꿀

도시에서 현대 문명의 혜택(?) 속에서 살아간 사람에게는 조금 설명이 필요한 그림입니다. 도대체 왜 꿀을 위험하게 칼에 묻혀 먹는지, 일부러 꿀은 왜 먹는지 알아듣지를 못했습니다.

먹을 것, 입을 것이 다 풍족하지 못하던 시절에 한참 몸을 쓰고 나면 핑 현기증이 도는데, 이때 꿀을 한 숟가락 먹음으로써 이것을 해결했습니다. 이런 상황이니 숟가락으로 퍼먹으면 과식을 할 수 있어 절제를 돕기 위해 저렇게 칼끝에 묻혀서 먹었다고 합니다.

함부로 먹다가는 날카로운 칼에 혀를 다칠 수도 있으니 조심스럽게 먹을 수밖에 없고 그렇게 하다보면 게걸스런 식욕을 사람이 의식하도록 도와주는 것이겠지요. 사람의 탐식, 탐심, 물욕, 성취욕에는 한계가 없습니다. 스스로 이것을 깨닫고 어떤 장치를 해 두지 않으면 그 탐심의 끝이 어딘지 자신도 모를 수가 있습니다. 어쩌면 가장 못 믿을 것은 남이 아니라, 자신의 마음인지 모릅니다. 마음 하나 제대로 알지 못하면 자신이 자신에게 끌려 다닙니다. 탐욕이 나의 주인이 될 수 있습니다.

우리 선조들의 칼같이 날카로운 정신의 한 면을 봅니다.

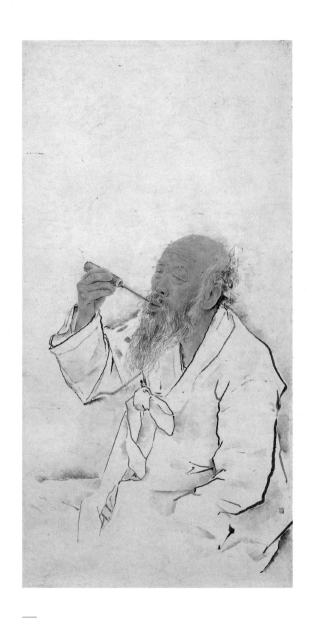

칼 끝에 묻은 꿀, 143×74cm, 수묵 채색, 2001

¯ 새참

요즘 우리의 식탁은 쓰고 딱딱하고 질기고 뻣뻣한 것은 사라져가고, 달콤하고 부드럽고 사각거리는 미각을 살살 녹이는 음식들이 차지해가고 있습니다. 대부분의 사람들이 우리 미각에 흡족함을 주지 않는 것들이 건강에는 더 좋다는 사실을 잘 알고 있습니다. 그럼에도 입에 살살 녹는 케이크나 크림, 부드러운 스프가 우리 입맛을 쏙 잡아당깁니다. 5천 원짜리 밥을 먹고 후식은 그 두 배 이상의 가격을 기꺼이 지불하는 것이 요즘의 풍토라는데 그 후식이 다 그렇게 살살 녹는 것이겠지요.

우리가 먹는 것이 우리 몸을 만듭니다. 몸만 만드는 것이 아니라 우리의 정신과 영도 지배합니다. 뻣뻣하고 쓰고 질긴 것들이 주식재료였던 예전 농부들의 강건함만 생각해 봐도 쉽게 알 수 있습니다.

강건해야 할 영이 크림처럼 줄줄 녹아내리면 우리의 인격도 그리 형성됩니다. 세상으로부터 오는 조그만 충격에도 견디지 못하고 우울증, 자살, 공격성으로 치닫는 우리 세대의 경향이 우리 먹거리와 관계없지 않을 것입니다.

일하다 먹는 새참, 크게 떠서 입에 넣는 한 숟가락 밥이 우리네 한 공기 밥은 될 것 같습니다. 건강하게 먹고 건강하게 일하며 살아가는 저 농부의 삶은 이제 전설 속의 이야기가 되어 버린 것일까요?

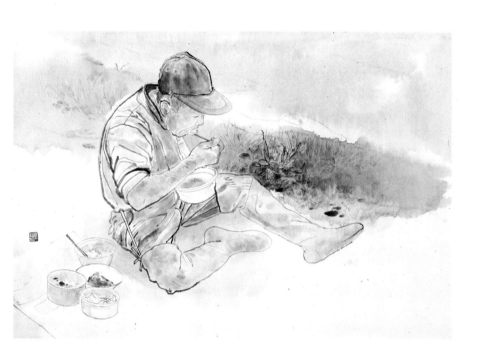

새참, 73×108cm, 수묵 담채, 1991

ˉ올바른 선택을 위한 잘못된 선택

올바른 선택을 위해서는 잘못된 수단을 선택해도 아무 문제가 없다는 것은 이 시대에 만연하는 평범함의 무서움입니다. 지방자치단체장들이 자신이 추구하는 공익사업의 성공을 위해 수많은 가난한 사람들의 삶이 뿌리채 뽑힐 수 있는 상황에서 어떤 대책도 없이 그 사업을 추진합니다.

그렇게 거리로 내몰려 살아가던 삶도 접고 텐트치고 길거리에서 밥 해먹으며 노숙의 삶을 단체로 살았거나 살고 있는 사람들이 우리나라에 얼마나 많은지 한번 헤아려 보았으면 합니다.

제가 직접 경험한 사실입니다만, 시장의 고의적인 거짓말과 거짓 자료 제출로 통과되지 말아야 할 것이 통과된 뒤 항의 방문을 했을 때 담당 과장이 우리가 조목조목 내놓는 자료들을 전부 시인한 뒤에 했던 말입니다.

"나도 자식새끼 먹여 살리고 공부시켜야 하니 어쩔 수 없습니다."

아마 평생 잊을 수 없는 말일 것입니다. 부정을 저지른 결과 남의 자식, 남의 부모가 거리로 내몰려도 내 자식만 먹여 살리면 된다는 논리입니다. 이들에게는 거짓, 사기, 조작이 하나의 취할 수 있는 방법 중의 하나입니다. 거짓말이 들통나도 얼굴조차 붉어지지 않습니다. 많이 겪어본 모양새입니다.

표범 무늬처럼 알록달록 멋진 쏘가리들이 어미 새끼 구별 없이 잡혀 내장 도려내지고 널브러져 있습니다. 우리 입에 맛있는 매운탕이 되겠지요. 강과 냇물과 들판과 산에 있는 것들 인간의 먹거리가 될 수 있고 자연에서 나온 것이니 건강에 좋고 나쁠 것 없을 뿐 아니라 좋은 일이지요. 그러나 한계가 있어야 합니다. 특히 쏘가리같이 흔하지 않은 것은 최소한 새끼는 놓아주는 것이 자연에 대한 도리 이전에 우리 자신이 앞으로도 계속 먹거리로 삼기 위해 필요한 일입니다.

봄 산나물인 취를 딸 때 우리 수녀들은 결코 뿌리 바로 위에서 한 송이 통째로 따버리지 않습니다. 여러 개 달린 잎들 중 큰 잎만 땁니다. 물론 이렇게 하면 따는 양도 적고 시간도 많이 걸립니다만, 같은 경내에서 매년 취를 따먹을 수 있습니다. 그렇게 따주어야 복판에서 꽃대가 올라오고 씨를 퍼트릴 수 있기 때문입니다.

올바른 목적이라 하여 그것을 이루기 위해 어떤 방법을 취해도 괜찮다면, 역사 이래 모든 전쟁 도발자들의 잔혹함도 다 괜찮게 되는 극단적 결론에 이를 수도 있습니다.

올바른 선택을 위한 잘못된 선택, 126×222cm, 수묵 담채, 2016

농부 아저씨 김씨

저 너른 들의 진짜 주인 농부 아저씨 김씨입니다. 도대체 맺은 마음이라곤 없을 듯한 사람 좋은 얼굴에 검게 탄 얼굴과 탄탄해도 왜소한 몸매가 이 땅 시골구석 어디서든 볼 수 있던 농부 아저씨입니다. 험한 일에 저절로 열렸는지 바지 지퍼가 반은 열려있는 것이 웃음이 쿡 터지게 하면서도 안쓰러움을 느끼게 합니다. 자기 것 제대로 챙기지 못하고 약삭빠르게 이익 생기는 곳 밝힐 줄도 몰라 일생 가족 고생만 시키다 보니 술 한잔 들어가면 푸념과 눈물을 쏟기도 하는 농부 아저씨 김씨입니다.

화백이 저 화폭 위에 우뚝 세웠듯, 이런 분들이 이 땅의 주인이요, 진짜 주인이 되는 날이 밝아오기를 꿈에도 그려봅니다. 이런 분들의 눈에 눈물 나게 하는 정책, 재벌들의 곳간만 챙기느라 이런 분들의 호주머니 푼돈조차 앗아가려는 통치자가 다시는 이 땅의 주인이 되는 일이 없어야 합니다.

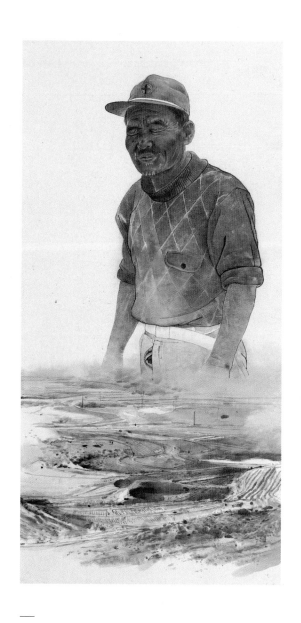

농부 아저씨 김씨, 182×91cm, 수묵 채색, 1991

¯ 화삼매

매난국죽. 이런 것들을 도통 그리지 않는 수묵화가 김호석 화백이 드물게 매화를 그렸습니다. 물론 늙은 등걸 위에 곱게 핀 단아한 모습을 그린 것이 아닙니다. 땅에 떨어져 흙 위에 뒹굴고 있는 매화 그리고 그 꿀을 빠느라 정신없는 벌 한 마리입니다. 목련처럼 질 때 너무 처참한 꽃들도 있지만 매화는 이 그림에서처럼 땅에 떨어져서도 품위 유지를 합니다. 수도원 산책길에 매화가 죽 심어져 있어 매화 질 때면 그 꽃 밟지 않으려 길 옆쪽으로 피해가던 기억이 있습니다.

나이 들수록 주름이 많아지는 것은 누구나 마찬가지이지만 주름 가득해도 아름다운 얼굴이 있습니다. 나이가 들어 오히려 더 아름다운 사람도 있습니다. 사람의 삶이 고이고 고여 빚어지는 향기의 아름다움이겠지요. 이런 향기에는 벌만 날아오는 것이 아니라 온갖 새, 짐승, 괴물들까지도 이끌립니다.

화삼매, 65×95cm, 수묵 담채, 2015

ˉ그림자에 덧칠하다

이 제목 그대로 그림자에 덧칠하면 무슨 일이 생길까요?

바보 말문 터지는 소리 같지만 아무 일도 일어나지 않고 헛고생만 합니다. 그것이 그림자의 위엄이겠지요. 우리는 그림자에 손을 댈 수가 없습니다. 기껏해야 인공조명으로 그림자를 길게 만들 수 있겠지만, 조명이 사라지면 그뿐입니다.

이 마땅하고 당연한 사실을 무시하거나 바꾸려 하는 기가 찬 것이니, 기백이 대단한 것인지 구별이 안 되는 사람 같지 않은 사람들이 있습니다. 그림자에마저 덧칠을 할 작정이니 자신의 몸, 자신의 사람들에게는 못할 일이 없습니다. 자신에게 주어진 권력을 잘도 이용하여 좋은 자리 꿰차고, 기업들에게서는 찬조를 받고, 법도 바꿔서 혜택을 누리고, 건강과 미용에 좋은 것은 뭐든 해야 하고, 자식들은 좋은 집안과 결혼시키고, 교육의 기회도 비정상적 방법까지 동원해서 업그레이드 시키고, 그렇게 그렇게 온갖 방법을 다 써서 덧칠을 합니다.

그러나 이런 것이 다 그림자에 덧칠하는 일밖에 되지 않습니다. 법의 심판을 피할지라도 그 인간됨만은 속일 수 없습니다. 그 인간됨의 무참함은 자신만 모르고 세상이 다 압니다. 이보다 더 수치스럽고 이보다 더한 형벌이 있을까요?

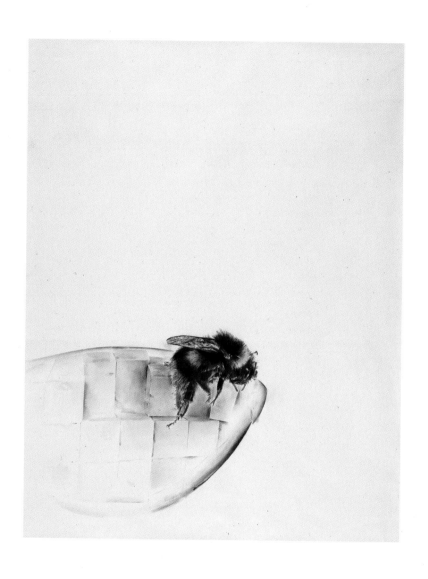

그림자에 덧칠하다, 170×143cm, 수묵 담채, 2014

불가능의 가능성

붕어에 대해 아는 것이 거의 없는데도 공부도 안하고 제 느낌대로 썼더니, 화백의 뜻과는 다른 부분이 생겼습니다. 이것도 하나의 공부가 되었습니다. 99개를 썼는데, 그 중 단 하나도 이런 것이 없다면 오히려 무엇인가 찝찝할 뻔했습니다. 하나의 구멍 그것을 통해 들어오는 바람이 크기 때문입니다.

그런데 이렇게 된 배경에는 제 무의식 속에 붕어란 흔한 것, 잘 알지도 못하지만 모를 것도 없는 종류라는 의식이 자리잡고 있었음을 알게 되었습니다. 그리고 붕어에 대해 알아보면서 제 무의식이 그리된 연유가 짐작이 가고도 남음이 있었습니다.

제가 알아본 붕어에 대해 한번 살펴보겠습니다.

붕어는 잡식성입니다. 성질이 순합니다. 이것은 육식만을 먹이로 삼는 메기, 빠가사리, 뱀장어, 가물치, 베스 등의 공격성이 강한 것과 대조를 이룹니다. 그리고 이 공격성이 강한 물고기들이 혼자만의 서식처를 정하고 같은 종류의 물고기조차 침범을 철저히 경계하는 것과 달리 군집생활을 합니다. 붕어는 너무 깨끗한 1급수에서는 오히려 살기가 힘들고 적당히 더러운 곳에서 잘 살아갑니다. 전국 하천, 저수지 어느 곳에나 분포되어 있습니다.

붕어는 변온동물로 추운 겨울에도 스스로 신진대사와 체온을 조절하여 얼음 밑의 차가운 물에서도 잘 삽니다. 무엇보다 생명력이 굉장히 강합

불가능의 가능성, 185×95cm, 수묵, 2015

니다. 피라미, 누치, 갈겨니, 모래무지, 산천어 등과 같은 물고기는 잡아서 물 밖으로 내놓으면 금방 죽는 데 비해 붕어는 수돗물에 넣어두어도 몇 시간은 삽니다.

이렇게 죽 나열해 본 것만으로도 자연스럽게 떠오르는 단어가 있지 않는지요? 바로 우리네 이야기, 서민의 모습입니다. 사실 붕어가 우리네 삶 안에 귀한 이미지로 각인된 적은 없지 않을까 생각합니다. 잉어가 양반처럼 수염 달렸다는 이유 때문인지 선비들 장원급제 기원의 상징이었으며, 심지어 민화에서조차 잉어는 등장하고, 몸에 새기는 문신에도 잉어는 있지만 붕어는 없습니다. 이렇게 천대받지만 우리 산천지 강과 호수를 채워주는 것은 이 붕어입니다.

서민들의 붕어와 같은 그 강한 생명력이 드러나는 것은 대부분 국가 위기 때입니다. 수많은 의병들, 일본식민통치나 우리 근대, 현대의 독재에 항거하는 의거에 참여한 것은 잘난 이들이 아니라 이 서민들, 민초들 붕어와 같이 순하고 생명력 강하며 함께 살아가기를 좋아하는 이들이었습니다.

그런데 역설적이게도 이러한 시기가 끝나면 서민들은 다시 시커먼 삶의 나락으로 떨어져 지지리 고생하고 고난의 시기 몸 숨기고 있던 잘난 이들이 다시 서민의 고혈을 짜는 역사가 반복되어 왔습니다.

붕어의 저 멋진 몸트림, 화백은 아마도 수없는 역사의 굴레 안에 반복되어 왔던 이 악순환을 끊고 이제 서민이 붕어들이 주인공이 되는 시대를 말하고 싶은지 모르겠습니다. 〈불가능의 가능성〉 그 제목이 말해 주고 있는 것이 바로 이것이 아닐까 생각해 봅니다.

‾민초

　　이 그림 앞에서 '살처분'과 '생매장'이라는 말부터 짚어보아야 합니다. 살처분이라는 말에는 어쩔 수 없이 살아있는 채로 처분을 해야 마땅하다는 인간의 입장을 옹호하는 의미가 다분히 강하게 함축되어 있습니다. 우리도 당했다는 것이지요. 그러나 사실 그럴까요?

　실상은 생매장이라는 말로도 다 표현할 수 없는 끔찍한 장면입니다. 굳이 여기서 닭 사육장의 상상 초월 끔찍함을 설명할 필요는 없으리라 생각됩니다. 한 마디로 구제역은 우리의 탐욕이 빚은 전염병입니다. 그 앞에서 최소한 우리가 생매장을 했다는 사실이라도 인정하는 것이 인간으로서의 품위를 지키는 것이 아닐까요? 살처분이라는 묘한 말로 우리의 양심을 적당히 가리려는 일만은 하지 말아야 하겠습니다.

　그림 속 닭은 묻히다 만 채 머리만 흙 위로 올라와 있습니다. 얼마나 공포스러운지 몸부림도 치지 못하고 고개를 숙이고 묵묵히 있습니다. 짐승인들 이런 상황에서 공포를 느끼는 것이 사람과 뭐 다를 바 있겠습니까.

　아직 세상에는 잘 알려지지 않은 보도연맹 사건에서 우리나라 국군이 무고한 백성들을 빨갱이로 몰아 구덩이에 몰아넣고 쏴 죽인 후 같은 동네 사람들에게 묻게 만들었습니다. 그 와중에 목숨이 끊어지지 않은 한 사람이 제발 총 한 방 더 쏴서 목숨이라도 끊어달라고 했다고 합니다. 생매장의 공포 때문이었겠지요.

　화백은 이 그림에 〈민초〉라는 제목을 붙였습니다. 이 땅의 민초들이

민초, 126×112cm, 수묵, 2016

겪어온 수많은 세월이 이와 다를 바가 없었다는 것입니다. 만약 여기에 반감이 들고 어떻게 그런 심한 말을 할 수가 있느냐고 하는 분은 그 느낌은 충분히 이해할만 하지만 역사를 좀 더 깊이 공부할 필요가 있습니다.

가장 가까운 예로 '세월호'만 보더라도 그 내용을 알아보지 않은 분들은 사고가 났을 뿐인데 국가더러 책임지라는 것이냐고 항의합니다. 역사는 우리가 써가는 것임을 잊지 말아야 합니다.

작품 크기 및 제작년도 바로 잡습니다.
15p : 1998→1988 / 21p : 161×142cm→116×142cm / 31p : 1998→1996 / 79p : 2001→1996 /
117p : 126×112cm, 2014→143×143cm, 2015 / 186~187p : 2016→2010 / 270p : 2005→2006 /
291p : 65×95cm→65×91cm

만남은 신비입니다. 나와 네가 둘이지만 하나 되는 경험의 출발점입니다. 둘이 하나가 아니지만 하나가 둘이 아니라는 인식의 첫발이기도 합니다. 화백과 수도자가 건네는 말을 듣다보면 두 분의 만남이 우연이 아닌 걸 느낍니다. 느낌에 머물지 말고 말할 수 있으면 좋으련만 표현할 수 없는 것이 아쉽습니다.

9월 초 어느 날 두 분을 만난 게 글의 시작이 되었습니다. 그림의 문외한이며 그림 읽기에도 낯설고 어설픈데 이런 글을 쓰는 게 적당한지 모르겠습니다. 그래도 처음부터 끝까지 그림을 보고 읽는 사이에 두 사람의 그림과 글이 문외한에게 걸어온 말을 나누겠습니다.

놀랍게도 그림은 언어보다 더 강렬하고 분명하게 다가옵니다. 비록 문외한은 혼란을 겪지만, 그림은 때로는 강하게, 때로는 부드럽게 자기를 말해 줍니다. 화백은 종종 극 사실주의에 가깝도록 대상들을 그려내지만 동시에 내면작업이라는 걸 느끼게 합니다. 여러 주제들이 그림을 보고 말을 듣는 이에게 다층적으로 가깝게 다가서다가 물러나기를 반복합니다.

특별한 관찰력은 화백의 타고난 안목이라고 믿을 수밖에 없습니다. 한 인물을 그리되 말하고 싶은 생각을 뒤집는 것도 봅니다. 서 계신 스님(197쪽)을 엉덩이를 올린 자세에서 대야의 작은 물에 비친 얼굴(21쪽)로 보여주는가 하면, 전신을 막상 그리되 아예 얼굴을 빈 공간으로 채워놓기도 합니다(23쪽). 세숫대야의 작은 물뿐만이 아닙니다. 화백은 몽골의 호수를 배경

에 놓고 소녀를 그립니다(49쪽). 화백은 호수를 통해 말하고자 하는 메시지를 소녀의 눈빛에 담았습니다. 어떤 의미에서든 문외한에겐 여전히 그림을 감상하기 전에 전적으로 안내가 필요함을 느끼게 합니다.

이렇게 그림을 따라가지만 안내를 받아야만 화백의 마음을 더 가까이서 만날 수 있는 경우가 태반입니다. 인간의 얼굴, 동물의 몸짓, 자연의 모습, 심지어 동식물의 사체와 곤충에 이르기까지 촉지 가능한 생명 현상들이 눈앞에 어른거립니다. 아마도 그림의 저자는 인간을 포함해서 우주의 생명, 세상의 생명, 자연의 생명에 지대한 관심을 가진 듯합니다. 생명이 지닌 온갖 모습의 미추를 가리지 않고 드러내려는 것을 보면 생명에 대한 지극한 관심을 가슴 안에 품고 사는 듯합니다. 비록 궁극적 의미에서 종교의 성격을 직접 보여주지는 않더라도 그림들은 그런 단서들을 말해 줍니다. 동시에 마치 눈앞에서 보는 듯이 묘사하는 화백은 그림이나 사색에서 '지극한 현실주의자'로 다가옵니다. 그런데 놀랍게도 양극단의 두 모습이 만나는 것을 보면 지극한 현실주의는 지상에만 두 발을 둘 수 없을 것 같습니다. 지상의 현실에서 발생하는 화백의 질문과 의문을 두고 어디서 답을 구해야 하겠습니까?

우리가 두 발을 딛고 서 있는 지상의 생명은 늘 화해가 필요한 당위성을 말하는 듯합니다. 일상의 경험이나 역사의 교훈에서 보면 사람은 다툼과 경쟁의 그늘에서 벗어날 수 없습니다. 게다가 모두가 잘 알고 있는 사실이지만, 다툼과 경쟁에서 탈락하는 생명들은 정말 고통에서 벗어나기

가 어렵습니다. 더위나 추위 같은 자연조건조차 인간에게는 도전이지만, 생명현상은 오히려 인간의 사회정치적 맥락에서 더욱 힘든 조건을 겪게 됨을 화백은 말해 줍니다. 화백은 우리가 살고 있는 사회와 역사에서 벌어지고 있는 사건들에 특별한 관심을 기울입니다. 여러 그림들은 대상들을 묘사하면서 우리에게 어떻게 응답할지 요구하는 듯해 보이기 때문입니다. 응답의 결정적 순간이 오면 분별을 통한 선택이 보통 어려운 일이 아님을 우린 알고 있습니다. 어느 누구도 행동하기 위한 선택과 결정을 쉽사리 할 수 없기에 그렇습니다. 아마도 화백은 본인의 통찰력에 기초한 그림을 통해서 역사가 기억의 소산이란 걸 말하고 싶은가 봅니다.

그림을 읽는 평자는 이해의 폭이 넓혀지고 깊어질 수 있도록 쉽게 많은 걸 풀어놓습니다. 화백이 큰 관심으로 풀어놓는 생각들을 아주 명확하게 읽어냅니다. 사회적 정치적 상황을 풀어헤치면서 조금은 형이상학적 대답을 제안하기도 합니다. 혹은 생물학적 심리학적 독서도 상황을 이해하기 위해서 필요하다고 말해 줍니다. 생명은 죽음의 문을 통하지 않고서는 얻어질 수 없다는 말에서 이미 생명이란 어휘는 형이상학의 세계에 들어섭니다. 평자는 세포로 구성된 인간의 죽음과 생명의 의미를 제시하려고 아포프토시스(Apoptosis) 메커니즘도 소개합니다. 이를 통해서 생명은 죽음과 다른 게 아니고, 생명의 끝이 죽음이 아니라고 강변하듯이 암시합니다. 한 세포의 죽음은 아직 살아 있는 세포들에게 생명을 지속할 수 있는 토대가 되기에 그렇습니다. 죽음이 생명을 낳고, 생명의 지속을 가능하게 하는 힘이라는 사실은 자연의 신비입니다. 게다가 생명과 죽음을 '파도'에

비유한 평자의 예리한 비유(37쪽)가 놀랍기만 합니다. 단순히 생명과 죽음의 문제를 질문하지 않고 오히려 포괄적인 주제를 구체적인 영역에서 우리의 삶에 적용시킵니다. 평자도 화백과 동일한 사고 선상에서 단순히 철학적 질문에 머무르지 않고 경험의 영역에서 이해하려고 합니다. 평자는 자신의 관상과 노동생활에서 얻은 체험의 심화를 통한 노력으로 우리의 눈을 새롭게 뜰 수 있도록 도와줍니다.

20세기의 고생물학자였던 떼이야르 드 샤르댕(P. Teilhard de Chardin, 1881~1955)은 생명을 직접 말하기보다는 우주적 차원의 생명현상을 언급합니다. 일반적으로 생명은 보편적 의미에서 이해하지만, 우리는 개별적 생명체를 먼저 떠올립니다. 그래서 생명현상이 포괄적으로 우리의 인식지평을 우주적 차원까지 넓힌다는 의미에서 생명에 대한 평자의 생각을 이해합니다. 이렇게 해서 생명현상의 구체성을 가리키는 생명은 더욱 큰 그물망(53쪽)으로 이해할 수 있고, 한 생명은 더 많은 생명과 연결된다는 경이를 경험합니다. 너의 아픔은 나의 아픔이 되어 세상에서 우리는 홀로 존재하지 않는다는 이해에 도달합니다. 희생이 성장의 바탕이 되어야 하는 세상에서 세상의 고통은 모두의 아픔이기 때문입니다.

그림은 사람에게 세상과 존재를 보는 새로운 시선을 훈련시킵니다. 모든 대상의 표면은 무감각한 것이 아니라, 내면을 드러내는 표정입니다. 그래서 화백이 그려낸 작품들은 아주 작게 보일지라도 내면의 통찰을 거치지 않을 수가 없습니다. 겉은, 말하자면, 속을 드러내는 문이 될 것 같습

니다. 우리의 시선에 잡힌 형상은 아직 구체적인 의미를 우리에게 던져주지 않고 우리의 처지에 따라 이해되어야 한다고 말합니다. 화백의 말(그림)을 직설적으로 이해하지 못함은 당연하지만, 이해하지 못한다고 해서 불만이 생기지 않습니다. 물을 탁본한 화백은 물의 마음을 형상화했지만(145쪽), 어찌 문외한이 애를 쓴다고 해서 틈을 비집고 마음을 엿볼 수가 있겠습니까?

화백은 한국의 근현대사에도 관심이 많아 직접 경험적 차원을 넘어 수행적 차원에서 몰입하는 그림을 보여주기도 합니다. 세월호 사건과 김구 선생님, 성철 스님에서 이름 모를 농부, 개구쟁이들과 소녀까지, 그리고 자연세계의 곤충과 동식물을 빌미로 굴곡진 우리 사회의 여러 병리 현상을 꼭꼭 찍어냅니다. 그림은 사실주의적 기법을 따르지만, 상징과 은유를 통해 보이는 사물을 지나서 보이지 않는 의미를 던져 놓습니다. 우리의 현실인 남북분단의 아픔을 말하기 위해서 그림은 상징을 가져와서 은유의 통에 휘저어 놓습니다(63쪽).

날개를 가진 새가 공중을 날다가 날갯짓을 하지 않으면 추락하는 것이 아니고 무엇이겠습니까? 날갯짓을 못하고 추락하는 새의 머리에 피가 묻어 있다면 그건 무엇을 말함입니까? 추락을 상징하는 새의 시선을 따라가면 그림의 하단에 우리의 산하가 희미하지만 드러나기 시작합니다. 의미를 생성하는 그림을 통해 우리의 인식이 열리기를, 어디쯤에서 화백은 우리를 기다리고 있을지 모르겠습니다. 아마 그림에는 언어가 문법을 통해 이해되는 과정처럼 어떤 규칙이 들어있는가 봅니다. 내게는 아직 그것

이 무엇인지 불확실하고 애매하지만, 그림에 밝은이들은 이 작품들을 만나면서 어디선가 화백의 진정을 만날 듯싶습니다.

　시작은 늘 끝을 향해 있습니다. 만남은 늘 헤어짐을 염두에 둡니다. 그러나 헤어짐이 끝이 아니고 만남을 가능하게 하는 첫걸음이라면 우리는 어디를 가든, 어디에 있든 홀로 서 있지 않다는 게 확실합니다. '위험한 기억'일지라도 우리는 대면해야만 앞으로 나아갈 수 있습니다. 감당하기 어려운 아픔일지라도 누군가 나와 함께 있다면, 아픔을 말할 수 있다면, 우리는 이미 홀로 있지 않습니다. 오히려 우리는 눈에 익숙한 것을 두려워해야 한다는 평자의 말에 귀를 기울여야 할지 모르겠습니다. 자연세계에서 생명은 끊임없이 도전을 받고 도전하며 살아가지 않습니까? 도전이 멈춘다는 건 삶의 메커니즘이 모두 멈춰버린다는 걸 의미합니다. 화백은 닭을 그린 그림에서 〈익숙함의 두려움〉이란 제목을 달아놓습니다(241쪽). 평자는 이렇게 평창합니다. "익숙함이 주는 편안함과 새롭게 도전함에 오는 힘겨움을 넘어서게 하는 것은 더 높은 목표, 더 고차원적 정신을 필요로 합니다. …… 여기서 에너지가 새롭게 분출되는 그 불꽃이 사그라짐이 없이 타오름을 경험하게 됩니다. 나이 든 젊은이, 늙은 젊은이로 살아갑니다(242쪽)."

　우리는 다시 생명의 주제로 돌아옵니다. 생명의 세계는 물리현상에 머무는 게 아니라 보이지 않는 세계까지 이어집니다. 평자는, 아마도 잘 모르긴 하지만, 화백의 최대의 관심사인 생명 주제에 맞닿는 자신의 내면세

계를 드러내고 있는지 모릅니다. 생명 세계는 화해가 필요한 세계이니 이 주제가 평자의 고백을 안내한 것이라 보입니다. 말하자면, 그건 수도의 길에서 발견되는 주제이기도 합니다. 평자는 본인이 겪은 '불' 같은 내면세계를 아주 짧게 이야기해 줍니다. 내면에서 타오르는 불길은 흩어지고 갈라졌다가 수도생활에서 통합되는 경험입니다. 통합된 불길은 다시 존재 밖에서 타오르는 불길을 만나 다시 새로운 의미를 탄생시킵니다.

"인간이란 존재, 아니 존재하는 모든 것 안에 내재하는 이 불길이 나의 불길과 만나 또 다른 불꽃과 불향이 피어나기를 기도합니다."

2017년 9월 24일
서강대학교 총장 _ 박종구 신부

화가 김호석

홍익대학교 동양화과와 동 대학원 동양화과를 졸업하고, 동국대학교 대학원 미술사학과에서 "한국 암각화의 도상과 조형성 연구"로 박사 학위를 받았다. 대학시절 중앙미술대전에서〈아파트〉로 장려상을 수상(1979)한 이래 오늘에 이르기까지 역사화, 농촌 풍경화, 역사 인물화, 서민 인물화, 가족화, 성철 스님화, 선화, 군중화, 동물화, 등의 작품을 통해 우리시대의 정신과 삶의 모습을 형상화하는 데 몰두해왔다.

특히 조선시대 초상화 기법으로 현대 서민들의 얼굴을 그려 동시대의 표정을 생생히 살려 낸 점은 잊혀진 전통을 창조적으로 계승한 모범이라 하여 국제적으로 크게 호평을 받았다. 국립현대미술관 '올해의 작가-김호석전' 고려대학교 박물관 김호석 초대전 '틈'을 비롯 22회의 개인전을 가졌으며, 뉴욕 퀸즈 미술관, 아시아 소사이어티, 인도 역사박물관 등에서 개최한 300여 차례의 단체전 및 기획 초대전에 참가했다.

2000년 제3회 광주비엔날레 한국대표작가로 선정, 미술 기자상을 수상했으며, 대표작으로〈역사의 행렬〉〈황희 정승〉〈그날의 화엄〉〈도약〉등이 있다. 특히 그의 그림 중 가족화 시리즈는 가족의 소소한 일상을 섬세한 붓질과 과감한 생략이라는 상반된 기법으로 생동감 있게 표현해 잔잔한 감동과 함께 삶의 작은 행복을 느끼게 한다.

저서로는『문명에 활을 겨누다』등 10권의 화집과『한국의 바위그림』등을 펴냈다.

국립중앙도서관 출판예정도서목록(CIP)

수녀님, 서툰그림읽기 / 저자: 장요세파. — 서울 : 선, 2017
 p. ; cm

ISBN 978-89-6312-569-5 03600 : ₩20000

회화(그림)[繪畵]
미술 감상[美術鑑賞]

650.4-KDC6
750.2-DDC23 CIP2017025292

수녀님,
서툰
그림
읽기

저자 장요세파 | 발행인 김윤태 | 발행처 도서출판 선 | 편집·교정 김창현 | 북디자인 디자인이즈
등록번호 제15-201 | 등록일자 1995년 3월 27일 | 초판 1쇄 발행 2017년 10월 25일
주소 서울시 종로구 삼일대로 30길 21 종로오피스텔 1218호 | 전화 02-762-3335 | 전송 02-762-3371

값 20,000원
ISBN 978-89-6312-569-5 03600